活動玩具
大集合

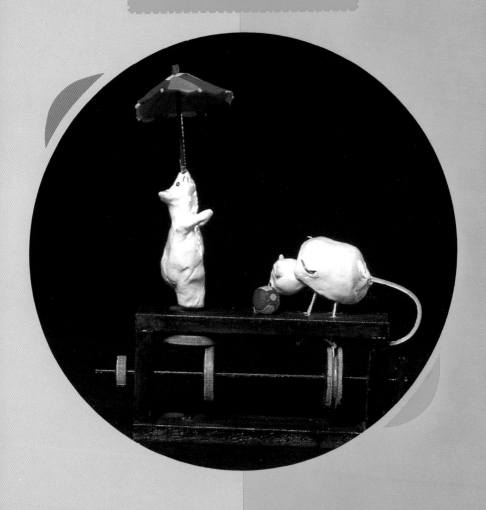

大展出版社有限公司

彈出機關
活動玩具

作法37～85頁

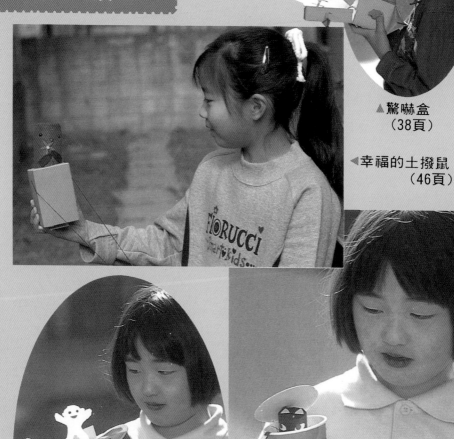

▲驚嚇盒
（38頁）

◀幸福的土撥鼠
（46頁）

▲貓捉老鼠（48頁）
◀生日快樂（42頁）

▲長舌鬼（52頁）

▲長頸美人（55頁）

◀早安玩偶
（60頁）

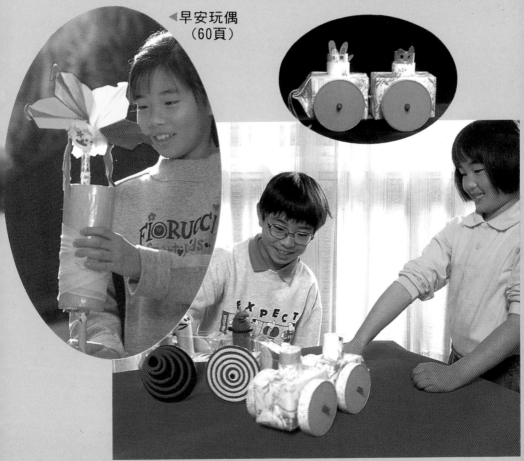

▲快樂車①（62頁）

3

▲早安太陽先生（68頁）

▲拇指仙子（76頁）

▲小小驚嚇盒（70頁）

忍者屋▶
（80頁）

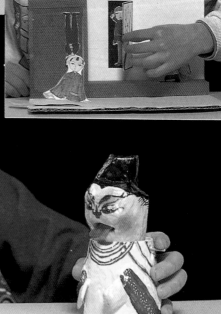

4 ▲吐舌玩偶（72頁）

▲飄雨的日子（125頁）

▲彩虹花（122頁）

▲轉轉鶴（128頁）

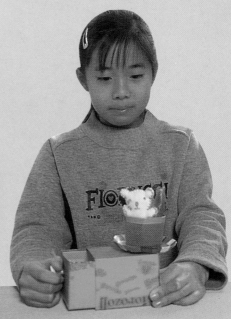

▲咖啡杯（132頁）

5

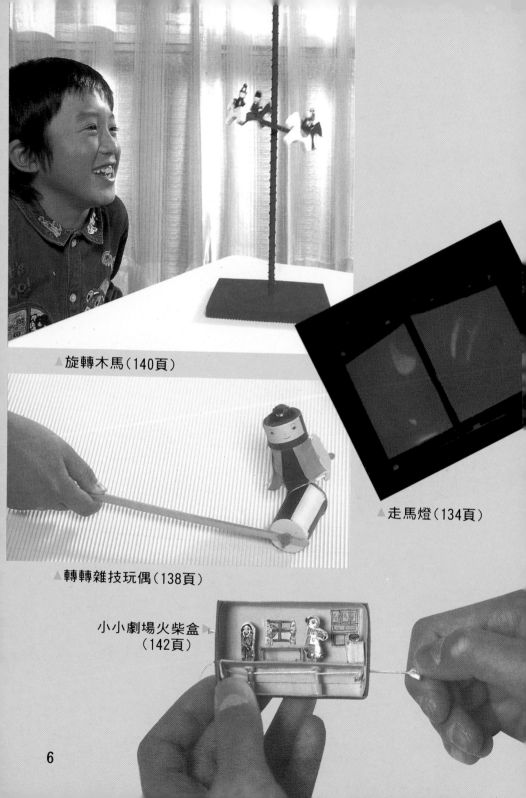

▲ 旋轉木馬（140頁）

▲ 走馬燈（134頁）

▲ 轉轉雜技玩偶（138頁）

小小劇場火柴盒▶
（142頁）

6

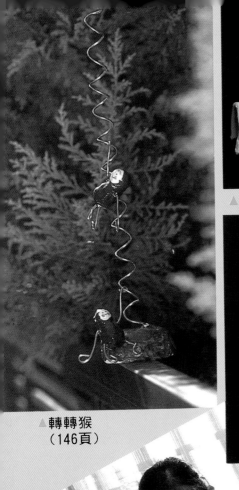

▲轉轉猴
（146頁）

▲又跳又彈（152頁）

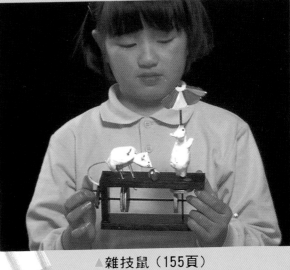

▲雜技鼠（155頁）

◀蜜蜂快飛
（159頁）

7

圖案機關
活動玩具
作法87～120頁

▲轉盤占卜（88頁）

▲嚇人骸骨
　（92頁）

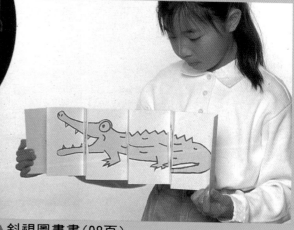

▲斜視圖畫書（98頁）

◀轉轉卡通
　（96頁）

天使的禮物▶
（100頁）

8

▲變化謎題①（104頁）

▼六角換幕（110頁）

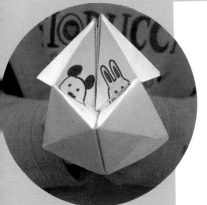

▲一開一合
（108頁）

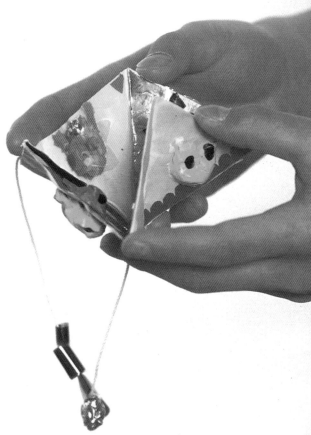

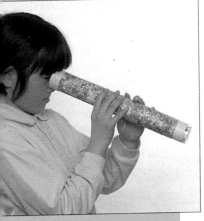

▲萬花筒（114頁）

聲音機關
活動玩具
作法161～194頁

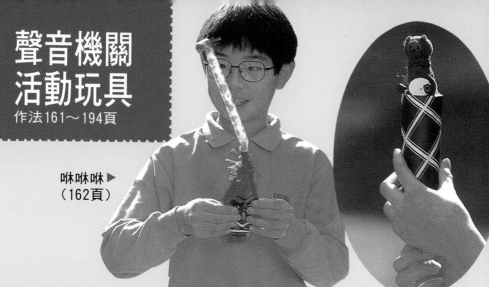

啾啾啾▶
（162頁）

▲碰碰叩叩安靜的狐狸
（164頁）

▲輕飄飄的轉轉
　尾舞鳥
（168頁）

驚嚇蛋▶
（178頁）

妖精の卵

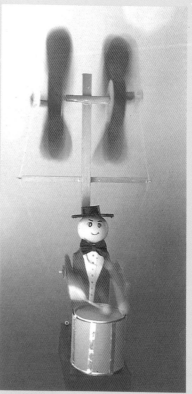

▲敲大鼓（172頁）

10

▲小獺用餐（180頁）

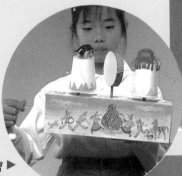

樂樂
村廟會▶
（188頁）

▲超音速螺旋槳飛機（184頁）

▲平面翻板（190頁）

11

反覆機關
活動玩具
作法211～258頁

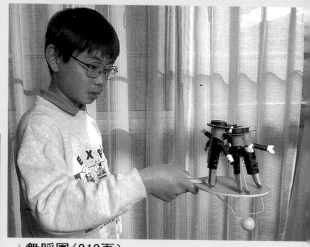
▲舞蹈團（212頁）

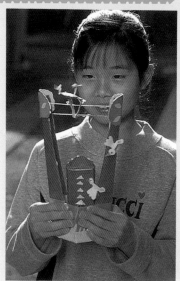
▲餓扁的鱷魚（220頁）

▲奇妙的動動玩具（218頁）

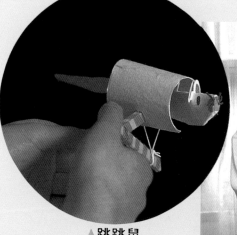
▲跳跳鼠
　（228頁）

▲搖搖鞦韆（236頁）

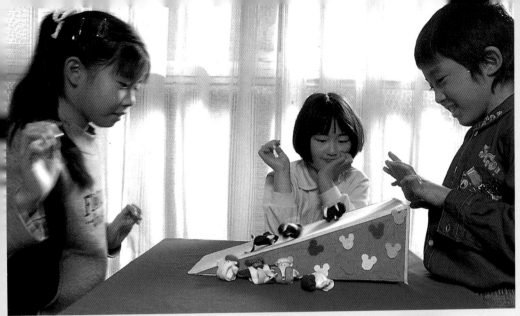

▲滾滾忍者（238頁）

▲雜技小丑（252頁）

▲蛋殼不倒翁（242頁）

▲慢吞吞的獨角仙（244頁）

13

變身機關
活動玩具
作法259～293頁

▲一會兒生氣一會兒笑（260頁）

▲變身盒（264頁）

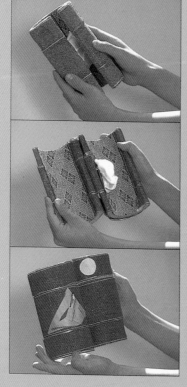

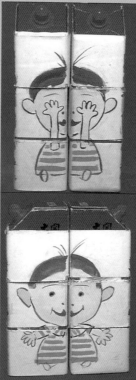

▲轉轉電視（270頁）

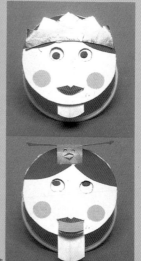

▲立體轉轉圖畫書
（266頁）

嚇一跳公主（272頁）▶

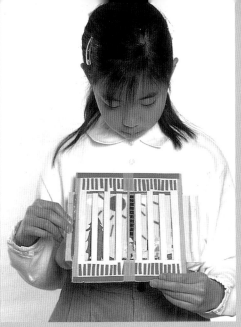

▲變、變、變（276頁）

▲魔神面具（278頁）

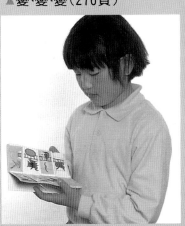

▲變、變、變（276頁）

▲敬禮猴子
（284頁）

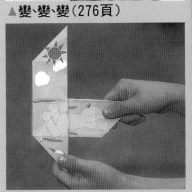

▲騙人船（288頁）

▲盒子相機（290頁）

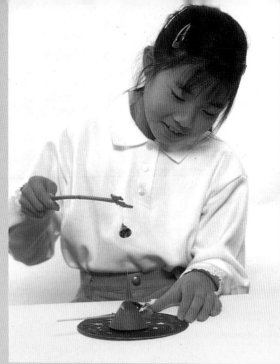

▲驚嚇鐵砂畫（196頁）　　▲到魔幻星國（198頁）

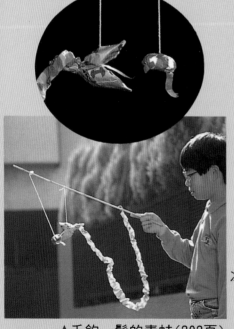

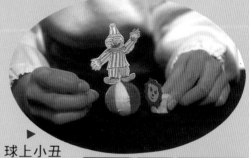

►
球上小丑
（206頁）

冰上華爾滋►
（208頁）

▲千鈞一髮的青蛙（202頁）

勞作系列 1

活動玩具DIY

多田信作　著

李芳黛　譯

大展出版社有限公司

活動玩具DIY

大展出版社有限公司

令人驚嘆的活動機關玩具大集合

　　各位玩過活動機關玩具嗎？不管什麼都好，請一定要親自製作、玩玩看。享受過機關裝置玩具的樂趣之後，相信你一定會迷上它。走一趟淺草，能在設於神社、寺廟中的商店裡，找到江戶時代的機關裝置玩具。其中一家名為「助六」的商店，其販售的江戶機關裝置玩具，更是令人嘆為觀止。

　　事實上，這家店從江戶時代就一直在這兒了，店內玩具也一直流傳下來，值得各位撥空前往一探究竟。那兒販賣的玩具，本書將毫不保留地為你一一介紹，並且仔細說明製作、遊戲方法。

　　讀完本書，各位將了解許多日本江戶時代的機關裝置玩具。遺憾的只是，太難的機關裝置玩具，本書恐怕得省略，留待下回再介紹，本書只刊載人人均可製作的好玩機關裝置玩具。大家所熟悉，高約30cm的「端茶玩偶」，本書只讓各位了解有關機關裝置的構造，至於組合方法，這次則省略。這是當玩偶所端的茶杯中注入水時，玩偶穿白襪的腳便會輕輕移動的玩具。彷彿是現代機器人一般。然而，令人吃驚的是，它不必使用電池或馬達，在那個時代，人們即可利用手邊材料，製作自動玩偶。而且，以製作方法的圖面為中心的解說本，也已經出版了。

　　各位可到大型圖書館找『機巧圖彙』這本書。細川半藏曾在高知（土佐）學習日曆、時鐘的機關裝置技術，後來到江戶參加幕府的改曆等等。他的『機巧圖彙』在日本很暢銷，有許多種版本。寬政8年（1796年）初版之後，文化5年（1808年）即有多種版本，以京都為首，在各地發行。期待各位手上的這本「活動玩具DIY」，也能藉由日本人的手，不，是全世界各國人的手，廣為流傳。

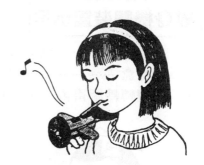

目
錄

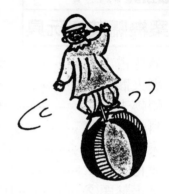
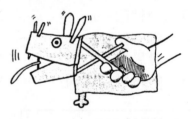

● 協力者一覧

［執筆協力］

飯田美香子
諏佐　真代
熊谷　ゆり
小松　洋子
天野　行雄
宮下　朋子
高橋　直子
菊池貴美江
伊藤　雅子
おもちゃ美術館

［作品制作協力①］

飯田美香子
諏佐　真代
熊谷　ゆり
小松　洋子
天野　行雄
宮下　朋子
高橋　直子
石川　和子
小野　修一
伊藤　雅子
おもちゃ美術館

［イラスト］

天野　行雄
伊藤　雅子

［撮影］

清水　猛司

［遊びの協力］

大橋　未来
奥村　将行
菊池　　剛
菊池　千尋

［作品制作協力②］

土井　範子
関根　繭子
中村健太朗
木村　範子
須藤　温子
朝比奈真弓
當麻　智央
木村　リサ
水野　真帆
加藤　優子
浦浜　直樹
小室　朝美
伊藤　宏祐
秋田　英子

［レイアウト］

徳永　義之

［編集協力］

山添　健一

材料、道具介紹

●鋸子

〈雙刃鋸子〉

粗齒（直切用）

細齒（橫切用）

　　主要用於切割木板時，粗齒沿著木紋使用、細齒在與木紋呈直角時使用。但剛開始切割時，請使用細齒。

〈線鋸〉

※也可利用在學
　校中使用的電
　線鋸。

　　切割圓形、曲線時使用。但刀刃很容易折斷，所以要斜切，不要太過用力。

◆鋸子的使用方法◆

切木板

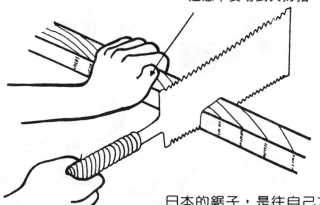

注意不要切到大拇指。

日本的鋸子，是往自己方向拉的時候切割，所以往前推的時候不要用力，往後拉的時候用力。

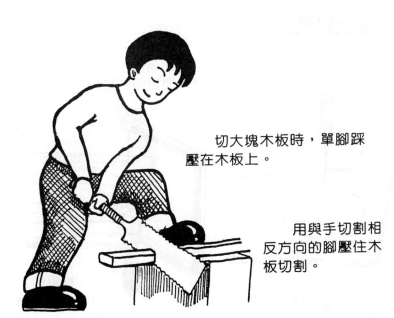

切大塊木板時，單腳踩壓在木板上。

用與手切割相反方向的腳壓住木板切割。

切割筒狀物

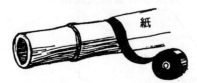

紙水平捲在筒子上，沿著紙水平黏絕緣膠帶，如此即可做出與筒子垂直的記號。

為了防止滑動，請在圓筒下墊濕毛巾，順著絕緣膠帶切割，即可切割得很漂亮。

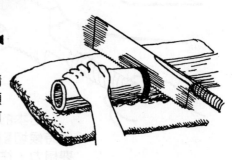

圓形切割

將線鋸的線拆下來，插入材料的洞中，再如圖組合成原狀，開始切割物品。

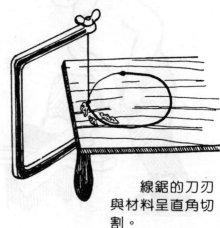

在圓形線的稍內側用錐子打洞。

線鋸的刀刃與材料呈直角切割。

木材介紹

木材容易用小刀或鋸子加工，種類也很豐富。

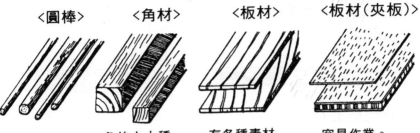

〈圓棒〉　　〈角材〉　　　〈板材〉　　〈板材（夾板）〉

有各種粗細。　角的大小種　有各種素材　容易作業。
　　　　　　　類繁多。

◆木材的硬度與種類◆

　　依木材的種類不同，堅硬度也不同。太硬的木材不容易
作業，在選擇時應注意避免。本書中的作品，多半使用容易
加工的木板或三夾板。

木材硬度	木　材　種　類
非常堅硬	黃楊、梅、橡等
堅硬	欅木、枹木、桑木、柞木、柚木等
稍微硬	山毛欅、栗、櫻花木、楓木、柳安等
稍微軟	桂木、苞木、扁柏、絲柏、松等
非常軟	梧桐、柳木、輕木等

　　依照在木板上
加工工程之不同，
可取得如圖所示2
種木板。不勻整的
紋理板，乾燥之後
會出現如圖的彎度
。請注意木材的性
質進行作業。

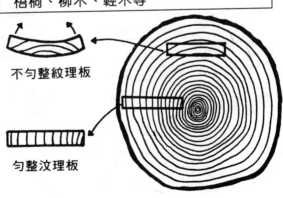

不勻整紋理板

勻整汶理板

 切 ●美工刀

美工刀的刀刃不要拉出太長，螺絲鎖緊，充分
固定住刀片後再使用。

＜美工刀＞

●主要用來切割紙張。
容易進行細緻作業。

＜大型美工刀＞

●適合切割厚紙
、硬紙板、三
夾板等。

＜鋸齒狀美工刀＞

●尺寸小的鋸子
。用於切割下
圖所示之捲筒
非常方便。

切割、彎曲

＜鉗子＞

●主要於剪斷或弄彎粗鐵絲
時使用。

＜尖嘴鉗子＞

＜螺栓剪＞

●適合使用於剪斷或弄彎細
鐵絲等細緻作業時。

●切割鋼琴線、粗鐵
線等堅硬線材時使
用。

28

線材介紹

　　即堅硬，又可依喜歡的長度、形狀切割的線材，在工作上非常方便。依粗細度、素材不同，強度也不同，請配合目的選擇最適合者。

◆主要線材種類◆

<鐵絲（鐵線）>

●也有容易彎曲、做出各種形狀的鋁線。

<彩色金屬線>

●用有色塑膠管包起來的鐵絲。

<鋼琴線>

●硬度夠，適合做彈簧，但不容易切割及彎曲。

<釣線>

●釣線雖細，卻很堅固。

◆鐵絲的剪法及彎曲法◆

●彎曲鐵絲時，用尖嘴鉗子的尖端夾住彎曲。↓

●用鉗子內側刀刃部分夾住剪斷。

●線的粗細

鐵絲等線材的粗細度用「號」來表示。號碼越大者越細。

號	線材的直徑	
10號	3.2mm	粗
14號	2.0mm	↑
18號	1.2mm	
20號	0.9mm	
24號	0.55mm	↓
30號	0.28mm	細

黏貼

<漿糊>　　　　也有棒狀型漿糊、液狀膠水等各種類，可依素材不同選擇合適品。

適合紙與紙之間的黏著，用手指取出後塗開使用。此時，用無名指塗在作品上較方便。也可加水使用。

<瞬間接著劑>

<木工用白膠>

可使用於木、紙、布、竹等素材上，是工作中最常使用者。一開始為白色，乾燥後便呈透明狀。

適用於金屬、玻璃、塑膠等。沾到手指很難除去，必須注意。

<接著劑>

使用於金屬、塑膠、陶器、玻璃等素材上。種類繁多，購買時請與老闆商量。

◆貼紙於表面光滑物品上時注意事項◆

牛奶盒表面因為經過耐水加工處理，所以非常光滑，先用美工刀輕輕劃幾道傷痕後，再塗漿糊、黏紙。

其他如軟片盒也做相同處理。

〈透明膠帶〉

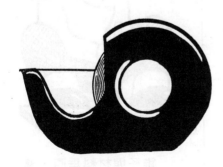

方便好利用，但時間一久會變色、變質，只能用於暫時黏貼。可在薄紙上塗漿糊黏貼，代替透明膠帶。

鑽洞

<錐子(四目錐子)>

　　鑽釘子洞或小洞時使用。其他還有鑽相同大小洞的三目錐子、鑽大洞的鼠齒錐子等。（依錐子前端形狀不同，用途也不同）

<鑽頭>

　　鑽紙、鋁、軟片盒、捲筒等使用。依插入深度不同，洞的大小也不同。

<鑽子> 除了電鑽之外，也有手動鑽子。

　　鑽子使用時必須特別小心，否則容易被利刃傷害。

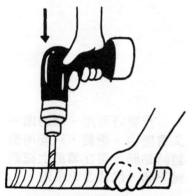

　　緊壓住鑽洞的材料，鑽子與材料呈垂直，使鑽子慢慢旋轉。

◆錐子的使用方法◆

　　錐子與材料垂直，雙手邊搓握柄處邊向下用力。

塗色

＜透明水彩＞

沾水使用。在紙、木
、紙粘土上著色。

＜廣告顏料＞

與其他水彩畫具相比
，比較不會有顏色深淺不
一的現象。

＜壓克力顏料＞

快乾、不易變色。乾燥後具有耐水性，即使遇
水也不會滲開。也可用於紙以外的材質（皮革、木
、布等等）上。

＜水性尼龍筆＞

容易著色，但
遇水容易滲開。

＜油性尼龍筆＞

遇水不容易滲開。用在
製圖紙上比用在畫圖紙上合
適。

＜簽字筆＞

色彩豐富分為水性
及油性，筆尖柔軟，不
要太用力。

※筆類使用完畢後，注意套上筆蓋。

＜清漆＞

增加光澤

分為使用完畢後必須稀釋劑清
洗畫筆的油性清漆，及用水清洗畫
筆的水性清漆。

一筆畫塗下來，
要重塗必須等第
一層乾了之後。

在紙粘土或木材上
著色後塗清漆，可預防
龜裂，並增加光澤。

●用紙粘土做成形狀。　●用水彩用具著色。　●最後塗上清漆即可
　　　　　　　　　　　　　　　　　　　　　　　　增加光澤。

紙的種類

　　市面上販售的紙種類繁多，但利用家中的餅乾盒、包裝紙、牛奶盒等，也可進行各項作業。以下介紹紙張的代表種類。

＜圖畫紙＞

表面粗，一般經常使用。

＜製圖紙＞

表面強韌，不易滲透。

＜瓦楞紙＞

利用家中現成的瓦楞紙亦可。因為瓦楞紙堅固，所以作業上很方便。可以塗色、貼紙看看。彎曲時，先用美工刀割痕再彎曲。

＜厚紙板＞

因為厚度夠，所以容易作業。

彈出機關裝置玩具

◆彈出機關裝置玩具－1

驚 嚇 盒

只要一吹氣，塑膠袋便會膨脹彈出。製作方法很簡單，讓你的思緒動一下吧！

材料	●牛奶盒 ●裝雨傘的 　長塑膠袋 ●吸管 ●色紙
道具	●油性筆 ●白膠 ●透明膠帶

①

用油性筆在裝濕雨傘的長塑膠袋上畫圖。如果不容易畫，則先用膠帶固定後再畫。

②

注意不要使空氣漏掉

切8cm左右的吸管，從塑膠袋口插入，再以透明膠帶固定。

③

牛奶盒口打開，如圖所示，將左右側面（上面部分）切除。貼上色紙或用油性筆畫圖裝飾。

④

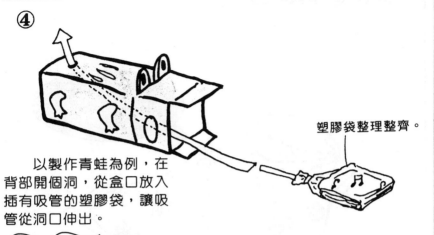

以製作青蛙為例，在背部開個洞，從盒口放入插有吸管的塑膠袋，讓吸管從洞口伸出。

塑膠袋整理整齊。

遊戲方法

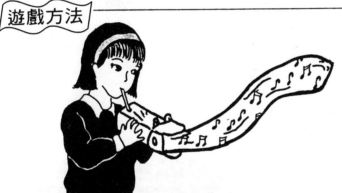

從吸管吹氣看看，青蛙的口中會彈出音符喲！

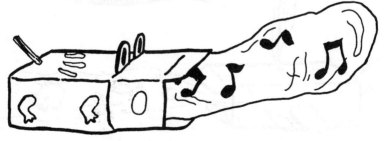

嚇嚇爸媽及朋友吧！

1…

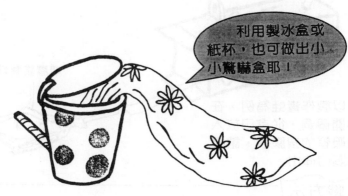

利用製冰盒或紙杯，也可做出小小驚嚇盒耶！

2…

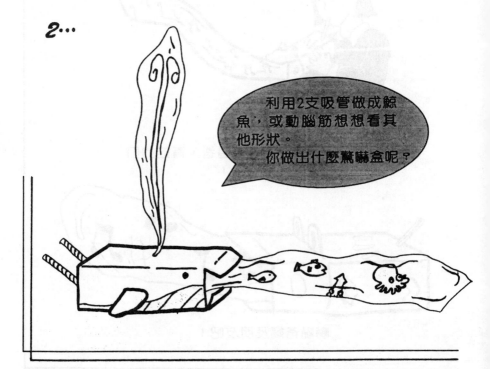

利用2支吸管做成鯨魚，或動腦筋想想看其他形狀。
你做出什麼驚嚇盒呢？

3···

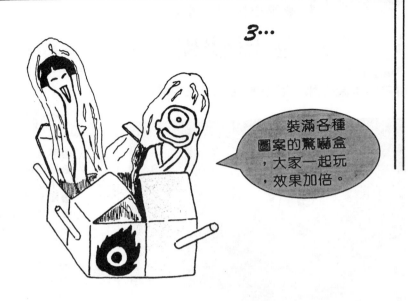

裝滿各種圖案的驚嚇盒，大家一起玩，效果加倍。

4···

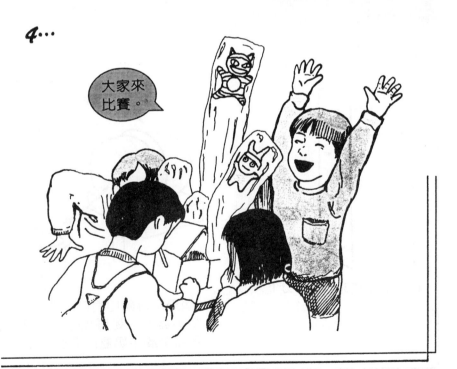

大家來比賽。

生日快樂

桃子從中間分開，活潑的桃太郎從中蹦出。

材料	●果凍容器（2個） ●橡皮圈（2條） ●牛奶盒 ●風筆線 ●色紙　●厚紙 ●海綿 ●圖畫紙
道具	●剪刀 ●美工刀 ●錐子 ●白膠

①

將牛奶盒底3cm部分切下。

②

2個果凍容器口對口，放在　的牛奶盒上。如圖所示，在果凍容器接觸牛奶盒部分做記號。

42

③

做好記號處，用錐子
鑽2個洞。

④

在牛奶盒相對的2面鑽洞。

⑤

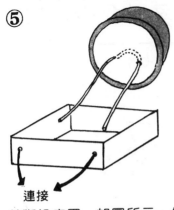

連接

剪斷橡皮圈，如圖所示，先
穿過容器後再穿過盒洞。

⑥

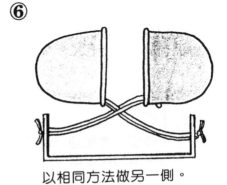

以相同方法做另一側。

⑦

在杯上鑽洞，
穿過風箏線。

色紙

厚紙

另一側也裝
上葉子。

做4片

用厚紙做葉子形狀，貼上
色紙。牛奶盒也貼上色紙
，裝上葉子。

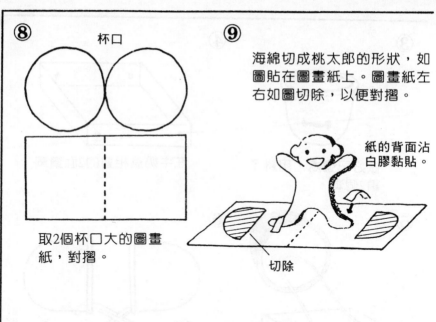

⑧

杯口

取2個杯口大的圖畫
紙，對摺。

⑨ 海綿切成桃太郎的形狀，如
圖貼在圖畫紙上。圖畫紙左
右如圖切除，以便對摺。

紙的背面沾
白膠黏貼。

切除

⑩ 手伸出圖畫紙切除的部
分，紙即可對摺。

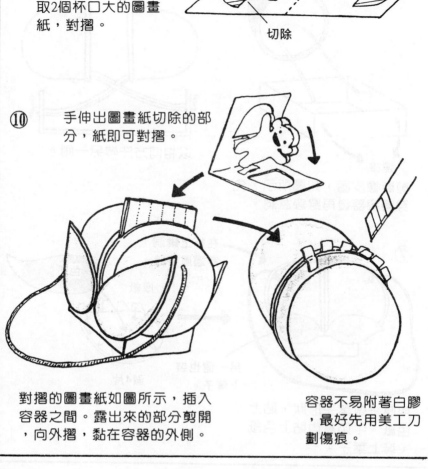

對摺的圖畫紙如圖所示，插入
容器之間。露出來的部分剪開
，向外摺，黏在容器的外側。

容器不易附著白膠
，最好先用美工刀
劃傷痕。

⑪

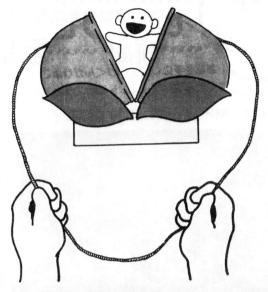

試試看，只要一拉
繩子，桃太郎立即
彈出。

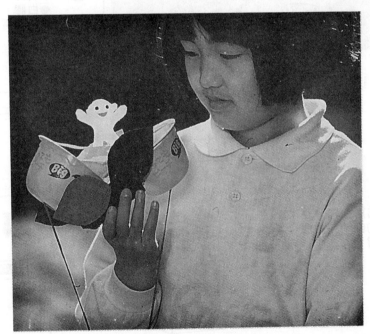

波卡！桃太郎的生日！恭喜！

幸福的土撥鼠

只要一拉繩子，雙手捧花的土撥鼠立即出現。令人感覺非常愉快，何不將它當成禮物送人呢？

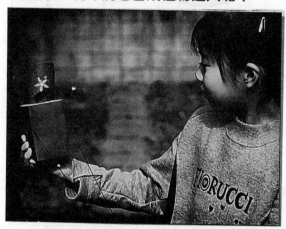

材料	●牛奶盒 ●衛生紙捲筒 ●色紙　●毛布 ●粗線　●布
道具	●美工刀 ●剪刀　●錐子 ●白膠 ●透明膠帶

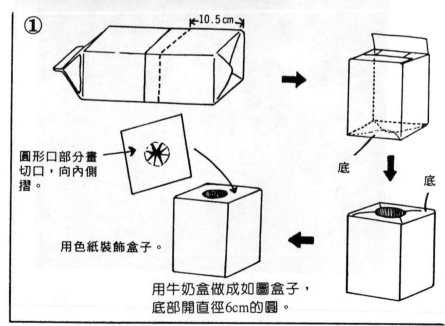

① ←10.5 cm→

圓形口部分畫切口，向內側摺。

用色紙裝飾盒子。

底

底

用牛奶盒做成如圖盒子，底部開直徑6cm的圓。

◆做土撥鼠◆

②

左右側
預留線

在衛生紙捲筒下方1cm處纏線
。纏好後用透明膠帶固定。

③

毛布圍在捲筒外側，用白膠固
定。上方多餘的部分，往內側
摺入。

④

用布或毛布做土撥鼠的雙手、
眼、鼻。再做一朵花讓牠拿在
手上。

⑤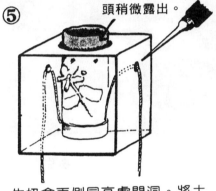

頭稍微露出。

牛奶盒兩側同高處開洞。將土
撥鼠放入盒內，如圖所示，兩
條線從盒洞穿出。

只要一拉線
，幸福的土
撥鼠就會出
來向你問好
！

47

貓捉老鼠

　　垃圾筒上有一隻老鼠。哇！是起司耶！往前一靠，沒想到
貓立即探出頭來。

材料	●紙杯	
	●軟片盒	
	●鐵絲（18號）	
	●風箏線	●厚紙
	●摺紙	●色紙
	●紙黏土	●線
道具	●錐子	
	●剪刀	
	●尖嘴鉗子	

◆做垃圾筒◆

①

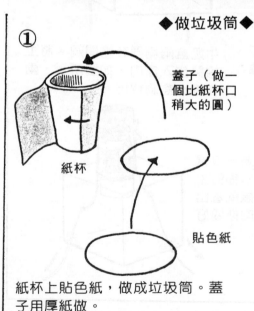

蓋子（做一個比紙杯口稍大的圓）

紙杯

貼色紙

紙杯上貼色紙，做成垃圾筒。蓋子用厚紙做。

②

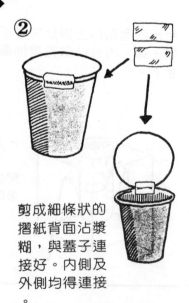

剪成細條狀的摺紙背面沾漿糊，與蓋子連接好。內側及外側均得連接。

48

◆做　貓◆

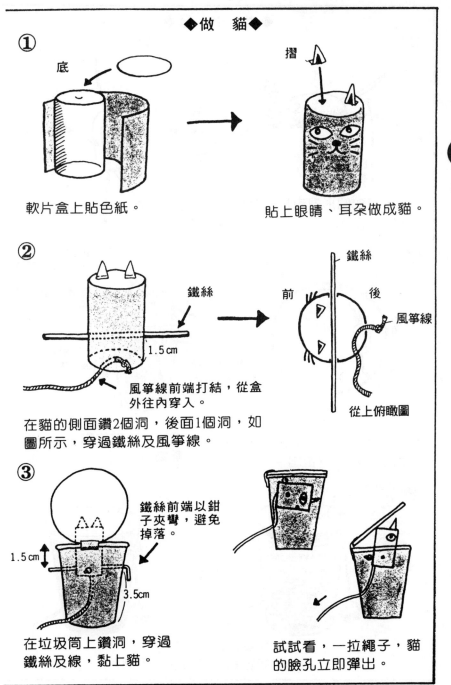

① 軟片盒上貼色紙。

底

摺

貼上眼睛、耳朵做成貓。

② 在貓的側面鑽2個洞，後面1個洞，如圖所示，穿過鐵絲及風箏線。

鐵絲

1.5㎝

風箏線前端打結，從盒外往內穿入。

鐵絲

前　　後

風箏線

從上俯瞰圖

③ 在垃圾筒上鑽洞，穿過鐵絲及線，黏上貓。

鐵絲前端以鉗子夾彎，避免掉落。

1.5㎝

3.5㎝

試試看，一拉繩子，貓的臉孔立即彈出。

◆做 老 鼠◆

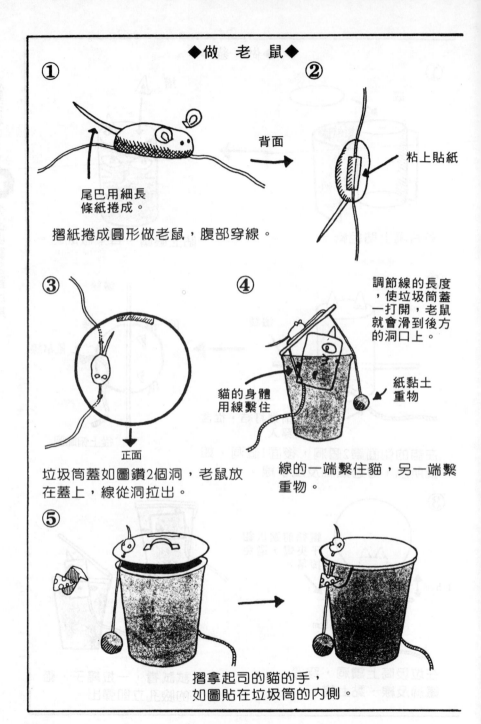

① 尾巴用細長
條紙捲成。

摺紙捲成圓形做老鼠,腹部穿線。

② 背面 ← 粘上貼紙

③ 正面

垃圾筒蓋如圖鑽2個洞,老鼠放
在蓋上,線從洞拉出。

④ 調節線的長度
,使垃圾筒蓋
一打開,老鼠
就會滑到後方
的洞口上。

貓的身體
用線繫住

紙黏土
重物

線的一端繫住貓,另一端繫
重物。

⑤

摺拿起司的貓的手,
如圖貼在垃圾筒的內側。

50

蓋子一蓋，經重物一拉，
老鼠自然往前移動。

各種變化

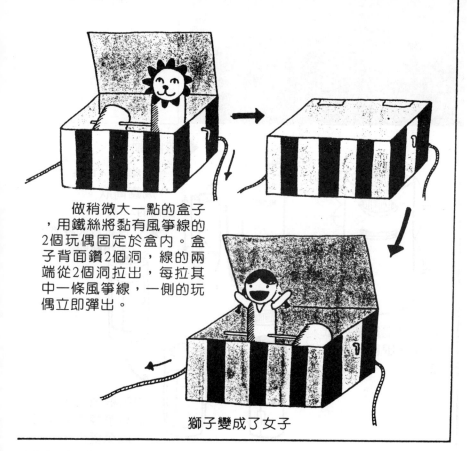

　　做稍微大一點的盒子
，用鐵絲將黏有風箏線的
2個玩偶固定於盒內。盒
子背面鑽2個洞，線的兩
端從2個洞拉出，每拉其
中一條風箏線，一側的玩
偶立即彈出。

獅子變成了女子

長舌鬼

一拉棒子，恐怖的長舌鬼立即跑出來。

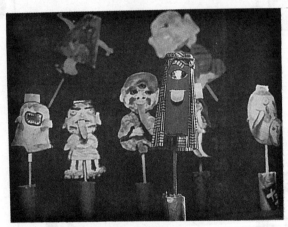

材料	●衛生紙捲筒 ●厚紙 ●色紙 ●竹筷
道具	●美工刀 ●漿糊 ●透明膠帶 ●簽字筆

◆做內筒◆

①
眼
口

衛生紙捲筒貼色紙，
如圖鑽眼睛及嘴巴的
洞。

②

剪厚紙，用手指壓
成圓筒狀。

捲筒的2/3長

厚紙放入捲筒中，
手指離開。

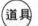

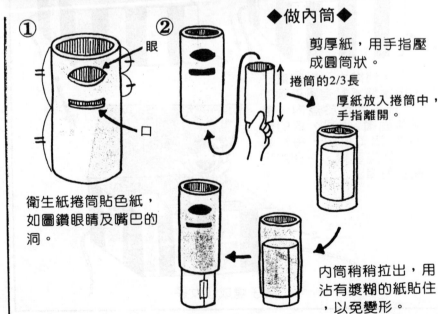

內筒稍稍拉出，用
沾有漿糊的紙貼住
，以免變形。

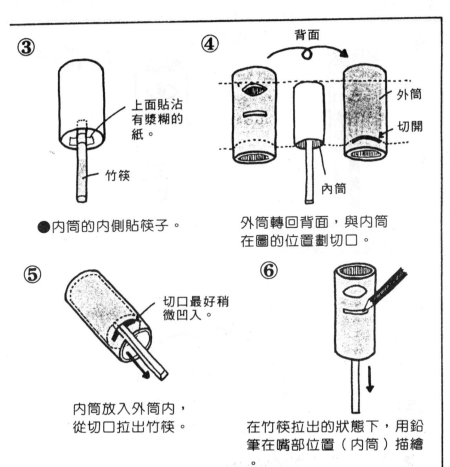

③

上面貼沾有漿糊的紙。

竹筷

●內筒的內側貼筷子。

④

背面

外筒

切開

內筒

外筒轉回背面，與內筒在圖的位置劃切口。

⑤

切口最好稍微凹入。

內筒放入外筒內，從切口拉出竹筷。

⑥

在竹筷拉出的狀態下，用鉛筆在嘴部位置（內筒）描繪。

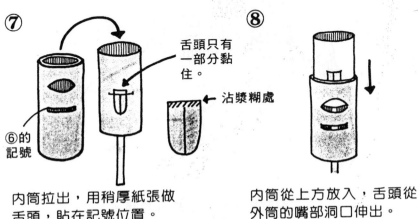

⑦

舌頭只有一部分黏住。

沾漿糊處

⑥的記號

內筒拉出，用稍厚紙張做舌頭，貼在記號位置。

⑧

內筒從上方放入，舌頭從外筒的嘴部洞口伸出。

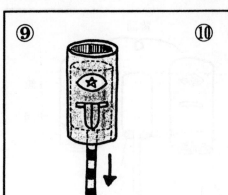

⑨

在舌頭全部伸出的狀態下
（在內筒上），畫眼睛。

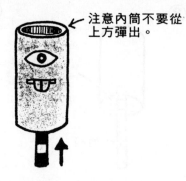

⑩

注意內筒不要從
上方彈出。

在舌頭縮回的狀態下畫眼睛。

試試看，拉出、縮入竹筷。

◆彈出機關裝置玩具－6

長頸美人

如果你以為她只是個美女，那就大錯特錯了。**事實上，她是長頸鬼，脖子會彈來彈去喲！**

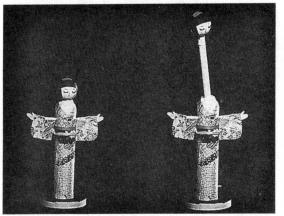

材料	●紙巾捲筒（直徑3cm左右） ●木球（直徑3cm左右） ●圓棒（直徑1cm左右） ●板子（當台） ●風箏線 ●色紙　●花紋紙 ●繩子（繫帶用） ●釘子　●竹籤
道具	●白膠 ●美工刀 ●繪畫用具

①

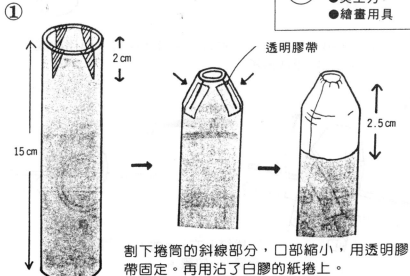

透明膠帶

2 cm

2.5 cm

15 cm

割下捲筒的斜線部分，口部縮小，用透明膠帶固定。再用沾了白膠的紙捲上。

② ③

白紙（圖畫紙）剪成細長
條，如圖做成領子。

花紋紙如圖切割

④

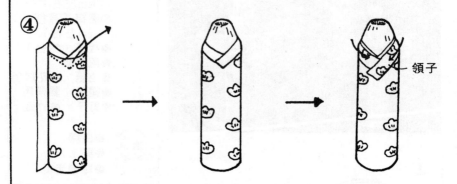

花紋紙捲在捲筒上，切除領子部分後黏好。再用剪成
細條的花紋紙做領子。

⑤

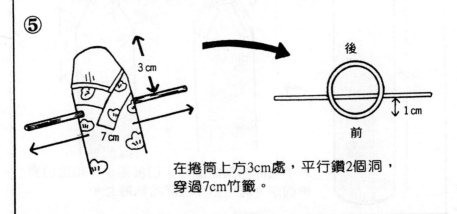

在捲筒上方3cm處，平行鑽2個洞，
穿過7cm竹籤。

⑥ ◆做袖子◆

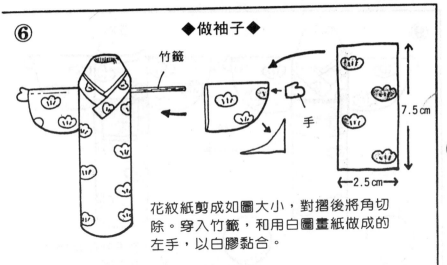

竹籤

手

7.5 cm

← 2.5 cm →

花紋紙剪成如圖大小，對摺後將角切
除。穿入竹籤，和用白圖畫紙做成的
左手，以白膠黏合。

⑦ ◆做腰帶◆

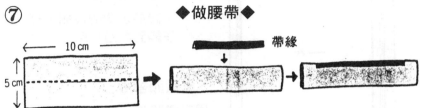

10 cm

5 cm

帶緣

剪如圖大小的花紋紙，對摺。剪細長
條色紙，從上覆蓋，做成帶緣。

⑧

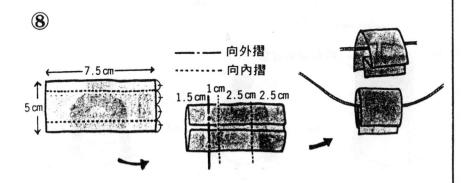

—·— 向外摺
······· 向內摺

7.5 cm

5 cm

1 cm
1.5 cm 2.5 cm 2.5 cm

將如圖大小的花紋紙兩端往內摺，再如圖進行向外
摺、向內摺，做成帶形。繩子穿過中間。

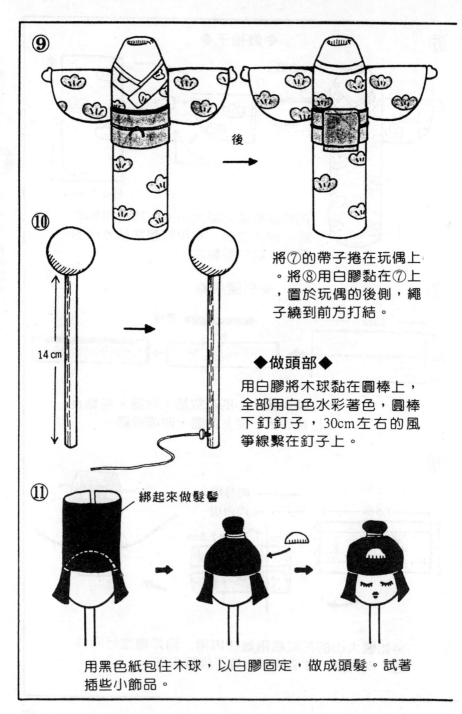

⑨

後 →

⑩

14 cm

將⑦的帶子捲在玩偶上
。將⑧用白膠黏在⑦上
，置於玩偶的後側，繩
子繞到前方打結。

◆做頭部◆

用白膠將木球黏在圓棒上，
全部用白色水彩著色，圓棒
下釘釘子，30cm左右的風
箏線繫在釘子上。

⑪ 綁起來做髮髻

用黑色紙包住木球，以白膠固定，做成頭髮。試著
插些小飾品。

⑫

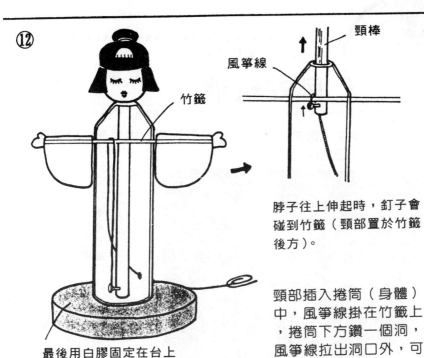

竹籤

頸棒

風箏線

脖子往上伸起時，釘子會碰到竹籤（頸部置於竹籤後方）。

頸部插入捲筒（身體）中，風箏線掛在竹籤上，捲筒下方鑽一個洞，風箏線拉出洞口外，可夾個迴紋針當把手。

最後用白膠固定在台上

<其他例>

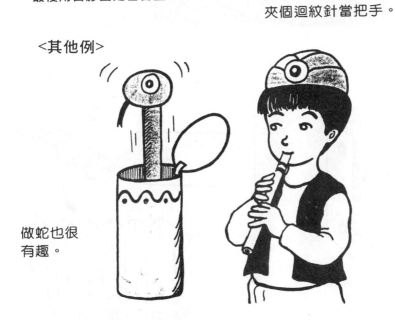

做蛇也很有趣。

早安玩偶

一壓棒子，圓筒中就會彈出小丑玩偶。這是在江戶時代很流行，代表日出的玩具。

材料	●衛生紙捲筒 ●竹筷 ●色紙 ●厚紙
道具	●剪刀 ●透明膠帶 ●白膠

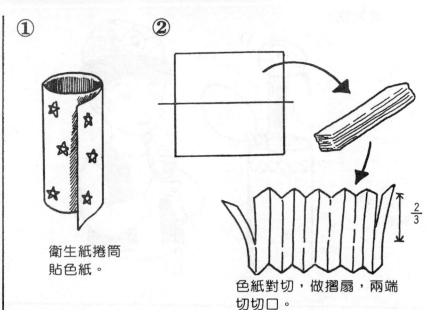

① 衛生紙捲筒貼色紙。

② 色紙對切，做摺扇，兩端切切口。

$\frac{2}{3}$

③

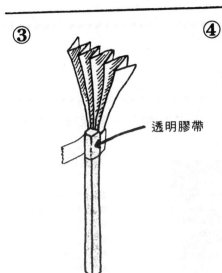

透明膠帶

摺扇黏在竹筷上

④

在厚紙上畫圖案，貼
在竹筷最頂端。

將④放入捲筒中，當竹筷
上下移動時，扇子即從捲
筒口出入。

快樂車①

隨著車輪的移動，動物就會出現的快樂車。用保特瓶做做看。

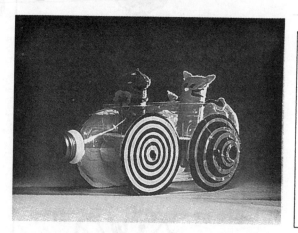

材料	●2ℓ保特瓶
	●軟片盒（4個）
	●鐵絲（20號）
	●大豆
	●瓦楞紙
	●竹纖（2支）
	●透明膠帶捲筒（4個）

道具	●美工刀
	●錐子　●白膠

① 前窗只留1邊，
往內摺入。

4m左右

保特瓶上側開
2個窗口。

② 輪子的軸

放入大豆會出現
聲音。

軟片盒中心鑽洞插
入竹籤。

軟片盒鑽洞，穿過竹籤

③ 保特瓶上開洞（左右同
高），手從窗口伸入安
裝軸。

④

在捲筒兩側貼瓦楞紙板，則因摩擦而容易前進。

透明膠帶捲筒上貼瓦楞紙當蓋子，做4個輪胎。

⑤

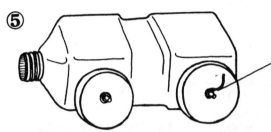

軸與輪胎用白膠固定，捲上鐵絲固定。

輪胎中心鑽洞，插入竹筷。

⑥

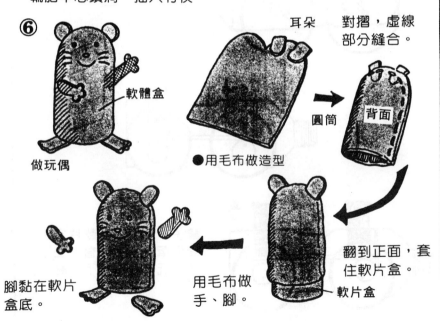

軟體盒

做玩偶

耳朵　對摺，虛線部分縫合。

圓筒　背面

●用毛布做造型

翻到正面，套住軟片盒。

軟片盒

腳黏在軟片盒底。

用毛布做手、腳。

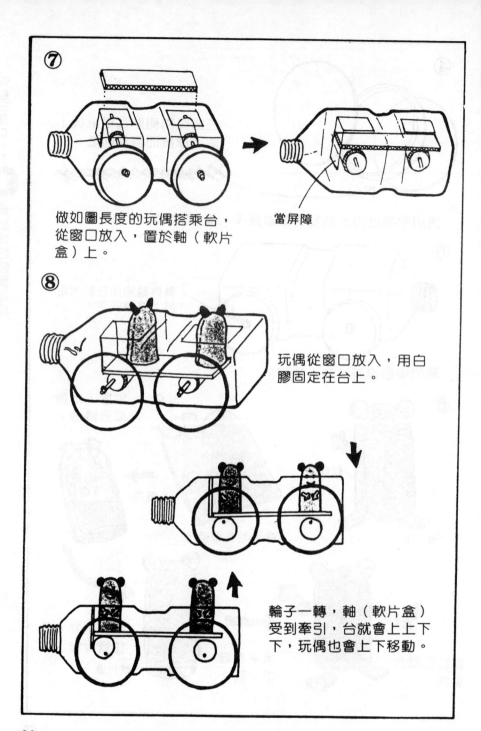

⑦

做如圖長度的玩偶搭乘台，
從窗口放入，置於軸（軟片
盒）上。

當屏障

⑧

玩偶從窗口放入，用白
膠固定在台上。

輪子一轉，軸（軟片盒）
受到牽引，台就會上上下
下，玩偶也會上下移動。

快樂車②

這次用牛奶盒做做看！

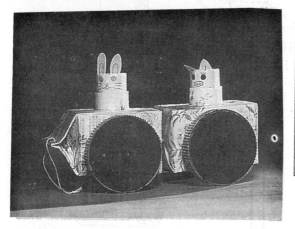

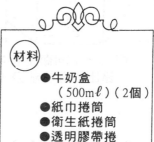

（材料）
- 牛奶盒
 （500mℓ）（2個）
- 紙巾捲筒
- 衛生紙捲筒
- 透明膠帶捲
 筒（4個）
- 厚紙　●色紙
- 車軸材料請參照62頁

<注意>：紙巾捲筒是可放入
衛生紙捲筒內的尺寸。

紙巾捲筒
衛生紙捲筒

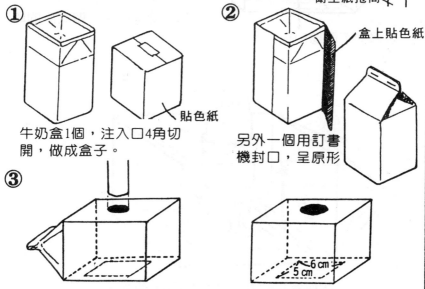

① 牛奶盒1個，注入口4角切
開，做成盒子。

貼色紙

② 另外一個用訂書
機封口，呈原形

盒上貼色紙

③ 用色紙包裝好的牛奶盒上側，開個與衛生紙捲筒相同大小
的洞。底部開6×5cm的窗口。

6 cm
5 cm

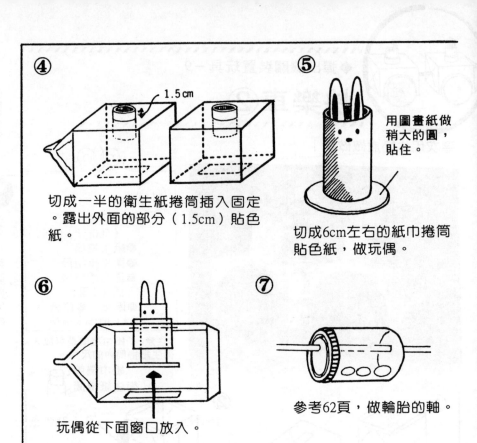

④

1.5cm

切成一半的衛生紙捲筒插入固定
。露出外面的部分（1.5cm）貼色
紙。

⑤

用圖畫紙做
稍大的圓，
貼住。

切成6cm左右的紙巾捲筒
貼色紙，做玩偶。

⑥

玩偶從下面窗口放入。

⑦

參考62頁，做輪胎的軸。

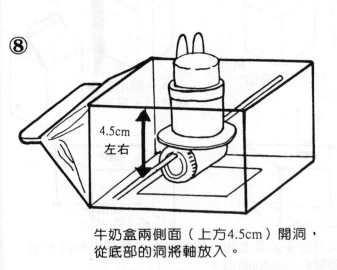

⑧

4.5cm
左右

牛奶盒兩側面（上方4.5cm）開洞，
從底部的洞將軸放入。

⑨

2個牛奶盒打洞，用風箏線連接。

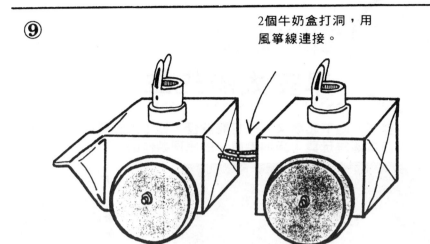

做輪胎，接在車軸上（參照63頁）。

咯囉！咯囉！今天要去哪裡呢？

早安太陽先生

劈哩叭啦下起雨來。一打開盒蓋，碰！太陽露臉了。這是利用日本傳統玩具「貓捉老鼠」的原理製作的。

材料	●細長盒　●竹籤 ●棉花　●紙粘土 ●保麗龍 ●色紙　●和紙 ●鐵絲（18號） ●竹（或粗吸管） ●玻璃紙
道具	●剪刀　●白膠 ●美工刀 ●油性筆　●錐子

① ◆做盒子◆

竹籤

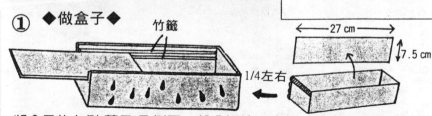

← 27 cm →
7.5 cm

1/4左右

將盒子的上側(蓋子)及側面一部分切除，內側、外側、蓋子均以色紙等裝飾。為了方便蓋子滑動，將2根竹籤黏在盒內上下做溝。

② ◆做太陽◆

竹籤

將保麗龍切圓，再插入切短的竹籤，用白膠固定。

四周薄薄塗一層紙粘土。

9cm
左右

畫上可愛的臉孔，再於後面貼玻璃紙。

③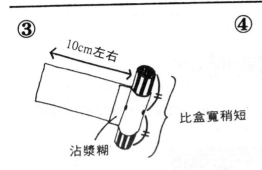

10cm左右

比盒寬稍短

沾漿糊

竹筒（粗吸管）切短，中央捲紙，用白膠粘好。等白膠乾燥之後，中央用錐子鑽洞。

④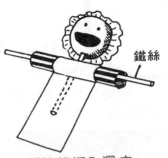

鐵絲

將竹籤插入洞中，以白膠固定。

⑤

3cm

在盒子側面開洞，插入鐵絲，裝上太陽。鐵絲兩端夾彎。

⑥

←8cm→

連接

如圖所示，紙帶用白膠固定在蓋子內側。

⑦ ◆做雲◆

 → →

切保麗龍　　貼棉花　　畫眼睛

如圖所示做雲、雨，放在蓋子上黏好。

一拉開蓋子，太陽就跳出來了。

小小驚嚇盒

花點工夫做個小魔術盒，只要一拉繩子，盒中的小老鼠就會彈出來，讓朋友、爸媽嚇一跳。

材料	●有深度的火柴盒
	●線
	●尿烷(或海綿)少許
	●色紙
	●串珠

道具	●錐子　●針
	●剪刀　●畫具
	●簽字筆
	●透明膠帶

① 內盒　　　　　　外盒

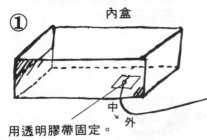

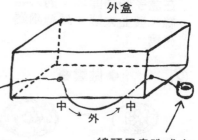

用透明膠帶固定。

剪15cm左右的線，如上圖所示穿過內盒及外盒。

線頭用串珠或小鈕扣繫住。

②

內盒的內側貼紙。

③

切一塊能裝進火柴盒內的海綿，用畫具著色做老鼠。

④

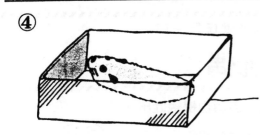

將小老鼠放入內盒，後端
貼住。

⑤

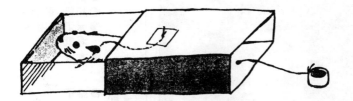

如上圖所示，小老鼠的頭部穿過線，用透
明膠帶貼在外盒。調節線的長度，使盒子
一開，小老鼠就起床，一關就睡覺。

遊戲方法

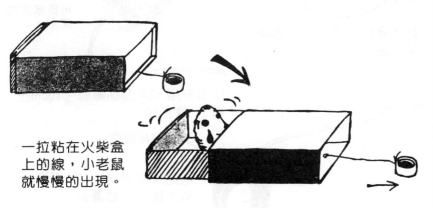

一拉粘在火柴盒
上的線，小老鼠
就慢慢的出現。

吐舌玩偶

玩偶一動，頸子就前後搖晃，舌頭也慢慢吐出。

材料	●軟片盒 ●紙杯 ●竹籤 ●鐵絲(18號) ●報紙 ●和紙 ●厚紙 ●冰淇淋用木 　湯匙(舌) ●大珠子
道具	●錐子 ●美工刀 ●清漆 ●畫具 ●水漿糊 　(水＋漿糊) ●絕緣膠帶

◆製作機關裝置◆

①

1cm
左右 ← 相同高度

軟片盒切一半，上半部用
錐子鑽洞。

②

4cm左右　塗紅色

用絕緣膠帶
固定。

冰淇淋用木湯匙黏鐵絲（10cm左
右），當舌頭。

③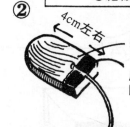

捲絕緣膠帶

用另一條鐵絲（12cm左右）
捲大珠子，當重垂。

大珠子

72

④

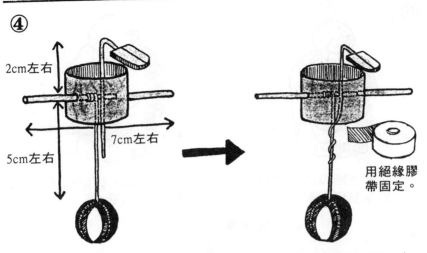

2cm左右

7cm左右

5cm左右

用絕緣膠帶固定。

竹籤穿過軟片盒的洞，捲上大珠子（重垂）上的鐵絲。接下來，如圖所示，舌頭上的鐵絲往上拉出，與大珠子上的鐵絲纏在一起，用絕緣膠帶固定。

⑤

2.5cm左右

在軟片盒上捲堅固耐用的紙，在口部劃缺口，使舌頭可以伸出。

◆做頭部◆

①

報紙揉成一團，用鐵絲固定做頭。

②

放在⑤上，用白膠固定。

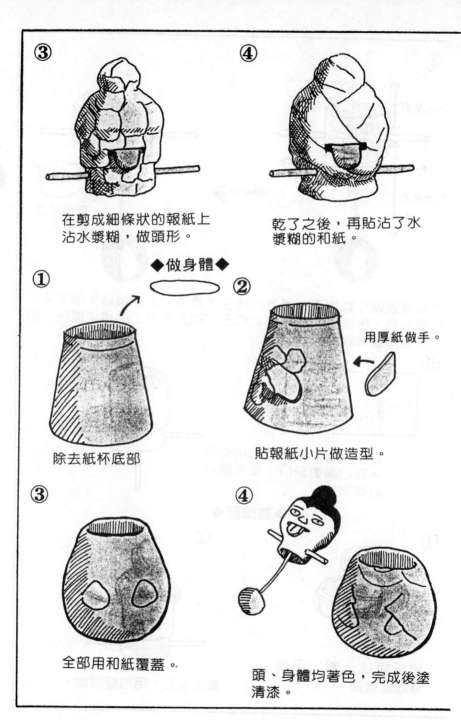

③ 在剪成細條狀的報紙上沾水漿糊，做頭形。

④ 乾了之後，再貼沾了水漿糊的和紙。

◆做身體◆

① 除去紙杯底部

② 用厚紙做手。

貼報紙小片做造型。

③ 全部用和紙覆蓋。

④ 頭、身體均著色，完成後塗清漆。

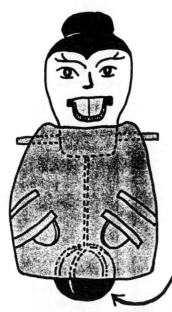

紙杯鑽洞，穿過竹籤，組合頭部及身體。

大珠子稍微露出來，調節洞的位置。

當大珠子在地板滑行時，舌頭便會伸出伸入。

看看誰的舌頭長！

拇指仙子

一拉卡片，花瓣中可愛的拇指仙子就會出現。可以當成禮物送給朋友或爸媽。

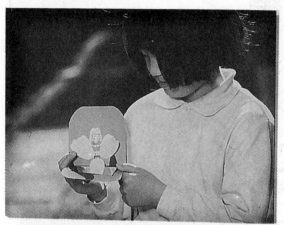

材料	●厚紙 ●有色圖畫紙 ●色紙
道具	●美工刀 ●剪刀 ●白膠 ●簽字筆

①

← 11cm →　← 11cm →

Ⓐ

12cm

Ⓑ

12cm

8 cm

↕1 cm

剪如圖大小的厚紙。虛線部分以美工刀輕劃摺痕。

②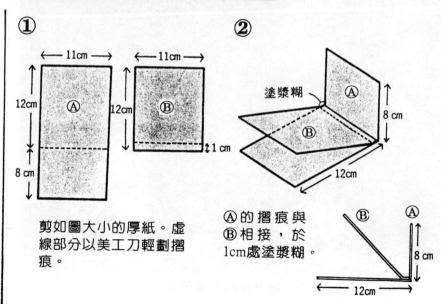

塗漿糊

Ⓐ

8 cm

Ⓑ

12cm

Ⓐ的摺痕與Ⓑ相接，於1cm處塗漿糊。

Ⓑ　Ⓐ

8 cm

← 12cm →

③

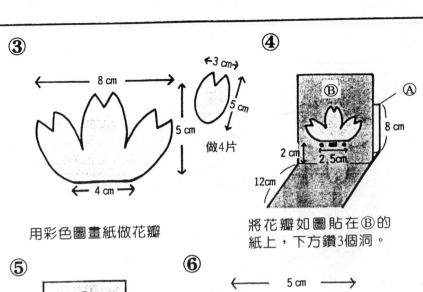

用彩色圖畫紙做花瓣

做4片

④

將花瓣如圖貼在Ⓑ的
紙上，下方鑽3個洞。

⑤

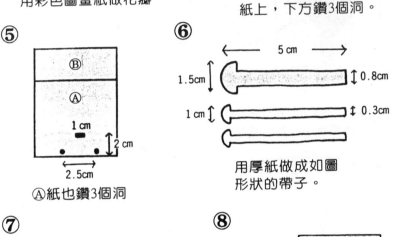

Ⓐ紙也鑽3個洞

⑥

用厚紙做成如圖
形狀的帶子。

⑦

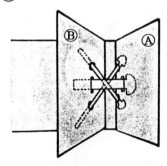

將剪下來的3條帶子，如圖
般插入洞中。

⑧

從洞露出的帶子前端
，用白膠固定在花瓣
上。

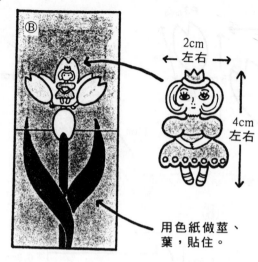

B

2cm
← 左右 →

4cm
左右

在厚紙上畫拇指仙子，以簽字筆著色。用剪刀剪下來後貼在花中央。

用色紙做莖、葉，貼住。

⑩

角切除，成為圓弧形。

拇指仙子

一打開卡片……

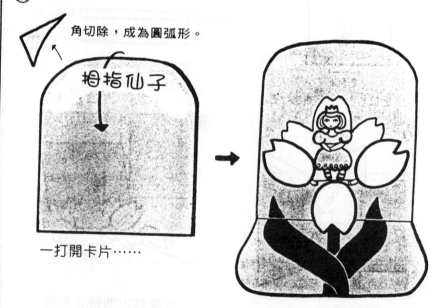

當花瓣一打開，拇指仙子站在花中央凝視著你。

78

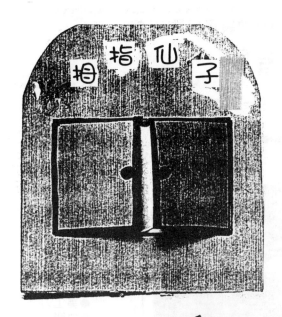

當窗戶一打開，
拇指仙子的臉就
露出來也很好。

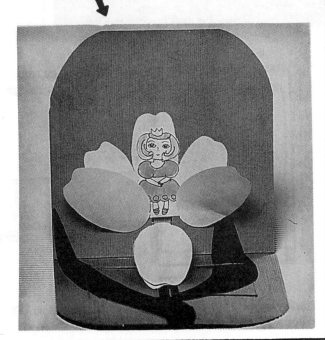

你喜歡什麼花
形呢？試著做
出來吧！

忍者屋

主人正在睡眠中。一旁發出「是誰？」的聲音。找找看，忍者藏在哪裡？

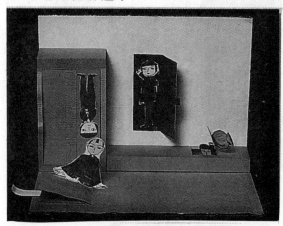

材料	●瓦楞紙 ●厚紙 ●色紙 ●線
道具	●剪刀 ●美工刀 ●白膠 ●簽字筆

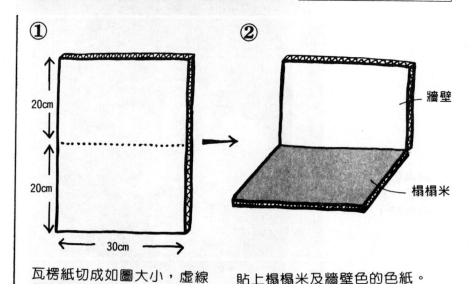

① 瓦楞紙切成如圖大小，虛線部分輕切對摺。

20cm
20cm
30cm

② 貼上榻榻米及牆壁色的色紙。

牆壁
榻榻米

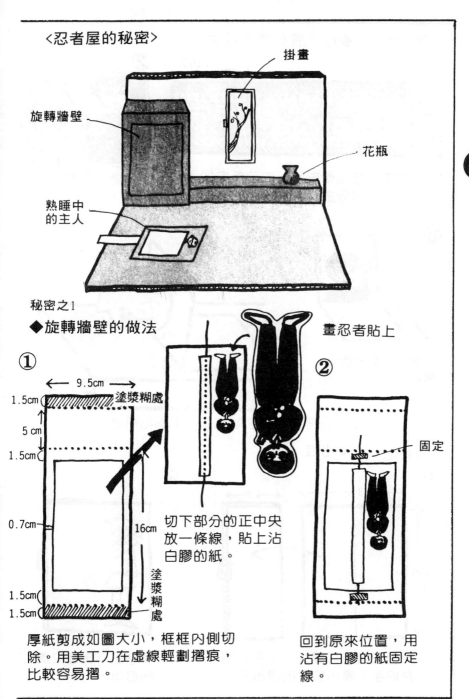

〈忍者屋的秘密〉

掛畫

花瓶

旋轉牆壁

熟睡中
的主人

秘密之1

◆旋轉牆壁的做法

①

← 9.5cm →

1.5cm　塗漿糊處

5 cm

1.5cm

0.7cm

16cm

塗漿糊處

1.5cm

1.5cm

厚紙剪成如圖大小，框框內側切
除。用美工刀在虛線輕劃摺痕，
比較容易摺。

切下部分的正中央
放一條線，貼上沾
白膠的紙。

畫忍者貼上

②

固定

回到原來位置，用
沾有白膠的紙固定
線。

81

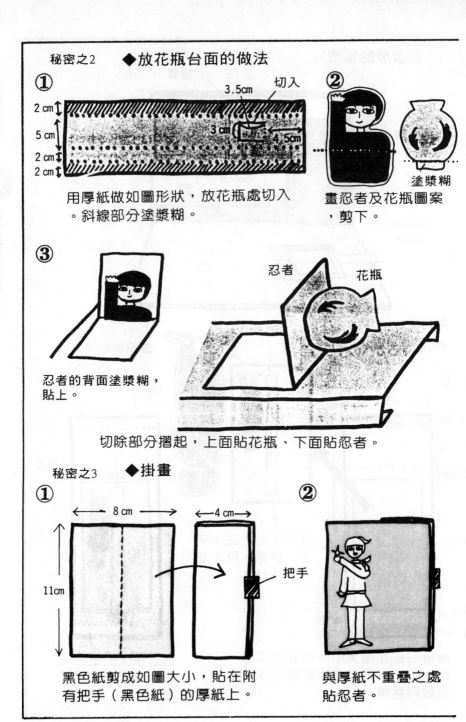

秘密之2　◆放花瓶台面的做法

① 切入
3.5cm
2 cm
5 cm　3 cm　4.5cm
2 cm
2 cm

用厚紙做如圖形狀，放花瓶處切入。斜線部分塗漿糊。

② 塗漿糊

畫忍者及花瓶圖案，剪下。

③

忍者的背面塗漿糊，貼上。

忍者　　花瓶

切除部分摺起，上面貼花瓶、下面貼忍者。

秘密之3　◆掛畫

① 8 cm　　4 cm
11cm
把手

黑色紙剪成如圖大小，貼在附有把手（黑色紙）的厚紙上。

② 與厚紙不重疊之處貼忍者。

③

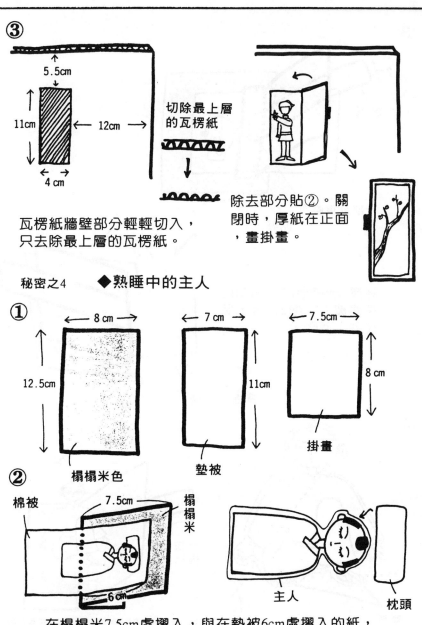

5.5cm

11cm ← 12cm →

4 cm

切除最上層
的瓦楞紙

瓦楞紙牆壁部分輕輕切入，
只去除最上層的瓦楞紙。

除去部分貼②。關
閉時，厚紙在正面
，畫掛畫。

秘密之4　　　◆熟睡中的主人

①

← 8 cm →

12.5cm

榻榻米色

← 7 cm →

11cm

墊被

← 7.5cm →

8 cm

掛畫

②

棉被

7.5cm

榻榻米

6cm

主人

枕頭

在榻榻米7.5cm處摺入，與在墊被6cm處摺入的紙，
背對背粘好。在另一張紙上畫主人，剪下後貼在墊
被上。

③

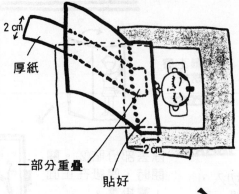

2 cm

厚紙

一部分重疊

貼好

2 cm

將寬2cm的厚紙，如圖貼
在棉被上，摺2公分，貼
在主人上面。

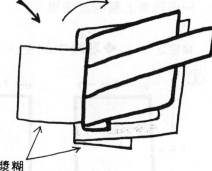

背面沾漿糊

④

漿糊　　　　　　　摺線

做坐起來的主人，貼在墊
被的背面（榻榻米面）。

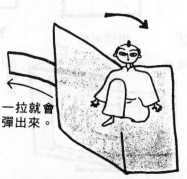

一拉就會
彈出來。

注意摺的時候要小心，不要被
看出來，榻榻米正面貼主人。

84

⑤

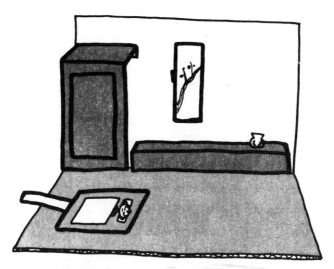

塗漿糊處塗白膠，各貼在適當位置。

遊戲方法

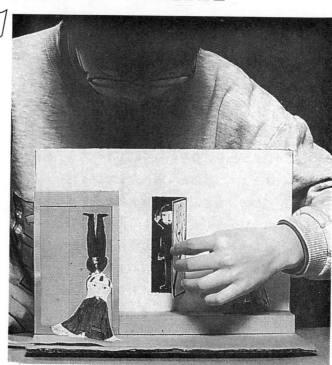

這裡也躲藏
忍者！

圖案機關裝置玩具

轉盤占卜

邊看轉盤，邊占卜今天的運勢。注意，可別占卜過度，讓眼睛暈眩了。

材料	●木板（厚1cm左右） ●竹籤 ●釘子 ●風箏線 ●彈珠 ●圓棒（直徑5mm左右） ●瓦楞紙 ●卡紙 ●色紙 ●圖畫紙 ●鈕扣
道具	●錐子 ●鋸子 ●剪刀 ●美工刀 ●白膠 ●油性筆 ●壓克力畫具 ●圓規

①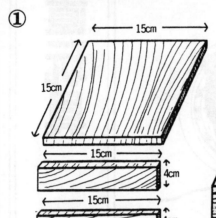

厚1cm的木板，切割成如上圖大小。

②

如圖組合，用白膠粘好，再從上面釘釘子。用錐子在台面中央，鑽一個圓棒能穿過的洞（與0.5cm的圓棒相吻合），以壓克力畫具著色。

88

③

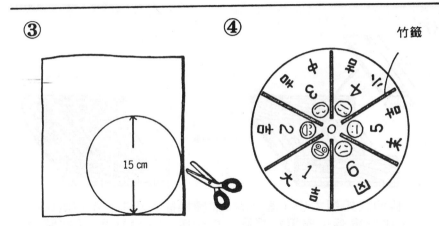

用瓦楞紙做直徑15cm的圓

④

竹籤

用竹籤做轉盤。用色紙或油
性筆畫圖案或文字、數字等
等。

⑤

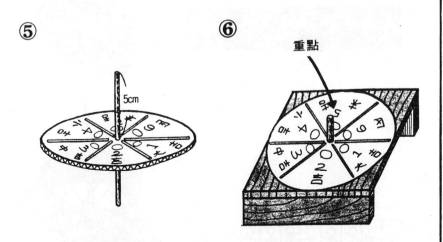

圓盤中央鑽洞，穿過10cm
長的圓棒，以白膠固定。

⑥

重點

將轉盤插在②做好的台面上
，試試看能否順利旋轉。如
果不好轉，就將洞鑽大一點
。

⑦

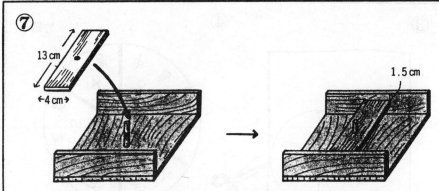

木板切成如圖大小（厚1cm
），中心鑽洞（與平台相同
5mm左右的洞）。

將圓棒插入洞中，木板兩側用
白膠固定在台面底。（此時也
試試看轉盤能否順利轉動）

⑧

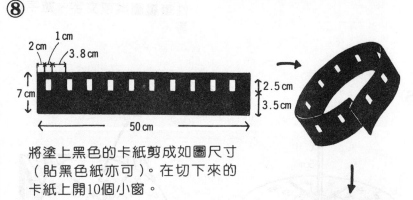

將塗上黑色的卡紙剪成如圖尺寸
（貼黑色紙亦可）。在切下來的
卡紙上開10個小窗。

⑨

圖畫紙剪成如圖大小，分為10小格
，畫上依序變化的圖案（動畫）。

做好的紙貼在圓
盤的周圍。

⑩

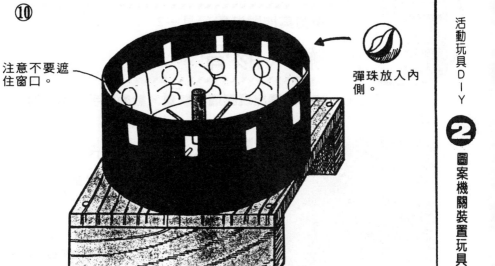

注意不要遮住窗口。

彈珠放入內側。

將⑨做好的動畫，貼在黑色紙內側。彈珠放在圓盤上。當轉盤轉動時即離手。彈珠停止處，即你的運勢。另外，當轉盤轉動時，從小窗口往內側看，也可看見連續動畫喲！

〈開始吧！大家一起來占卜！〉

慢慢轉轉看。

嚇人骸骨

將紙往上一拉，陸續出現暖爐、壁畫。動動把手，嚇人的骸骨出現了。

材料
●空面紙盒
●紙粘土
●鐵絲
（18號、20號）
●夾子　●色紙
●透明紙　●玻璃紙
●瓦楞紙
●卡紙
●黑毛線
●綿膠帶

道具
●美工刀
●尖嘴鉗子
●透明膠帶
●白膠　●剪刀

①

空面紙盒如圖（粗線部分）切開，做門扇。

② 瓦楞紙

周圍貼瓦楞紙強化，上面再貼色紙裝飾。

門扇部分開個窗口看看。

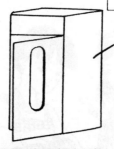

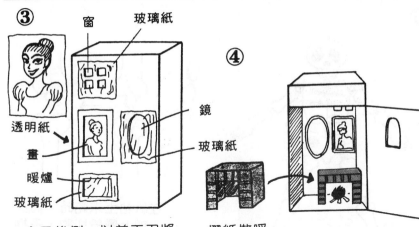

③ 窗　玻璃紙

透明紙

畫

暖爐

玻璃紙

④

鏡

玻璃紙

盒子後側，以美工刀將製作窗、鏡、畫、暖爐等物的位置切除。從窗、暖爐、鏡的洞口上貼玻璃紙。畫的部分，用透明紙畫好後，外側變成背面貼好。

摺紙做暖爐。也可用竹筷、玻璃紙做薪柴、火焰。

盒子內側也用色紙做地板、窗框、畫框、鏡框、暖爐等，貼好。

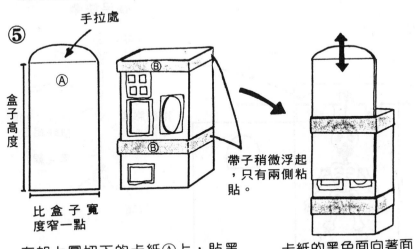

⑤ 手拉處

Ⓐ

盒子高度

比盒子寬度窄一點

Ⓑ

Ⓑ

帶子稍微浮起，只有兩側粘貼。

在如上圖切下的卡紙Ⓐ上，貼黑色紙。卡紙剪30cm左右，做成帶子，如Ⓑ所示，連接在面紙盒的後側。開口的部分不要裝飾。

卡紙的黑色面向著面紙盒，插入紙帶中。上下動動看。

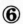

用紙粘土做骸骨。參考圖
鑑製作。大小以能進入盒
內為準。

在紙粘土未乾時，將夾
子如上圖般切割，各插
入骨頭的關節部分。乾
了之後再用線連接。以
鐵絲代替夾子亦可。

◆吊法◆

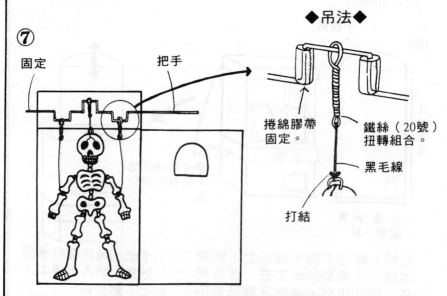

⑦

固定　　　　　　　把手

捲綿膠帶
固定。

鐵絲（20號）
扭轉組合。

黑毛線

打結

面紙盒上方開洞，如圖穿過彎曲的
鐵絲吊骸骨。

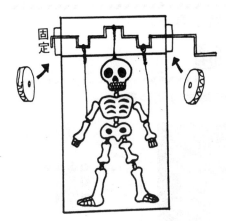

固定

把手

為了強化紙盒，用瓦楞紙做圓，中央開大一點的洞，穿過鐵絲後，粘在盒子上。鐵絲彎曲即可當把手，又有固定的作用。

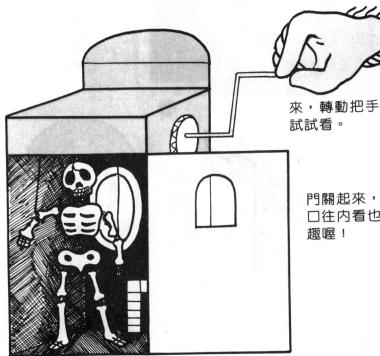

來，轉動把手試試看。

門關起來，從窗口往內看也很有趣喔！

轉動把手，骸骨就會出現。盒子後側的卡紙往上拉，就會出現燃火的暖爐及壁畫。

轉轉卡通

古代留傳下來，利用眼睛錯覺的圖案機關裝置。

材料	●圖畫紙 ●竹筷 ●竹筒
道具	●美工刀 ●簽字筆 ●剪刀 ●銼刀 ●白膠

①

準備2片圖畫紙剪成
的圓形。

②

游泳圈

各畫上圖案

海豚

96

③

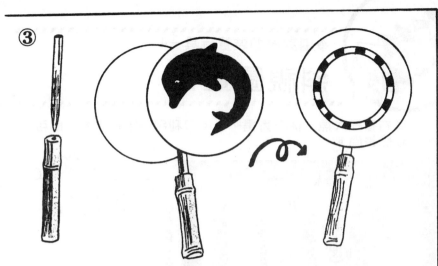

竹筒中心用錐子鑽
洞，削尖的竹筷沾
白膠插入。

兩張紙夾住竹筷，圖案朝外。

遊戲方法

雙手夾竹筒，摩擦旋轉。看
起來像海豚跳泳圈一般。

<參考例>獅子跳火圈

◆圖案機關裝置玩具－4

斜視圖畫書

從右看是大魚，從左看是……。只利用一張紙摺疊，即可製作立體畫面。

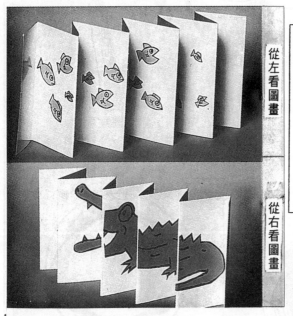

從左看圖畫

從右看圖畫

材料	●厚紙 ●圖畫紙 ●色紙
道具	●剪刀 ●白膠 ●簽字筆

①

------ 向內摺

…… 向外摺

準備長條厚紙，反覆內摺、外摺

②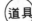

手握處　　　　　　　　　　手握處

摺成從左看時，■部分為一個畫面，從右看時▨部分另一個畫面。

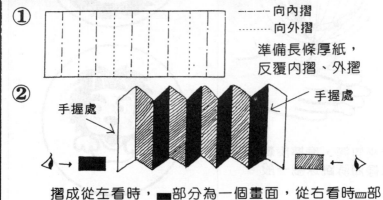

③

面

畫2種畫面，各分成4等份。

④

分成4等份的畫
面交互連接。

遊戲方法

製作各種圖案，試著從右看、
從左看。

雙手拉開、合攏也
很有趣。

天使的禮物

旋轉側面的圓盤，樅樹上的飾品就會變化顏色。是天使的魔法嗎？

材料	●圖畫紙(黑) ●厚紙 ●色紙(發光物等) ●線
道具	●剪刀 ●白膠 ●透明膠帶 ●錐子 ●玻璃紙

①

將黑色圖畫紙剪成喜歡的大小，對摺。

②

橫邊稍微突出。

如圖所示，用厚紙做比圖畫紙稍大的圓盤。

③

表面　　　　　　背面

圖畫紙對摺後，圓盤置於上方，中心用錐子插入，在圖畫紙上做記號。

打開圖畫紙，記號與圓盤的中心對齊，周圍用鉛筆描。（左右均同）

④

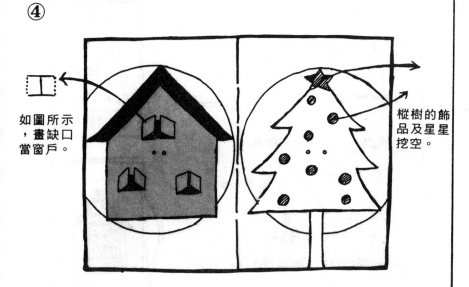

如圖所示，畫缺口當窗戶。

樅樹的飾品及星星挖空。

用色紙做能放入鉛筆所描圓內的房屋及樅樹，貼好。

⑤ 房屋面(背面)　　　　　　　　　　樅樹面(正面)

畫聖誕老公公的禮物。從　　　　　貼各色色紙。
書報上剪下後貼上亦可(
注意得從窗口看見)。

裝飾圓盤的兩面

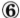⑥

<從上俯瞰圖>

2個洞　　　　2個洞

1個洞

線如圖穿過卡片及圓盤連接。

正面

背面

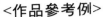

<作品參考例>

活動玩具DIY **2** 圖案機關裝置玩具

轉動圓盤，樹上的裝飾品就會變色。

正面

背面

用色紙做天使及聖誕老公公，各貼在正面及背面。
色紙剪成細長條，對摺，如圖貼在卡面的周圍。（
圓盤露出部分不必貼）。

變化謎題①

剪紙做成簡單的謎題。

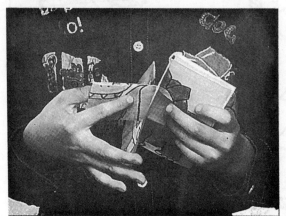

材料	●圖畫紙

道具	●美工刀 ●剪刀 ●彩色鉛筆 ●簽字筆

① 4等分

3等分

圖畫紙如圖摺。

② 粗線用美工刀或剪刀剪開。

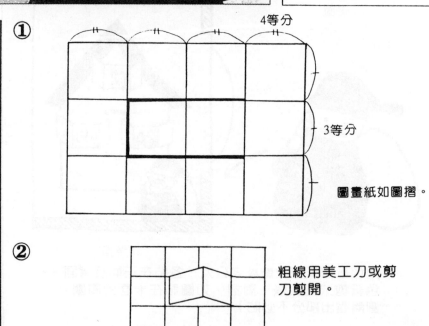

剪開部分如圖摺。

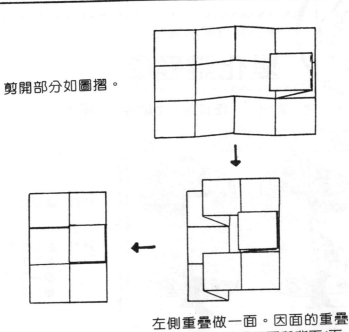

左側重疊做一面。因面的重疊
方式不同，做成正面與背面4面。

<作品參考例>

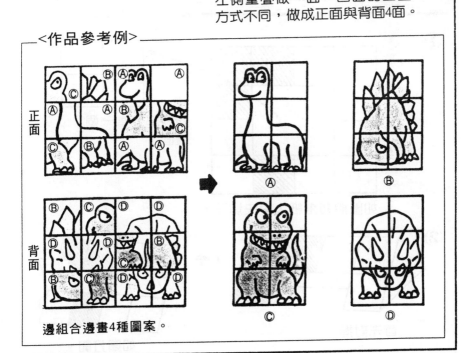

正面

背面

邊組合邊畫4種圖案。

Ⓐ　Ⓑ

Ⓒ　Ⓓ

變化謎題②

因摺法的不同，能出現三種圖案。誰做得最快呢？

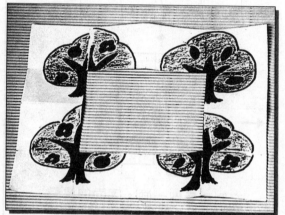

| 材料 | ●圖畫紙 |
| 道具 | ●美工刀
●剪刀
●簽字筆
●鉛筆 |

① 斜線部分當一個
畫面。

如圖摺圖畫紙，中央切除。

② 首先對摺

如圖打開。

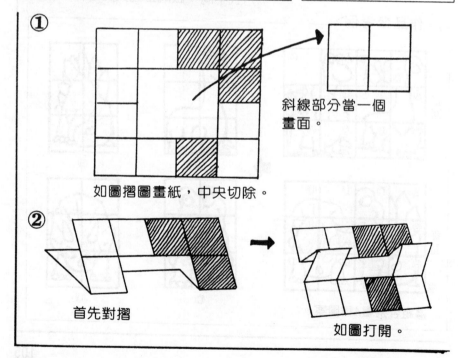

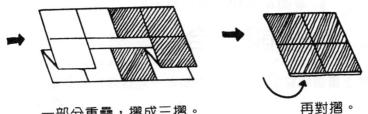

一部分重疊，摺成三摺。　　再對摺。

◆成為三個畫面◆

③

摺起來可以形成三個畫面。每個畫面
畫圖、密封。

三個畫面組合，讓果樹開花。

一開一合

只要在紙上畫圖或寫字，就可以與朋友一起玩好玩的遊戲。

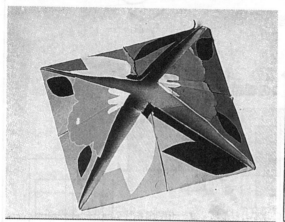

材料	●圖畫紙
道具	●簽字筆 ●彩色鉛筆 ●剪刀

①

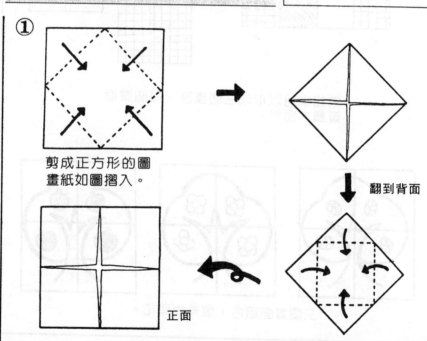

剪成正方形的圖畫紙如圖摺入。

翻到背面

正面

108

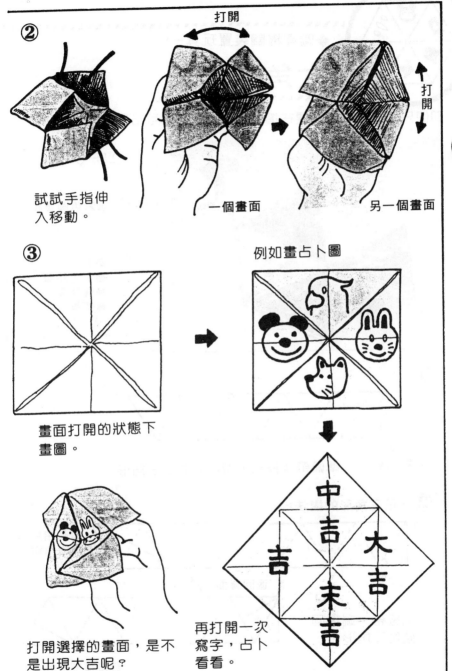

② 打開

試試手指伸
入移動。

一個畫面　　　　　　　　　另一個畫面

打開

③　　　　　　　　　　　　例如畫占卜圖

畫面打開的狀態下
畫圖。

打開選擇的畫面，是不
是出現大吉呢？

再打開一次
寫字，占卜
看看。

中吉　大吉　吉　未吉

六角換幕

即使只是一張紙，只要在摺法上下工夫，即可出現奇妙的變化。

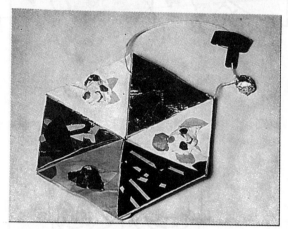

材料　●彩色圖畫紙

道具　●剪刀
●彩色鉛筆
●簽字筆
●漿糊

①

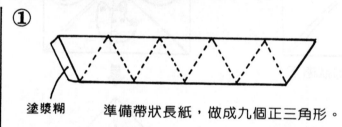

塗漿糊　　　準備帶狀長紙，做成九個正三角形。

② ＜正三角形的摺法＞

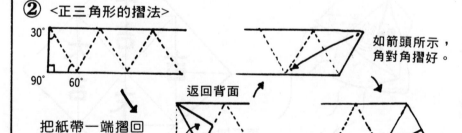

30°
90°　60°

把紙帶一端摺回
直角三角形。

返回背面

如箭頭所示，
角對角摺好。

最後這部分切
除。

110

③

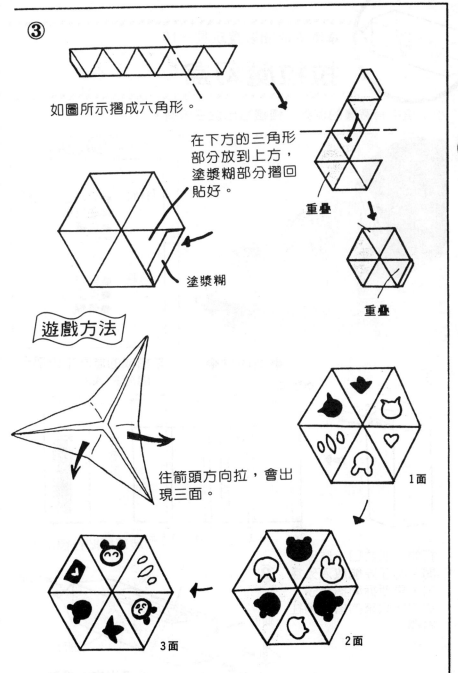

如圖所示摺成六角形。

在下方的三角形
部分放到上方，
塗漿糊部分摺回
貼好。

塗漿糊

重疊

重疊

遊戲方法

往箭頭方向拉，會出
現三面。

1面

2面

3面

111

拉拉魔幻盒

小小盒中有寬廣的世界，慢慢拉出盒子看看。

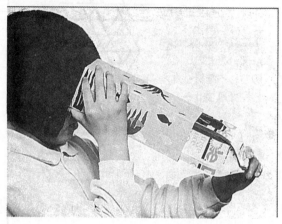

材料	●牛奶盒（2個） ●玻璃紙 ●色紙
道具	●剪刀 ●美工刀 ●漿糊

◆做內盒◆

新摺成的盒面中央部分，開細長條窗口。

① 塗漿糊

2cm　1.5cm　1cm　0.5cm

玻璃紙

玻璃紙貼在窗口上。

打開牛奶盒口，底部切開。為了要能放入外盒內，重新拆開摺盒子，摺線比原來的摺線稍往右挪。

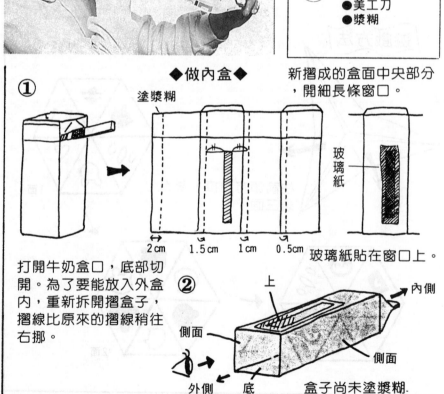

② 上　內側

側面　側面

外側　底

盒子尚未塗漿糊.

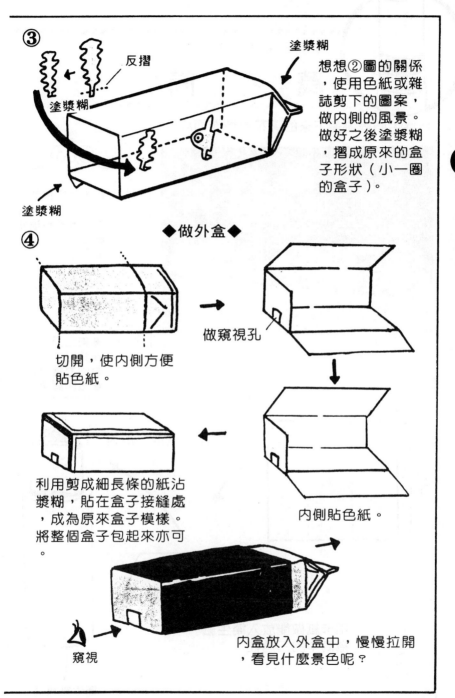

③

反摺

塗漿糊

塗漿糊

塗漿糊

塗漿糊

想想②圖的關係，使用色紙或雜誌剪下的圖案，做內側的風景。做好之後塗漿糊，摺成原來的盒子形狀（小一圈的盒子）。

◆做外盒◆

④

切開，使內側方便貼色紙。

做窺視孔

內側貼色紙。

利用剪成細長條的紙沾漿糊，貼在盒子接縫處，成為原來盒子模樣。將整個盒子包起來亦可。

窺視

內盒放入外盒中，慢慢拉開，看見什麼景色呢？

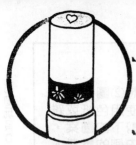

萬花筒

改裝古時候流傳下來的萬花筒製作而成。

材料	●衛生紙捲筒
	●卡紙　●包裝紙
	●透明厚玻璃紙
	●吸管
	●亮片
	●鋁板
	（或鋁箔膠帶）
	●繩子

道具	●美工刀
	●剪刀
	●強力接著劑
	●透明膠帶

①

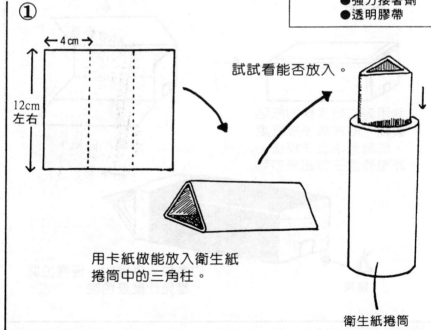

←4cm→

12cm
左右

試試看能否放入。

用卡紙做能放入衛生紙
捲筒中的三角柱。

衛生紙捲筒

114

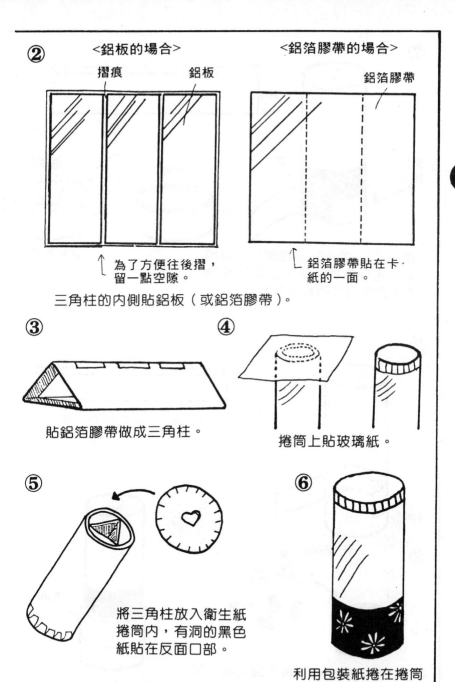

② <鋁板的場合>

摺痕　　鋁板

↑ 為了方便往後摺，
留一點空隙。

<鋁箔膠帶的場合>

鋁箔膠帶

↑ 鋁箔膠帶貼在卡·
紙的一面。

三角柱的內側貼鋁板（或鋁箔膠帶）。

③

貼鋁箔膠帶做成三角柱。

④

捲筒上貼玻璃紙。

⑤

將三角柱放入衛生紙
捲筒內，有洞的黑色
紙貼在反面口部。

⑥

利用包裝紙捲在捲筒
外側裝飾。

⑦

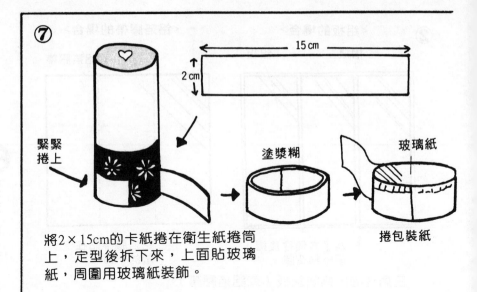

15 cm

2 cm

緊緊
捲上

塗漿糊

玻璃紙

捲包裝紙

將2×15cm的卡紙捲在衛生紙捲筒
上，定型後拆下來，上面貼玻璃
紙，周圍用玻璃紙裝飾。

⑧

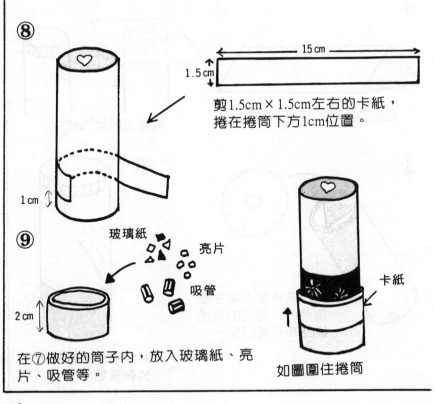

15 cm

1.5 cm

剪1.5cm×1.5cm左右的卡紙，
捲在捲筒下方1cm位置。

1 cm

⑨

玻璃紙

亮片

吸管

卡紙

2 cm

在⑦做好的筒子內，放入玻璃紙、亮
片、吸管等。

如圖圍住捲筒

試試從雜誌上剪下可愛造型，或利用包裝紙圖案。

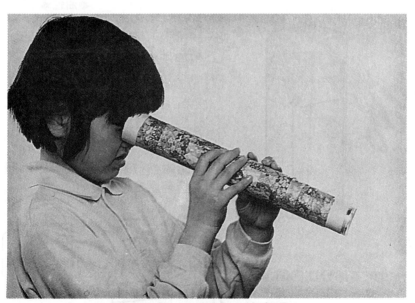

慢慢轉轉看。你看見了什麼呢？

顛倒萬花筒

邊窺視邊拉繩子……，陸續出現奇妙的動物面孔。到底怎麼一回事呢？

材料	●牛奶盒（2個） ●風箏線 ●銀色摺紙 ●包裝紙
道具	●剪刀 ●透明膠帶 ●白膠 ●美工刀 ●錐子 ●油性筆

◆做內盒◆

①

打開牛奶盒，剪掉左圖斜線部分。

底部鑽2個洞，穿過風箏線綁好。打結處在內側。

②

剩下部分往內摺，做成三角形的屋頂。

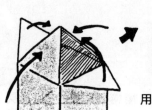

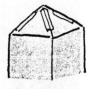

用透明膠固定。

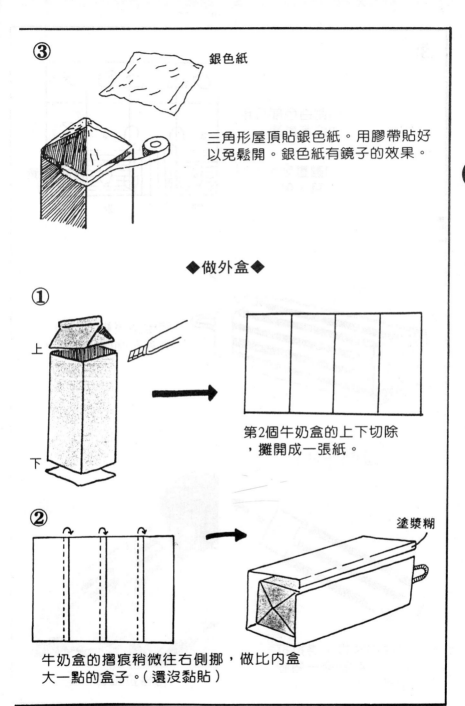

③

銀色紙

三角形屋頂貼銀色紙。用膠帶貼好以免鬆開。銀色紙有鏡子的效果。

◆做外盒◆

①

上

下

第2個牛奶盒的上下切除，攤開成一張紙。

②

塗漿糊

牛奶盒的摺痕稍微往右側挪，做比內盒大一點的盒子。（還沒黏貼）

119

③

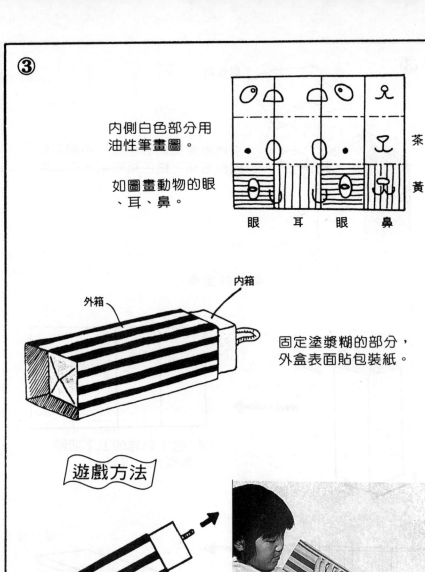

內側白色部分用
油性筆畫圖。

如圖畫動物的眼
、耳、鼻。

茶

黃

眼　耳　眼　鼻

內箱

外箱

固定塗漿糊的部分，
外盒表面貼包裝紙。

遊戲方法

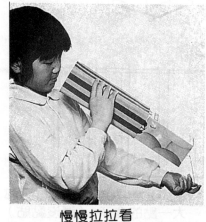

邊往內窺視，邊拉拉
繩子。動物會一個個
出現喲！

慢慢拉拉看

120

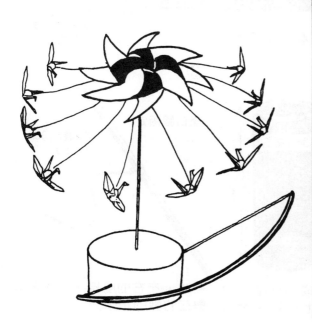

彩 虹 花

一拉繩子，花就會開始轉動。依花瓣顏色不同，轉動時所看見的顏色也會改變。盡量試試看。

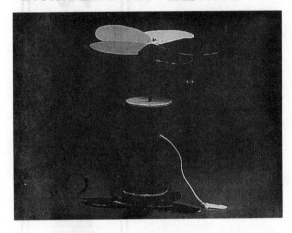

材料	●紙巾捲筒
	●竹籤 ●風箏線
	●螺母
	●迴紋針（當把手）
	●卡紙（做花瓣）
	●瓦楞紙
	●色紙 ●摺紙
道具	●美工刀
	●剪刀 ●錐子
	●白膠

◆做架子◆

①

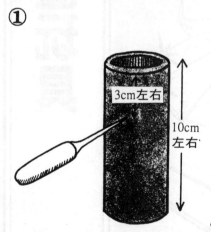

3cm左右

10cm左右

將色紙貼在切成10cm左右的捲筒上。捲筒上用錐子鑽洞。

②

塗白膠固定。

竹籤（10cm以上）

長20cm左右的風線，一端緊緊繫在竹籤的正中央。

③

配合捲筒的底部
大小，剪二張瓦
楞紙，中心鑽洞
。

④

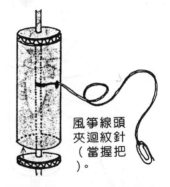

風箏線頭
夾迴紋針
（當握把
）。

竹籤穿入捲筒中，風箏線如
圖拉出洞外。用③瓦楞紙當
上下蓋子。

◆做花◆

①

花萼

6cm
左右

用瓦楞紙做花萼

黃綠　綠

藍

紫

黃

橙

紅

從背面看
的樣子

在剪成花瓣形狀的卡紙上，
貼七色摺紙。花瓣黏在花萼
上方。

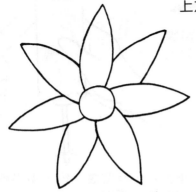

正中央貼摺紙。

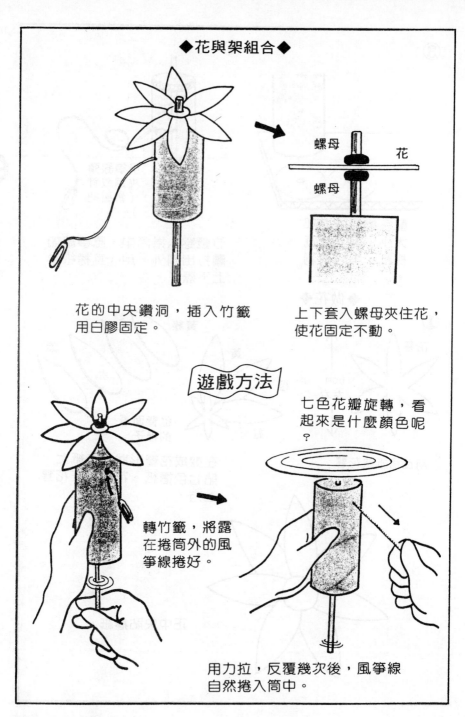

◆花與架組合◆

螺母　　　花

螺母

花的中央鑽洞，插入竹籤
用白膠固定。

上下套入螺母夾住花，
使花固定不動。

遊戲方法

七色花瓣旋轉，看
起來是什麼顏色呢
？

轉竹籤，將露
在捲筒外的風
箏線捲好。

用力拉，反覆幾次後，風箏線
自然捲入筒中。

◆轉動機關裝置玩具－2

飄雨的日子

將木框反過來，吸管的雨就會紛紛落下，撐雨傘的女孩也會降至地面。

材料	●木盒(或木板)
	●鐵絲
	（18號、24號）
	●吸管　●彈珠
	●厚紙
道具	●剪刀
	●鉛筆（捲鐵
	絲的物品）
	●尖嘴鉗子
	●錐子
	●簽字筆

①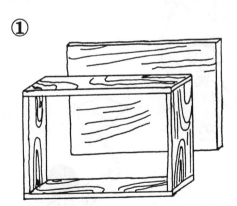

將木盒底部拆除，只留下木框。木板的場合，取適當長度，做成如圖般的木框。

②

取盒高2倍的鐵絲。將鐵絲（18號）捲在鉛筆上，拆除後用手稍微拉一拉。做六條。

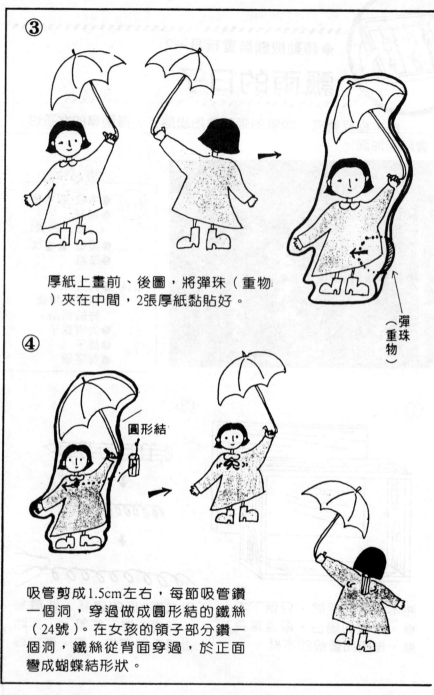

③

厚紙上畫前、後圖，將彈珠（重物）夾在中間，2張厚紙黏貼好。

彈珠（重物）

④

圓形結

吸管剪成1.5cm左右，每節吸管鑽一個洞，穿過做成圓形結的鐵絲（24號）。在女孩的領子部分鑽一個洞，鐵絲從背面穿過，於正面彎成蝴蝶結形狀。

⑤

後面

與做女孩相同的方法做青蛙等動物。

吸管切成細小狀。

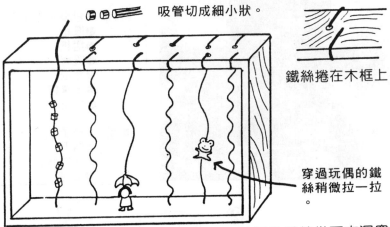

鐵絲捲在木框上

穿過玩偶的鐵
絲稍微拉一拉
。

用錐子在木框上下相同位置鑽洞。②做好的鐵絲從下方洞穿
入，捲在木框上之後，穿過玩，再穿過上方的洞固定。

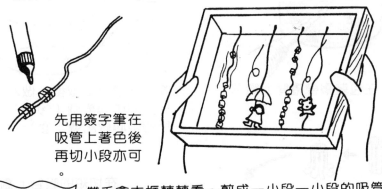

先用簽字筆在
吸管上著色後
再切小段亦可
。

遊戲方法　雙手拿木框轉轉看。剪成一小段一小段的吸管，
就好像活生生的東西般移動。

127

轉　轉　鶴

在無風狀態下，只要一拉弓，風車就會轉動。這是以愛知縣的鄉土玩具，一拉弓就會跳舞的「牛若丸」為模型。

材料	●包裝膠帶捲筒 ●厚紙 ●摺紙 ●吸管 ●竹籤 ●風箏線 ●色紙
道具	●錐子 ●剪刀 ●透明膠帶 ●白膠

①

在包裝膠帶捲筒上鑽洞。

②

捲筒放在厚紙上取型。做2片，一片的中心鑽洞（Ⓐ），另一片的中心做記號（Ⓑ）。

③

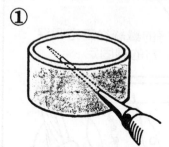

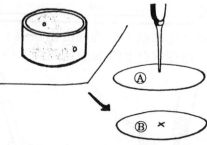

在切短的吸管上劃切口，用透明膠帶貼在Ⓑ記號。

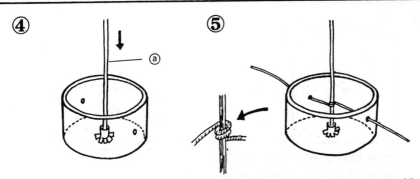

④ 貼吸管的厚紙與捲筒相黏，做底部。竹籤插入吸管中。

⑤ 風箏線在竹籤上繞2圈，如圖所示，從捲筒上的洞口穿出。此時，風箏線的兩端各捲一點透明膠帶，比較容易穿過洞口。

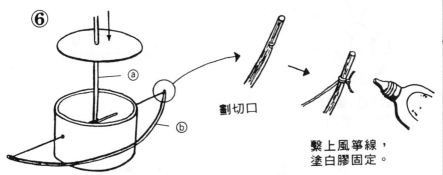

⑥ 彎成弓狀的25cm竹籤（ⓑ）兩端，繫住風箏線。將②的Ⓐ穿過竹籤（ⓐ），捲筒上塗白膠，做蓋子。

劃切口

繫上風箏線，塗白膠固定。

◆做風車與鶴◆

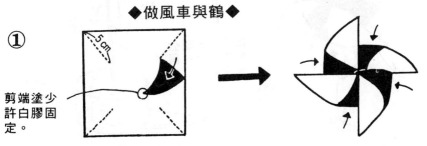

① 剪端塗少許白膠固定。

摺紙的4個角劃切口，如圖做成風。

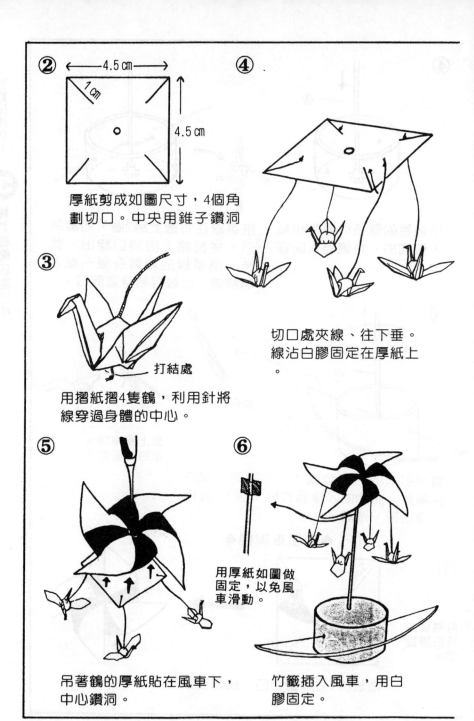

② ←——4.5cm——→

1cm

4.5cm

厚紙剪成如圖尺寸，4個角
劃切口。中央用錐子鑽洞

③

打結處

用摺紙摺4隻鶴，利用針將
線穿過身體的中心。

④

切口處夾線、往下垂。
線沾白膠固定在厚紙上
。

⑤

吊著鶴的厚紙貼在風車下，
中心鑽洞。

⑥

用厚紙如圖做
固定，以免風
車滑動。

竹籤插入風車，用白
膠固定。

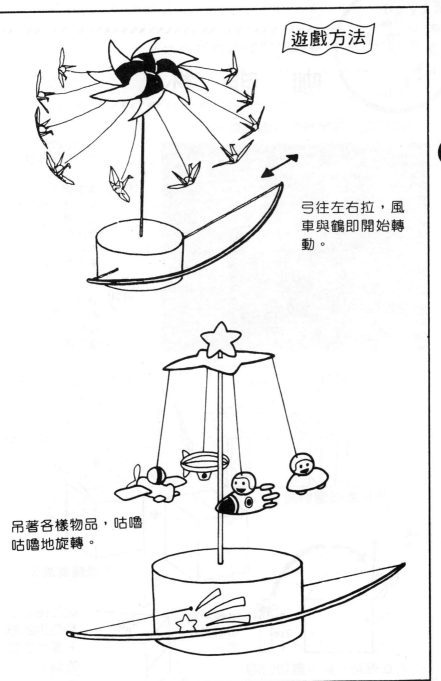

遊戲方法

弓往左右拉，風
車與鶴即開始轉
動。

吊著各樣物品，咕嚕
咕嚕地旋轉。

咖　啡　杯

一拉抽屜，咖啡杯便立即轉動。

材料	●牛奶盒
	●紙杯　●厚紙
	●吸管
	●橡皮筋
	●竹籤
	●色紙　●風箏線

道具	●剪刀
	●美工刀
	●錐子
	●白膠

做外盒

① 當內盒　不使用　6.5cm　當外盒　←9.5cm→

牛奶盒如圖切割

打開注入口

塗漿糊當盒子

② 1cm

外盒鑽洞，插入劃切口的吸管。

3cm　吸管一端切開當立足。

從上側貼沾有白膠的紙，蓋住吸管的洞。

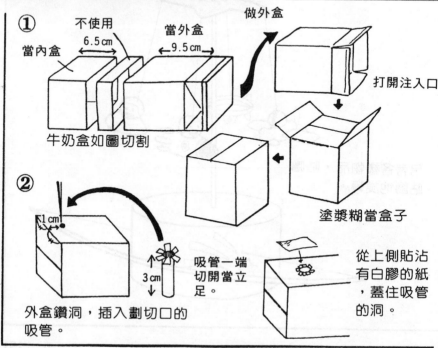

③

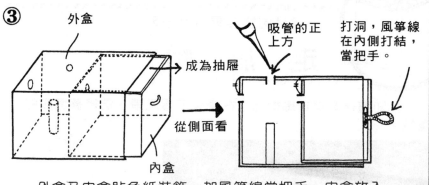

外盒

成為抽屜

從側面看

內盒

吸管的正上方

打洞，風箏線在內側打結，當把手。

外盒及內盒貼色紙裝飾。加風箏線當把手。內盒放入外盒中，如圖在3處鑽洞。

④

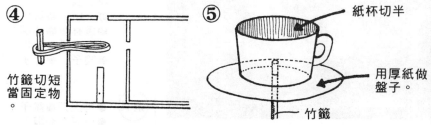

竹籤切短當固定物。

拉出內盒，橡皮筋穿過外盒側面的洞，以竹籤固定。

⑤

紙杯切半

用厚紙做盤子。

竹籤

用厚紙或紙杯做咖啡杯。插入竹籤，以白膠固定。

⑥

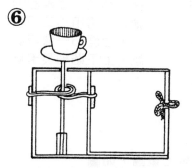

竹籤從外盒上方洞口伸入，插進吸管中。橡皮筋在竹籤上繞一圈，穿過內盒內部，用竹籤固定。

⑦

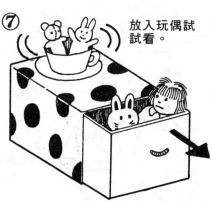

放入玩偶試試看。

只要一拉抽屜，咖啡杯就會咕嚕咕嚕地轉動。

133

走 馬 燈

你知道什麼是走馬燈嗎？在燭火下看風景，彷彿夢境般的氣氛。

材料	●角材(1×1cm，0.5×1.5cm) ●鐵絲(18號) ●鋁盤 ●卡紙　●貝殼 ●道林紙●玻璃紙 ●窗戶紙●蠟燭 ●繩子　●釘子
道具	●美工刀●錐子 ●白膠　●剪刀 ●瞬間接著劑 ●銼刀 ●鋸子

①

12 cm

38 cm

卡紙

在道林紙上畫喜歡的圖案，再用美工刀割下，上面貼一層玻璃紙。上下貼細長卡紙。

②

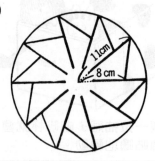

11cm

8 cm

在道林紙上畫圓，如圖分割成10等份。

③

將①摺成圓筒形，②貼在圓筒的內側。

④

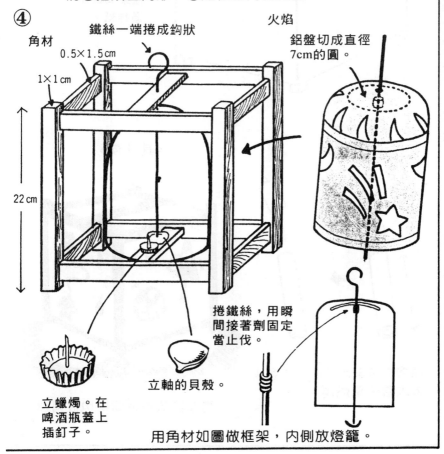

角材
鐵絲一端捲成鈎狀

火焰

0.5×1.5 cm

鋁盤切成直徑
7cm的圓。

1×1 cm

22 cm

捲鐵絲，用瞬
間接著劑固定
當止伐。

立軸的貝殼。

立蠟燭。在
啤酒瓶蓋上
插釘子。

用角材如圖做框架，內側放燈籠。

⑤

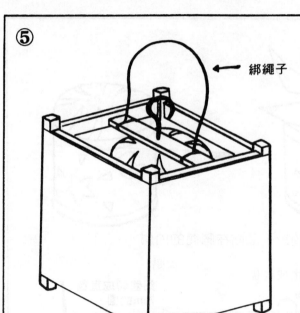

← 綁繩子

框架周圍貼
道林紙。

<注意點>

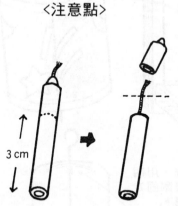

3 cm

蠟燭切成3cm左右。注意火
太大會使紙燃燒。

<其他例>

畫童話故事或僵屍也很有趣。

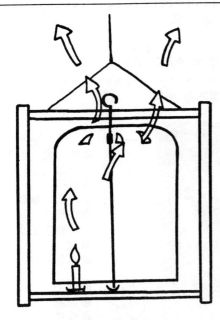

＜燈籠旋轉的構造＞

因燭火使暖空氣上升，
燈籠因而旋轉。

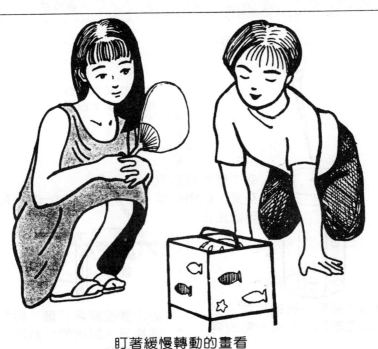

盯著緩慢轉動的畫看

轉轉雜技玩偶

一方摩擦傳至另一方，雜技玩偶不斷轉動。

材料	●軟片盒（2個） ●竹籤（2支） ●竹筷 ●摺紙　●厚紙 ●鐵絲 （20號左右） ●線 ●透明膠帶
道具	●剪刀 ●白膠 ●錐子

①

②

竹籤交叉處稍微削平，塗上白膠。

使 2 支竹籤直角交叉，以鐵絲牢牢固定住。

以摺紙裝飾一個軟片盒，上下中央鑽比竹籤粗一點的洞。

③

與②一樣，用鐵絲牢牢固定。

蓋子

竹筷

如①圖般穿過竹籤，與竹筷連接好。試試軟片盒能不能順利轉動。

④

另一個軟片盒蓋子向下，做玩偶。鑽3個洞做手等。

裙襬黏貼用鉛筆捲的綯褶。

⑤

用厚紙做手，如圖與身體連接。（連接手的線穿過側面洞口，從上方的洞口拉出）

⑥

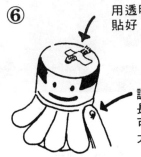

用透明膠帶貼好。

調節繩子長度，不可太鬆或太緊。

調節手部的線之後，頭頂以透明膠帶固定線頭。

⑦

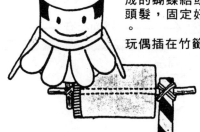

加上用摺紙做成的蝴蝶結或頭髮，固定好。

玩偶插在竹籤上。

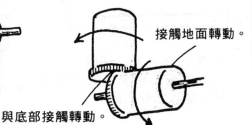

接觸地面轉動。

玩偶下方的軟片盒碰到地面，試著拉推竹筷。玩偶會咕嚕咕嚕地轉動起來喲！

與底部接觸轉動。

旋 轉 木 馬

配合小孩所坐的木馬咯嗟咯嗟聲，旋轉木馬邊旋轉邊往下降落。怎麼玩也玩不膩。

材料	●圓棒（直徑7mm左右）
	●當台面的板（厚1cm左右）
	●做木馬的木板（厚5mm左右）
	●鋼琴線(18號)
	●彩色電線(20號)
	●紙粘土
道具	●鋸子
	●線鋸
	●錐子
	●白膠
	●壓克力顏料
	●尖嘴鉗子

①

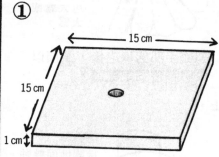

將厚1cm的木板，切成15cm×15cm的正方形，中央用錐子鑽能插入圓棒的洞口。

②

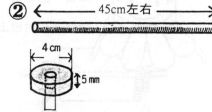

取45cm圓棒。用線鋸切割出厚5mm、直徑4cm左右的圓形木板。以錐子在中央鑽直徑1cm左右的洞。與　的板一起用壓克力顏料著色。

③

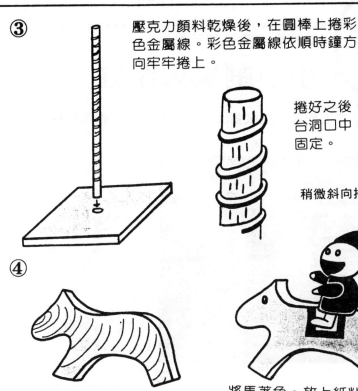

壓克力顏料乾燥後，在圓棒上捲彩色金屬線。彩色金屬線依順時鐘方向牢牢捲上。

捲好之後，插入平台洞口中，以白膠固定。

稍微斜向捲

④

玩偶也著色。

利用線鋸，從厚5mm木板上切割4匹馬。

將馬著色，放上紙粘土做成的玩偶。也可利用市面上販售的玩偶。

⑤

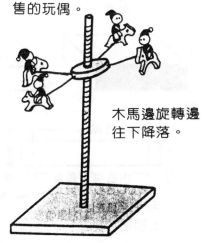

木馬邊旋轉邊往下降落。

木馬與②做好的圓形上鑽洞，如圖插入長5cm的鋼琴線，以白膠固定。

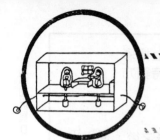

小小劇場火柴盒

組合方式很簡單。試試看火柴盒般的小東西做成的機關裝置玩具吧！

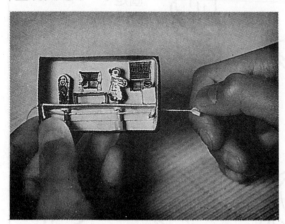

材料	●火柴盒	●竹籤
	●細吸管	
	●毛線	
	●大拉環	
	●圖畫紙	
	●色紙	●厚紙

道具	●剪刀
	●漿糊
	●錐子
	●小鉗子

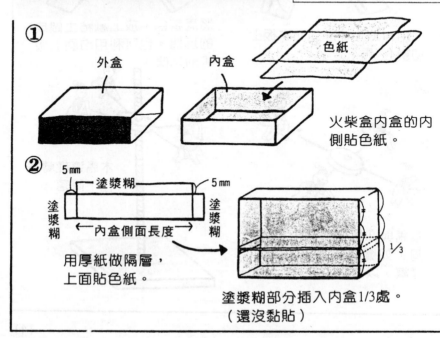

① 外盒　內盒　色紙

火柴盒內盒的內側貼色紙。

② 5mm　塗漿糊　5mm
塗漿糊　內盒側面長度　塗漿糊

用厚紙做隔層，上面貼色紙。

塗漿糊部分插入內盒1/3處。
（還沒黏貼）

1/3

142

◆製作餐廳風景◆

③

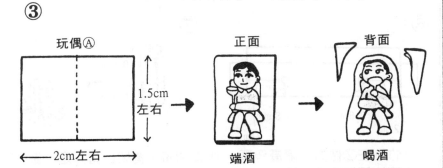

玩偶Ⓐ

1.5cm
左右

←――2cm左右――→

正面

端酒

背面

喝酒

厚紙對摺，正面畫圖剪下，背面也畫圖。正面與背面畫不
一樣的圖。

④

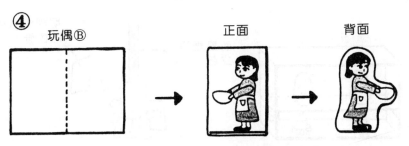

玩偶Ⓑ

正面

背面

注意人的面向方向

和③一樣，做另一組玩偶。此時正面及背面的畫，面
向方向不同。

⑤

插入竹籤黏貼好，並將多餘竹籤切除。

⑥

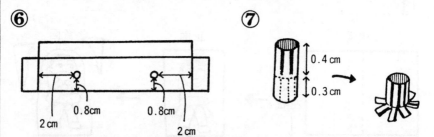

0.8cm

0.8cm

2 cm

2 cm

以竹籤在②做好的隔層穿洞。 吸管切短，劃切口當立足，做2個。
（讓竹籤能自由旋轉）

⑦

0.4 cm

0.3 cm

⑧

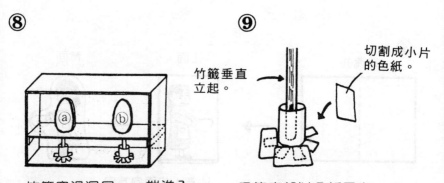

ⓐ ⓑ

竹籤穿過洞口，一端進入
吸管的狀態，將隔層固定
在火柴盒內側。

⑨

竹籤垂直
立起。

切割成小片
的色紙。

吸管底部以色紙固定。

⑩

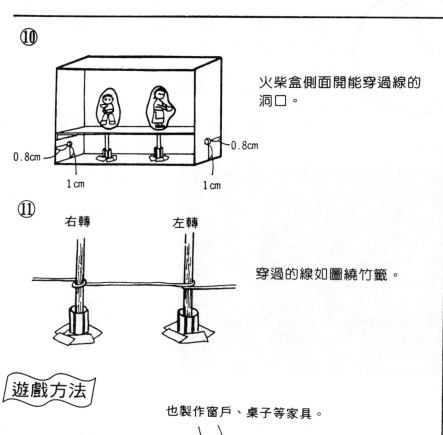

火柴盒側面開能穿過線的
洞口。

0.8cm
0.8cm
1 cm
1 cm

⑪

右轉　　　　　左轉

穿過的線如圖繞竹籤。

遊戲方法

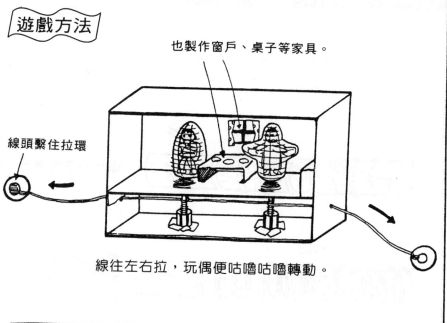

也製作窗戶、桌子等家具。

線頭繫住拉環

線往左右拉，玩偶便咕嚕咕嚕轉動。

轉　轉　猴

會爬樹的猴子，當然也會從樹上溜下來。咻——一下就滑下樹幹了。

材料	●粗鐵線（14～18號） ●紙粘土
道具	●尖嘴鉗子 ●繪畫道具 ●圓棒(直徑2cm左右) ●清漆

①

準備圓棒

鐵絲捲在圓棒上

← 伸展

將從圓棒上取下的鐵絲，稍微伸展一下。

146

◆用紙粘土做猴子◆

②

↑
2cm
左右
↓

插手、腳進
身體中。

捲鐵絲做
手腳。

紙粘土乾燥後，
以繪畫道具畫臉
及身體，乾燥之
後再塗清漆。

◆用紙粘土做插鐵絲的台◆

③

用紙粘土做10cm左右的台
。與猴子部分相同，當紙
粘土乾燥後，塗顏料及清
漆。注意，台太輕容易倒

將鐵絲插在
台面上。

猴子的手環穿
過鐵絲。

邊旋轉往下降
落的猴子。

輕飄飄的蝴蝶

日本自古以來即有利用夾老鼠機關裝置製成的玩具。現在，將老鼠換成花和蝴蝶試試看。

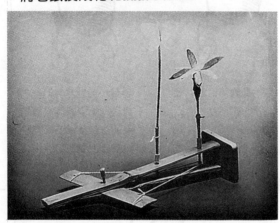

材料	●瓦楞紙 ●竹籤（3支） ●風箏線 ●色紙（和紙） ●紙
道具	●剪刀 ●美工刀 ●錐子 ●白膠

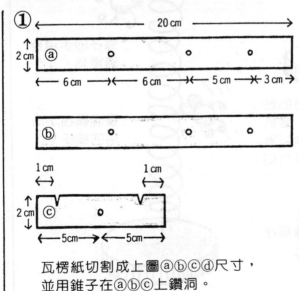

①

ⓐ　20 cm
2 cm
← 6 cm →← 6 cm →← 5 cm →← 3 cm →

ⓑ

1 cm　　　1 cm

ⓒ
2 cm
← 5cm →← 5cm →

瓦楞紙切割成上圖ⓐⓑⓒⓓ尺寸，並用錐子在ⓐⓑⓒ上鑽洞。

ⓓ　← 4 cm →
2cm
6 cm　　2 cm
2cm

斜線部分以美工刀切除。寬度以瓦楞紙的厚度為準，使ⓐⓑ能夠插入。

②

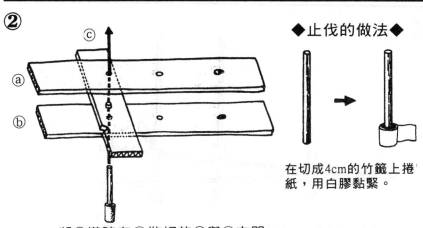

ⓒ

ⓐ

ⓑ

◆止伐的做法◆

在切成4cm的竹籤上捲
紙，用白膠黏緊。

將ⓒ橫跨在①做好的ⓐ與ⓑ之間，
最左側洞口插入竹籤做成的止伐
。

③

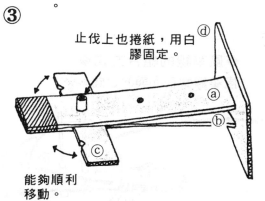

止伐上也捲紙，用白
膠固定。

ⓓ

ⓐ

ⓑ

ⓒ

能夠順利
移動。

左端斜線部分為ⓐ
與ⓑ接合，用白膠
固定。

右端2片如圖打開，
插入ⓓ的嵌溝內。

④

<從側面看圖>

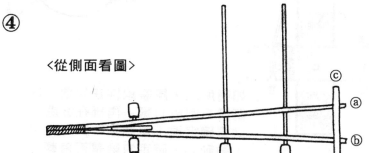

ⓒ

ⓐ

ⓑ

2支切成12cm左右的竹籤底部捲紙，用白膠黏好，
如圖所示，在其餘2個洞口處，從下往上穿過。

⑤

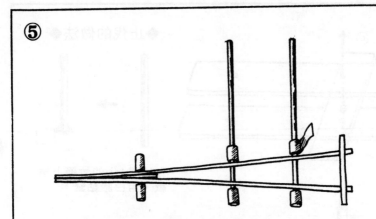

如圖在竹籤上側也捲紙，以白膠固定，避免竹籤從
洞口滑落。

⑥

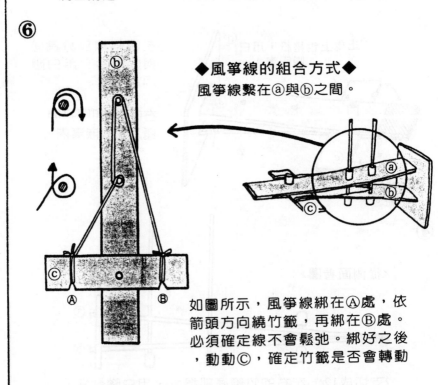

◆風箏線的組合方式◆
風箏線繫在ⓐ與ⓑ之間。

如圖所示，風箏線綁在Ⓐ處，依
箭頭方向繞竹籤，再綁在Ⓑ處。
必須確定線不會鬆弛。綁好之後
，動動Ⓒ，確定竹籤是否會轉動

⑦

＊竹籤放入溫水中稍微彎
　曲，上面放隻蝴蝶，動
　起來更有變化、更有趣。

用色紙（和紙）做蝴蝶和花，置於竹籤頂端。

遊戲方法

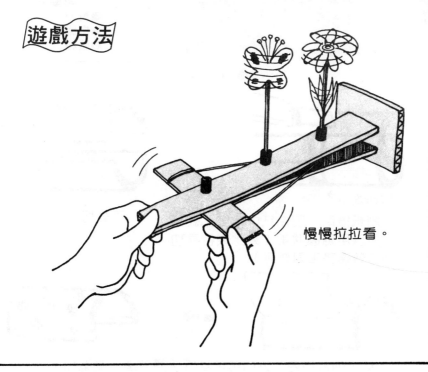

慢慢拉拉看。

又 跳 又 彈

藉由風箏線及竹筷的裝置，玩偶就會又彈又跳。大家不妨試試這種傳統玩具，看誰能順利著地？

材料	●紙巾捲筒 ●竹筷 ●風箏線 ●報紙●花紋紙 ●包裝紙等等。
道具	●美工刀 　（鋸齒狀） ●剪刀 ●白膠 ●漿糊

◆做台◆

①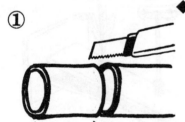

←5cm左右→

切割紙捲筒。因為紙中捲筒比較硬，所以用鋸齒狀美工刀比較容易切割（普通美工刀亦可）。

②

再對切

③

切半的捲筒內、外側貼花紋紙（薄薄塗一層漿糊）。

◆做彈簧◆

④

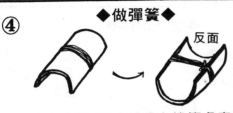

反面

風箏線在捲筒中央捲6圈，最後在捲筒處牢牢打結。

⑤

推入

切5cm左右的竹筷，3根3根插入線之間。

使竹筷往相反側倒，再往原來側推入。此作業一直持續至線緊繃了為止。

往相反側

推入

⑥ ◆做玩偶◆

報紙

花紋紙

將剪成適當大小的報紙揉成小球形，做玩偶的內部。 花紋紙沾漿糊，從報紙上覆蓋，做成玩偶。

使紙團立起，讓它穿上衣服，則成為……女孩。

例如……

用白紙做耳朵則成為……小白兔

用另外一張紙做帽子等覆蓋住，在旋轉時脫落露出臉孔，也很有趣。

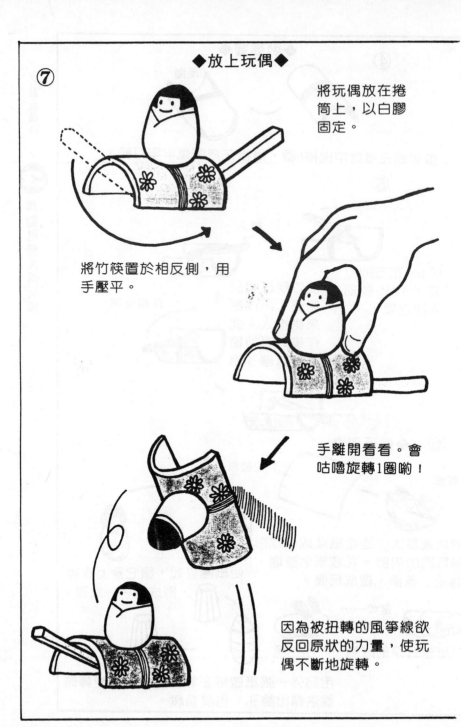

◆放上玩偶◆

⑦

將玩偶放在捲
筒上，以白膠
固定。

將竹筷置於相反側，用
手壓平。

手離開看看。會
咕嚕旋轉1圈喲！

因為被扭轉的風箏線欲
反回原狀的力量，使玩
偶不斷地旋轉。

雜 技 鼠

轉動把手，小老鼠們會玩球，或轉動鼻子上的傘。

材料	●厚1cm左右的木板
	●三夾板（薄、厚）
	●竹子　●圓棒
	●竹籤　●紙粘土
	●軟片盒
	●風箏線
	●鐵絲
	●棉線
道具	●錐子　●鋸子
	●畫圖用具
	●白膠　●清漆

①

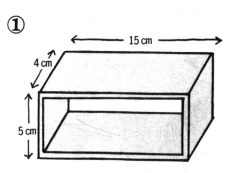

15 cm

4 cm

5 cm

以鋸子切割厚1cm的木板，如圖組合，以白膠固定。乾燥之後上色。

②

將寬3mm～5mm的竹子泡在熱水中一會兒，取出彎曲。（將橡皮圈套在彎曲竹子上，放一天更能定型）。

155

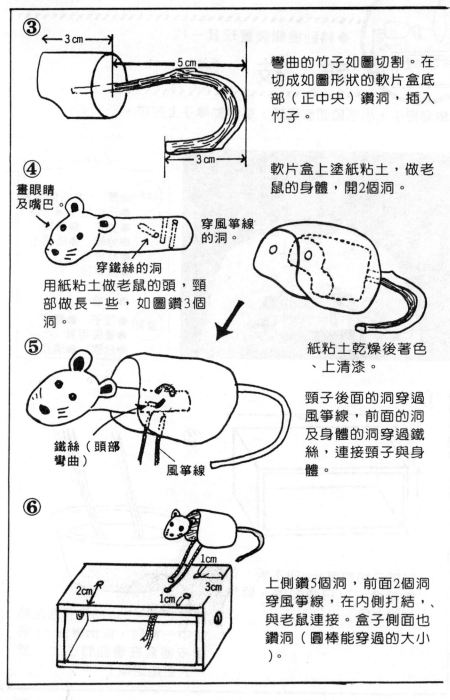

③

← 3 cm →

← 5 cm →

← 3 cm →

彎曲的竹子如圖切割。在切成如圖形狀的軟片盒底部（正中央）鑽洞，插入竹子。

④

畫眼睛及嘴巴。

穿風箏線的洞。

穿鐵絲的洞

用紙粘土做老鼠的頭，頸部做長一些，如圖鑽3個洞。

軟片盒上塗紙粘土，做老鼠的身體，開2個洞。

紙粘土乾燥後著色、上清漆。

⑤

鐵絲（頭部彎曲）

風箏線

頸子後面的洞穿過風箏線，前面的洞及身體的洞穿過鐵絲，連接頸子與身體。

⑥

1cm

3cm

2cm R

1cm

上側鑽5個洞，前面2個洞穿風箏線，在內側打結、與老鼠連接。盒子側面也鑽洞（圓棒能穿過的大小）。

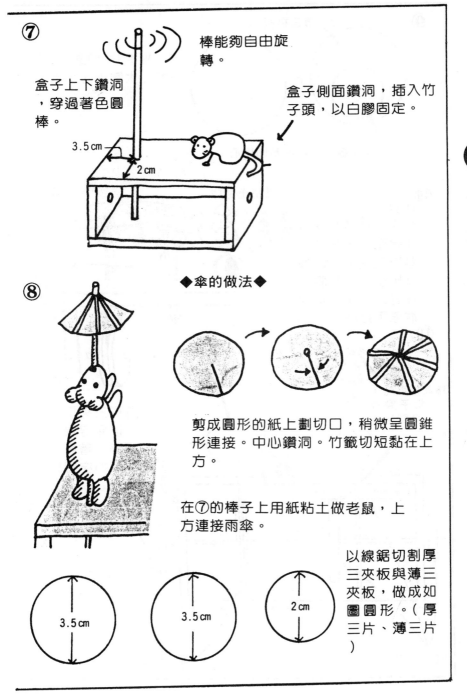

⑦

棒能夠自由旋轉。

盒子上下鑽洞，穿過著色圓棒。

盒子側面鑽洞，插入竹子頭，以白膠固定。

3.5㎝

2㎝

⑧

◆傘的做法◆

剪成圓形的紙上劃切口，稍微呈圓錐形連接。中心鑽洞。竹籤切短黏在上方。

在⑦的棒子上用紙粘土做老鼠，上方連接雨傘。

以線鋸切割厚三夾板與薄三夾板，做成如圖圓形。（厚三片、薄三片）

3.5㎝

3.5㎝

2㎝

⑨ 薄三夾板

薄三夾板3片如圖以白膠黏貼（大圓夾住小圓）。

與小圓重疊時，稍微離開中心。

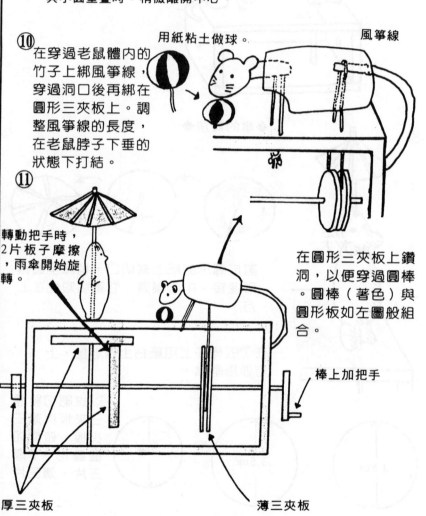

⑩ 在穿過老鼠體內的竹子上綁風箏線，穿過洞口後再綁在圓形三夾板上。調整風箏線的長度，在老鼠脖子下垂的狀態下打結。

用紙粘土做球。

風箏線

⑪ 轉動把手時，2片板子摩擦，雨傘開始旋轉。

在圓形三夾板上鑽洞，以便穿過圓棒。圓棒（著色）與圓形板如左圖般組合。

棒上加把手

厚三夾板

薄三夾板

蜜　蜂　快　飛

因為擺垂的重量，使蜜蜂邊搖晃邊降落，非常有趣。

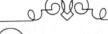

材料	●當台面的木板（厚約1cm） ●圓棒（直徑約7mm） ●電線（20號） ●小珠子（或紙粘土） ●瓦楞紙　●色紙 ●彩色金屬線
道具	●美工刀 ●錐子　●鋸子 ●白膠　●鑽頭 ●壓克力顏料（或繪畫道具）

①

圓棒與木板切割成如圖大小，各以壓克力顏料著色。木板鑽圓棒能插入的洞。

45cm左右

用鑽頭鑽洞。

7 cm

3 cm

8 cm

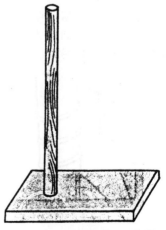

乾燥後，圓棒插入洞口中，以白膠固定。

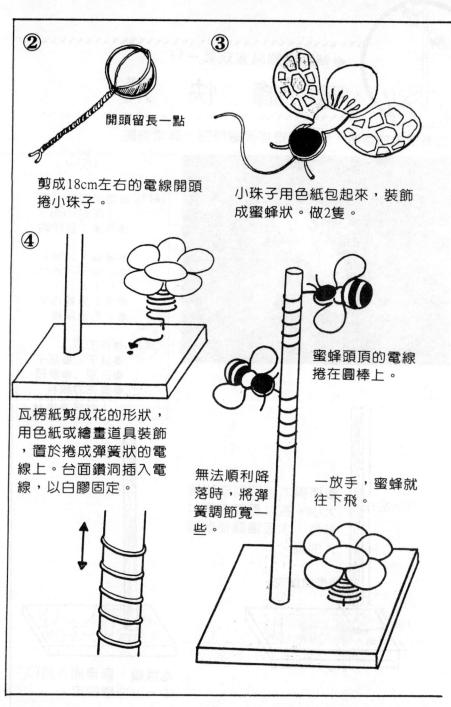

② 開頭留長一點

剪成18cm左右的電線開頭捲小珠子。

③ 小珠子用色紙包起來，裝飾成蜜蜂狀。做2隻。

④ 瓦楞紙剪成花的形狀，用色紙或繪畫道具裝飾，置於捲成彈簧狀的電線上。台面鑽洞插入電線，以白膠固定。

蜜蜂頭頂的電線捲在圓棒上。

無法順利降落時，將彈簧調節寬一些。

一放手，蜜蜂就往下飛。

160

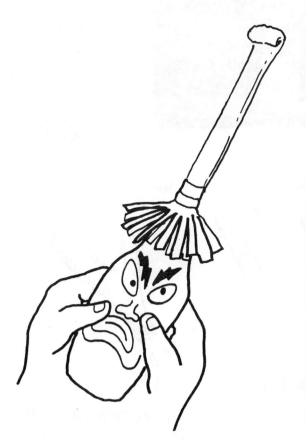

聲音機關裝置玩具

◆聲音機關裝置玩具－1

咻　咻　咻

利用點心舖、藝品玩具店賣的卷笛，製作會發出美妙音樂的玩具吧！

| 材料 | ●卷笛
●海綿
●沙拉醬等容器 |

| 道具 | ●絕緣膠帶
●白膠
●在容器上畫圖時，用液態媒介物＋液態聚合物＋廣告顏料＋水混合，乾燥後再塗，反覆進行4次。 |

①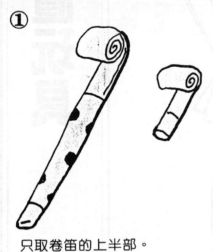

只取卷笛的上半部。

②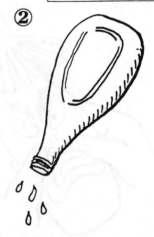

沙拉醬容器充分洗淨後瀝乾。

162

③

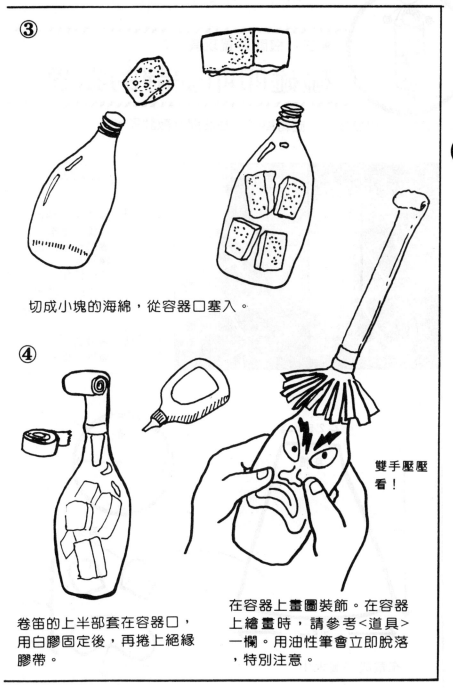

切成小塊的海綿，從容器口塞入。

④

雙手壓壓
看！

卷笛的上半部套在容器口，
用白膠固定後，再捲上絕緣
膠帶。

在容器上畫圖裝飾。在容器
上繪畫時，請參考<道具>
一欄。用油性筆會立即脫落
，特別注意。

◆聲音機關裝置玩具－2

碰碰叩叩安靜的狐狸

包包中出現狐狸，一旋轉棒子，牠便開始敲肚子。

材料
●衛生紙捲筒
●線 ●布
●絨布 ●棉花
●竹筷
●小鈕扣
（或大珠子）
●厚紙 ●色紙等

道具
●剪刀
●針 ●白膠

①

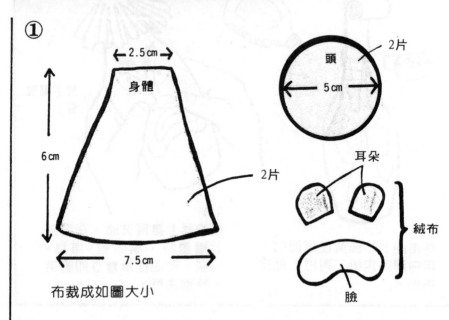

← 2.5cm →

身體

6cm

7.5cm

2片

布裁成如圖大小

頭 — 2片

5cm

耳朵

絨布

臉

②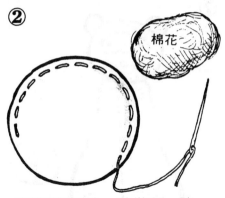

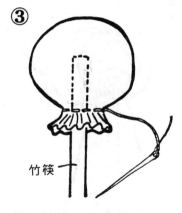

棉花

頭部周圍縫合。稍微留一點
以便放入棉花。

③

竹筷

插入竹筷，緊密縫合。

④

用白膠貼耳、
臉部分。

眼睛或鼻子以打結線（或
珠子等）製作。

〈用線做眼睛的場合〉

絨布與下面的布縫合。
最後利用打結線做眼睛
。

⑤

反面

正面

身體的布正面相對縫合，之後再反回正面。

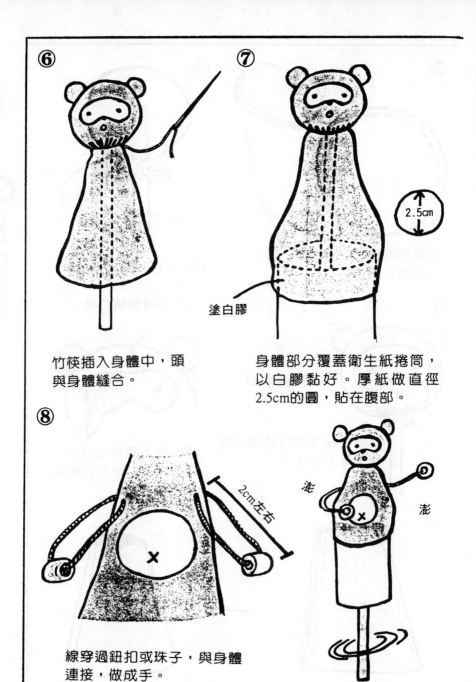

⑥

竹筷插入身體中，頭
與身體縫合。

⑦

塗白膠

2.5cm

身體部分覆蓋衛生紙捲筒，
以白膠黏好。厚紙做直徑
2.5cm的圓，貼在腹部。

⑧

2cm左右

線穿過鈕扣或珠子，與身體
連接，做成手。

澎

澎

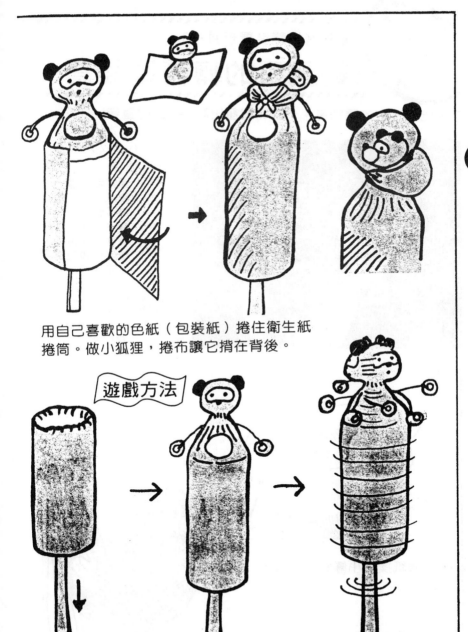

用自己喜歡的色紙（包裝紙）捲住衛生紙捲筒。做小狐狸，捲布讓它揹在背後。

遊戲方法

一拉竹筷，狐狸就不見了。

一推竹筷，狐狸就碰——地露臉了。

用力旋轉看看。狐狸會碰叩地敲打肚子喲！

167

輕飄飄的轉轉尾舞鳥

自古流傳下來的尾舞鳥。一旋轉就發出咕──咕的聲音。

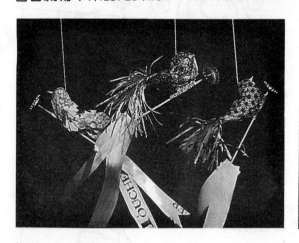

材料	●啤酒瓶蓋
	●鐵絲（20號）
	●吸管（細）
	●竹筷●風箏線
	●竹籤●報紙
	●色紙或包裝紙
	等薄紙
	●薄木片
道具	●美工刀
	●剪刀●錐子
	●白膠

①

頭

胴體

報紙揉成小團當內部（不
要太大）。

分為2部分，沾漿糊黏貼
，容易形成鳥形。

②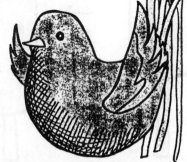

用色紙包住報紙團，做
成鳥，也加上翅膀、嘴
巴、尾巴。

③

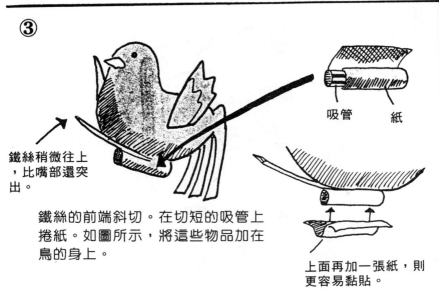

鐵絲稍微往上，比嘴部還突出。

吸管　　　紙

鐵絲的前端斜切。在切短的吸管上捲紙。如圖所示，將這些物品加在鳥的身上。

上面再加一張紙，則更容易黏貼。

◆製作聲音機關裝置◆

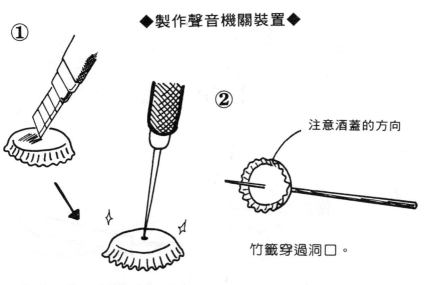

①

②

注意酒蓋的方向

竹籤穿過洞口。

用美工刀在酒蓋表面劃痕跡，中央鑽洞。

③

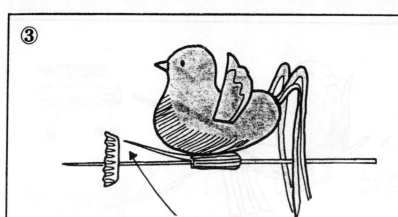

刮這裡就會發出聲音。

竹籤穿過吸管。調節鐵絲的傾斜度，使鳥上的鐵絲碰觸瓶蓋。

④ 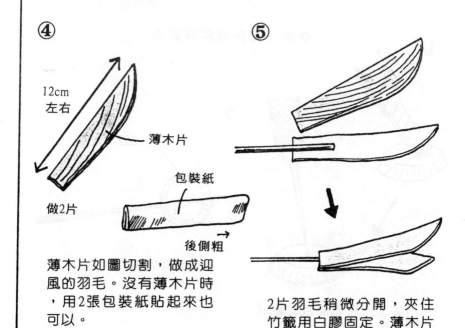 ⑤

12cm
左右

薄木片

包裝紙

後側粗

做2片

薄木片如圖切割，做成迎風的羽毛。沒有薄木片時，用2張包裝紙貼起來也可以。

2片羽毛稍微分開，夾住竹籤用白膠固定。薄木片的羽毛摩擦，會發出美妙聲音。

⑥

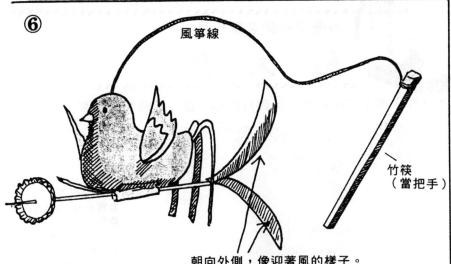

風箏線

竹筷
（當把手）

朝向外側，像迎著風的樣子。

鳥頭綁風箏線，繫在竹筷上。

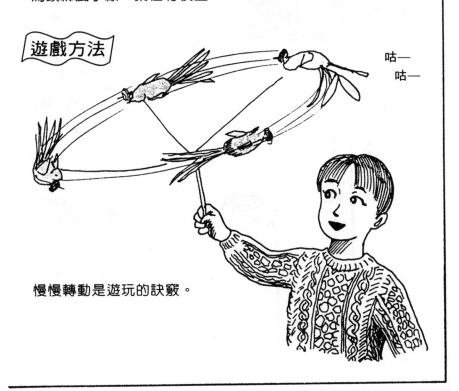

遊戲方法

咕──
咕──

慢慢轉動是遊玩的訣竅。

171

敲 大 鼓

風一吹，風車開始轉動，玩偶立刻碰—碰—地敲起大鼓來。

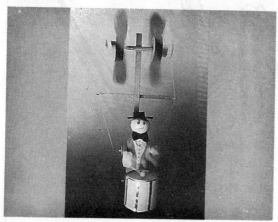

材料	
●紙巾捲筒	
●當台面的盒子	
●角材（1cm角、0.5cm角）	
●木材（寬1.5cm、厚0.5cm）	
●竹籤	●牙籤
●卡紙	●木球
●小空罐	●鈎釘
●保麗龍	
●木製念珠	
●厚紙	●色紙
●吊線	●釘子
●鐵絲（20號）	
●吸管	●紙粘土

道具	
●剪刀	●錐子
●白膠	●鋸子
●油性筆	●清漆
●壓克力顏料	
●透明膠帶	

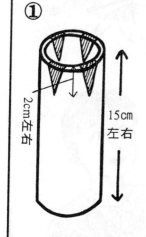

① 2cm左右　15cm左右

捲筒切割成如圖
長度，斜線部分
切除。

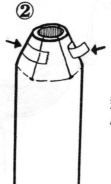

②

連接玩偶頭部處往內縮
小，用透明膠帶貼好。

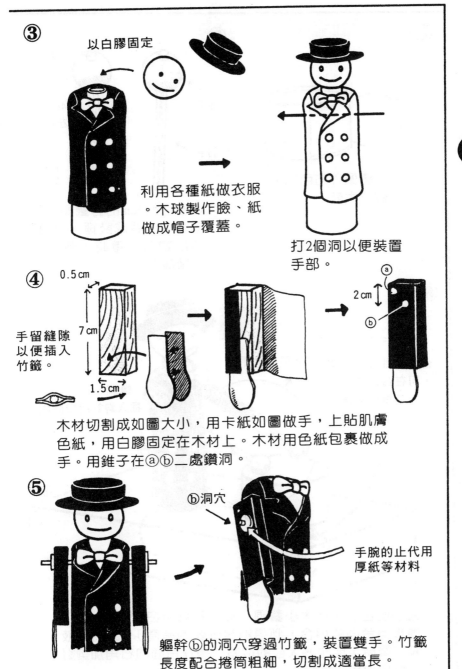

③

以白膠固定

利用各種紙做衣服。木球製作臉、紙做成帽子覆蓋。

打2個洞以便裝置手部。

④

0.5 cm

7 cm

1.5 cm

手留縫隙以便插入竹籤。

a
2 cm
b

木材切割成如圖大小，用卡紙如圖做手，上貼肌膚色紙，用白膠固定在木材上。木材用色紙包裹做成手。用錐子在ⓐⓑ二處鑽洞。

⑤

ⓑ洞穴

手腕的止代用厚紙等材料

軀幹ⓑ的洞穴穿過竹籤，裝置雙手。竹籤長度配合捲筒粗細，切割成適當長。

⑥

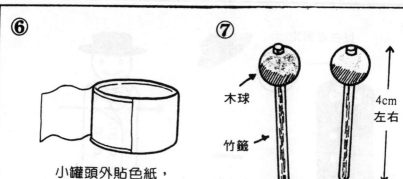

小罐頭外貼色紙，
做成大鼓。

⑦

木球

竹籤

4cm
左右

切割成約4cm的竹籤頭部套
個木球，做成鼓錘。（鼓錘
頭部物品太重時，無法順
利敲鼓）。

⑧

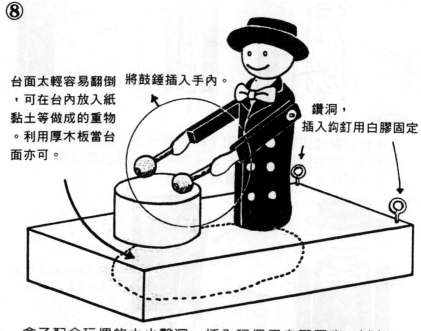

台面太輕容易翻倒
，可在台內放入紙
黏土等做成的重物
。利用厚木板當台
面亦可。

將鼓錘插入手內。

鑽洞，
插入鈎釘用白膠固定

盒子配合玩偶的大小鑿洞，插入玩偶用白膠固定。（以
厚板為台面的場合，必須調整玩偶的高度）。邊調整鼓
錘下降時，能碰觸大鼓的位置，邊在台面的右角加鈎釘
，台內也放入重物。

⑨

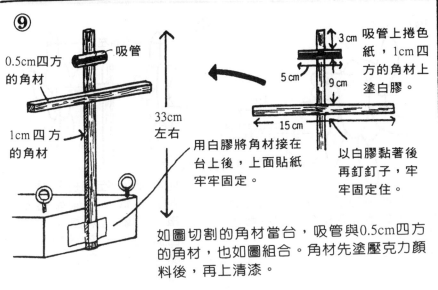

0.5cm四方
的角材

吸管

1cm四方
的角材

33cm
左右

用白膠將角材接在
台上後，上面貼紙
牢牢固定。

吸管上捲色
紙，1cm四
方的角材上
塗白膠。

3cm

5cm

9cm

15cm

以白膠黏著後
再釘釘子，牢
牢固定住。

如圖切割的角材當台，吸管與0.5cm四方
的角材，也如圖組合。角材先塗壓克力顏
料後，再上清漆。

◆做風車◆

①

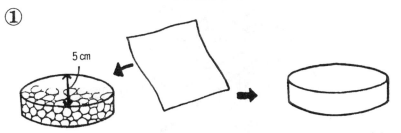

5cm

以保麗龍（厚約1cm）做直徑5cm的圓，上面貼色紙。

②

5cm
左右

用厚紙做
6片翅膀。

③

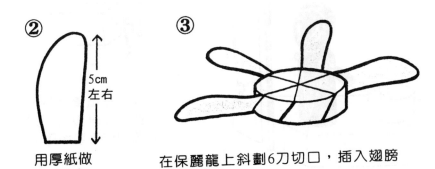

在保麗龍上斜劃6刀切口，插入翅膀
用白膠固定。

175

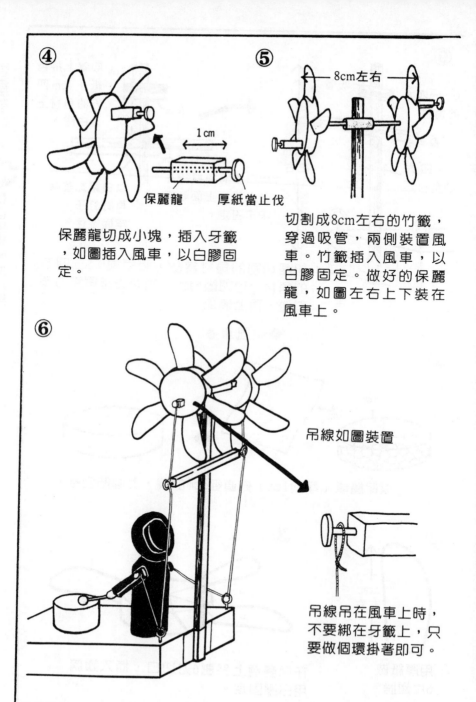

④

1 cm

保麗龍　　　　厚紙當止伐

保麗龍切成小塊，插入牙籤
，如圖插入風車，以白膠固
定。

⑤

8cm左右

切割成8cm左右的竹籤，
穿過吸管，兩側裝置風
車。竹籤插入風車，以
白膠固定。做好的保麗
龍，如圖左右上下裝在
風車上。

⑥

吊線如圖裝置

吊線吊在風車上時，
不要綁在牙籤上，只
要做個環掛著即可。

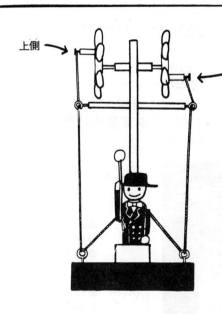

上側

下側

風一吹，風車轉動，玩偶便
開始敲鼓。

吊線在上側時手抬起，在下
側時敲鼓的裝置。

〈參考作品〉吃飯的熊先生

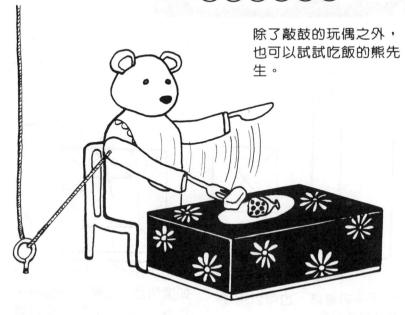

除了敲鼓的玩偶之外，
也可以試試吃飯的熊先
生。

177

驚　嚇　蛋

　　這可以送給朋友當禮物喲！一打開袋子就會發出聲音，袋子還會發抖呢！袋子裡到底藏著什麼呢？

材料	●牛奶盒底部分 ●鈕扣類 ●橡皮筋 ●薄紙
道具	●美工刀 ●剪刀 ●漿糊 ●錐子 ●釘書機

①

切下牛奶盒底。也可以用硬紙代替牛奶盒。

②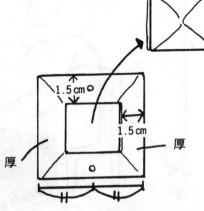

1.5cm

1.5cm

厚

厚

如圖所示，切除中央部分，做成1.5cm的框框。並以錐子鑽洞。

③

橡皮筋（用2條）如圖
套住鈕扣（橡皮筋太
大時可重疊）。

④

2條橡皮筋如圖組合。

⑤

另一條橡皮筋穿過洞
口，用釘書機固定在
牛奶盒上。

仙女蛋

塗漿糊

塗漿糊

用薄紙做裝⑤的袋子。也可
以試著做各種蛋（例如蟲蛋
、青蛙蛋等等）。

◆也可變化袋子型式及圖案◆

鈕扣轉好幾
圈後放入袋
子裡。

仙女蛋

因紙質不同
，聲音也會
改變。多方
嘗試看看。

袋口摺起來

一打開……

仙女蛋

啪噠啪噠

小 獺 用 餐

當尾巴一動，眼睛就會跟著轉動，也會敲貝殼喲！

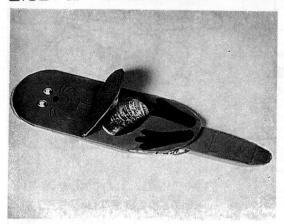

材料	●牛奶盒 ●貝殼 　（大小各1個） ●色紙 ●摺紙 ●衛生紙
道具	●白膠 ●油性筆 ●訂書機

①

弧形

摺痕　Ⓐ

Ⓑ
←5 cm→
15 cm

Ⓒ 10 cm
3 cm

4 cm
7.5 cm
Ⓓ

②

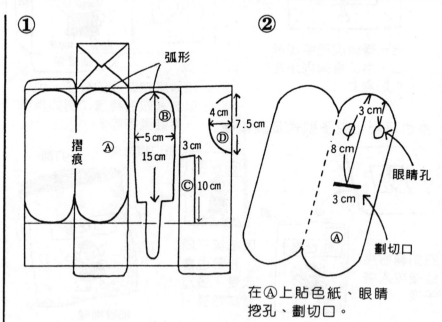

3 cm

8 cm

3 cm

眼睛孔

Ⓐ

劃切口

在Ⓐ上貼色紙、眼睛
挖孔、劃切口。

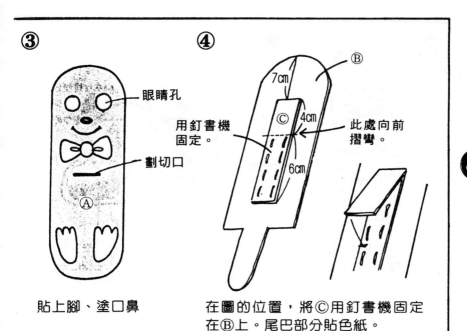

③

眼睛孔

用釘書機
固定。

劃切口

Ⓐ

貼上腳、塗口鼻

④

Ⓑ

7cm

Ⓒ

4cm

此處向前
摺彎。

6cm

在圖的位置，將Ⓒ用釘書機固定
在Ⓑ上。尾巴部分貼色紙。

⑤

Ⓐ

Ⓒ

Ⓑ

配合從眼睛
孔能看見的
部分，試著
畫眼睛。

Ⓑ

Ⓑ夾在Ⓐ上，從切口拉出Ⓒ
的摺痕部分。畫眼睛，使尾
巴上下時，眼睛就會出現變
化。

⑥

Ⓓ

將Ⓓ用釘書機固定在Ⓒ上。
確定是否尾巴上下時，Ⓓ會
啪噠啪噠。

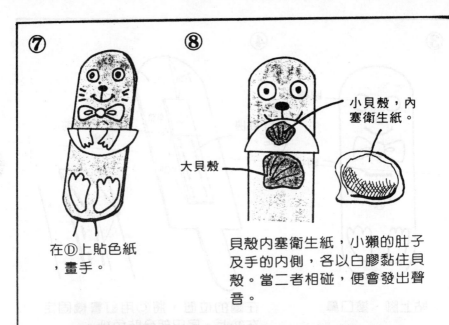

⑦

在①上貼色紙，畫手。

⑧

小貝殼，內塞衛生紙。

大貝殼

貝殼內塞衛生紙，小獺的肚子及手的內側，各以白膠黏住貝殼。當二者相碰，便會發出聲音。

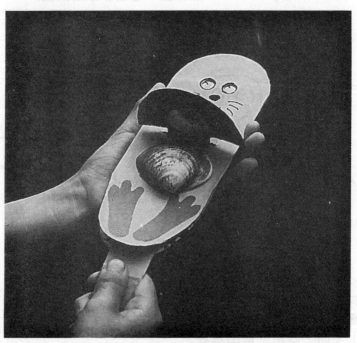

喀喀喀，拍得真好聽喲！

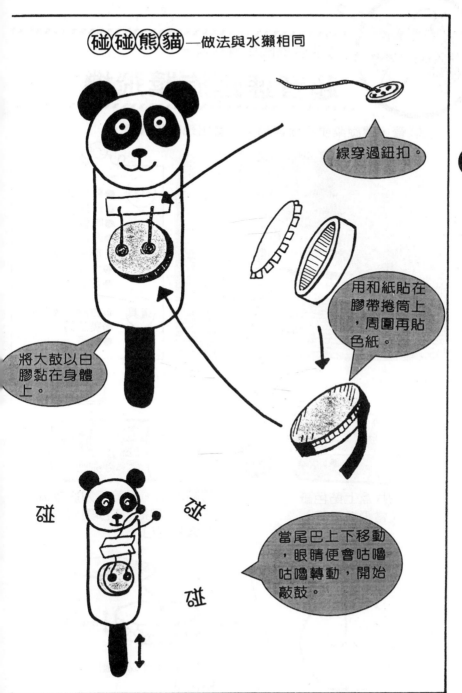

碰碰熊貓—做法與水獺相同

線穿過鈕扣。

用和紙貼在膠帶捲筒上，周圍再貼色紙。

將大鼓以白膠黏在身體上。

當尾巴上下移動，眼睛便會咕嚕咕嚕轉動，開始敲鼓。

碰

碰

碰

碰

超音速螺旋槳飛機

一吹吸管，螺旋槳便不斷轉動，也會出現嗶的聲音。

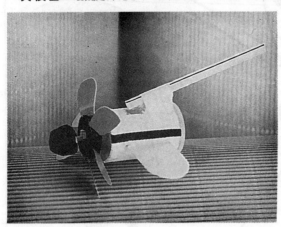

材料	●軟片盒
	●保麗龍
	●吸管　●竹籤
	●厚紙
	（製圖紙等硬紙）
	●大珠子
	●色紙
道具	●白膠　●剪刀
	●美工刀
	●錐子

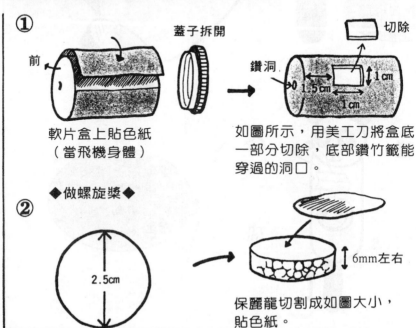

①

前

蓋子拆開

軟片盒上貼色紙
（當飛機身體）

鑽洞 0 1.5cm 1cm 1cm 切除

如圖所示，用美工刀將盒底
一部分切除，底部鑽竹籤能
穿過的洞口。

◆做螺旋槳◆

②

2.5cm

6mm左右

保麗龍切割成如圖大小，
貼色紙。

③ ＜夾翅膀的芯＞

8mm左右

圓的中央鑽與吸管相同大小
的洞，插入切成8mm左右的
吸管，以白膠固定。

④ ＜螺旋槳的翅膀＞

3cm左右

製圖紙之類的硬紙如圖切
割，做成6片螺旋槳翅膀
。

⑤

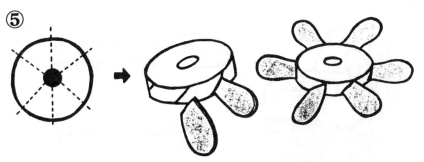

保麗龍側面劃斜切口，插入翅膀以白膠固定。

⑥ 連接（讓竹籤不動）

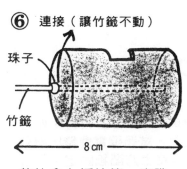

珠子

竹籤

←――― 8cm ―――→

軟片盒上插竹籤。套珠
子當止伐（珠子與盒底
連接）。

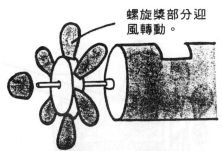

螺旋槳部分迎
風轉動。

裝置螺旋槳，在保麗龍上裝
止伐固定。

保麗龍切割
成小塊，貼
色紙。

插入竹籤，以
白膠黏好。

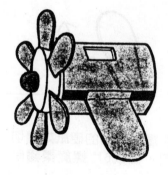

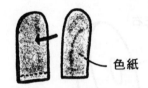

色紙

在厚紙上貼色紙，做機翼。

⑨

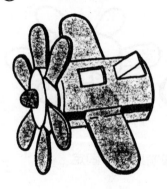

隨著傾斜角度的不同，
聲音也會出現變化。

用保麗龍做小坡道，黏貼在如
圖位置。

⑩

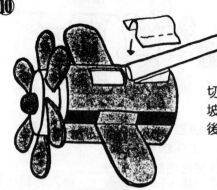

切割成9cm左右的吸管，貼在
坡道上。試過確實會發出聲音
後，再從上方貼紙固定。

遊戲方法

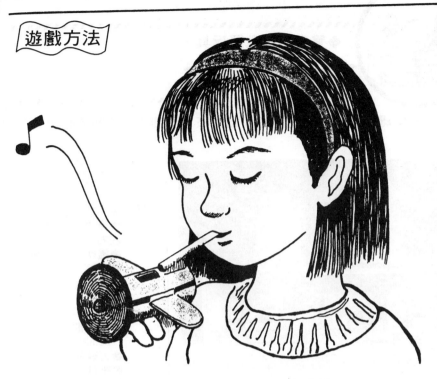

試試用力吹吸管，及輕輕吹吸管。

◆發聲裝置◆

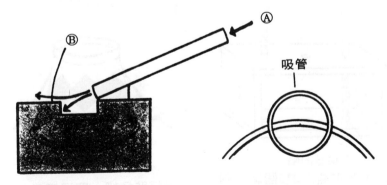

從吸管Ａ窺視，看見Ⓑ正好在中央最好。吹氣的一半流向螺旋槳翅膀，另一半流向軟片盒。

樂樂村廟會

一拉繩子，村民們就開始敲起鼓來。熱鬧的村子廟會開始了。

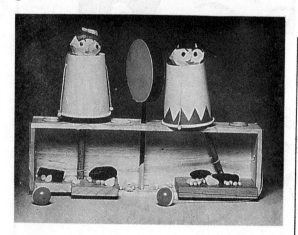

材料	●木盒
	●圓棒（直徑1cm左右）或竹筷(3枝)
	●透明膠帶捲筒
	●畫釘
	●繩子（1m左右）
	●大豆
	●厚紙
	●保麗龍球(直徑3cm左右)2個
	●大珠子
	●紙杯
	●色紙
道具	●錐子
	●剪刀
	●白膠

①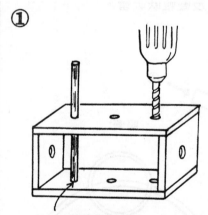

下面稍微凹陷

用錐子在木盒上鑽3個洞、兩側各1個洞。如圖所示，開比圓棒（竹筷）略大的洞。底面接觸棒的部分，稍微凹陷。

②

紙杯貼色紙，穿過線後，兩側再穿過大豆。

188

◆做轉轉鼓◆

③

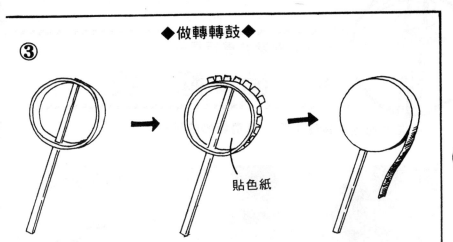

貼色紙

透明膠帶捲筒
上下鑽洞，插
入棒。

用色紙做比捲筒大
的圓，周圍劃切口
，貼在捲筒上。

表、裡均貼好了
之後，側面再捲
細長條色紙。

④

保麗龍球
捲色紙做
臉，以白
膠黏貼。

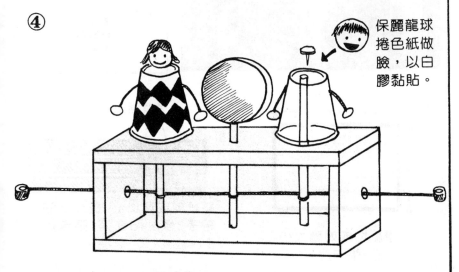

3個洞口中插入玩偶與大鼓。
繩子如圖繞在圓棒上，橫向
穿過側面洞口，兩端綁大珠
子。調節線的長度，使旋轉
時，玩偶手上的大豆就會敲
鼓。

拿住珠子往左右拉拉看，村
子廟會開始了喲！

平 面 翻 板

卡片從上啪噠啪噠往下降，真是奇妙的玩具。

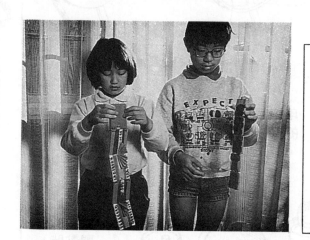

材料	●厚紙 （厚2～3mm） ●絨紙（紙帶）
道具	●美工刀 ●漿糊 ●畫具

① ←―― 8 cm ――→

5 cm

厚紙切成如圖大小
，做5張卡片。

②
塗漿糊

反摺

絨紙剪成寬1cm、長36cm的
帶子3條，貼在第1張卡片
上。

③

卡片如圖插入紙帶中。

④

最後卡片的背面，用漿糊黏在紙帶上。

塗漿糊

⑤

卡片摺過後再攤開。

⑥ 正面　　反面

在正反面畫圖亦可。

遊戲方法

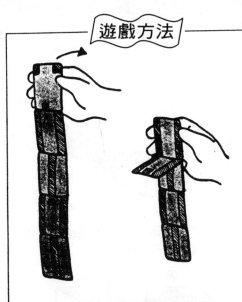

上方的卡片順箭頭方向倒下
，則卡片依序改變。

191

立 體 翻 板

隨著悅人的節奏，出現了可愛的臉孔。利用立體的側面，瞧，是誰的臉孔出現了？

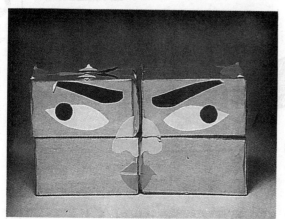

材料	●火柴盒（相同大小4個） ●大豆或珠子 ●色紙
道具	●剪刀 ●白膠

①

大豆或珠子放入火柴盒內，以便發出聲音。

②

火柴盒用紙包裹，沾漿糊黏好。

③

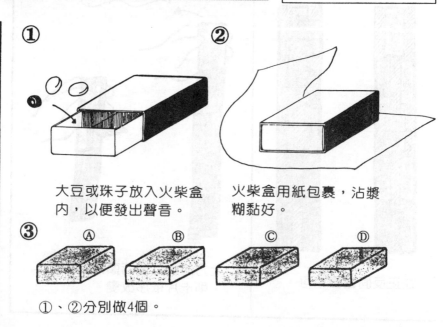

Ⓐ　Ⓑ　Ⓒ　Ⓓ

①、②分別做4個。

192

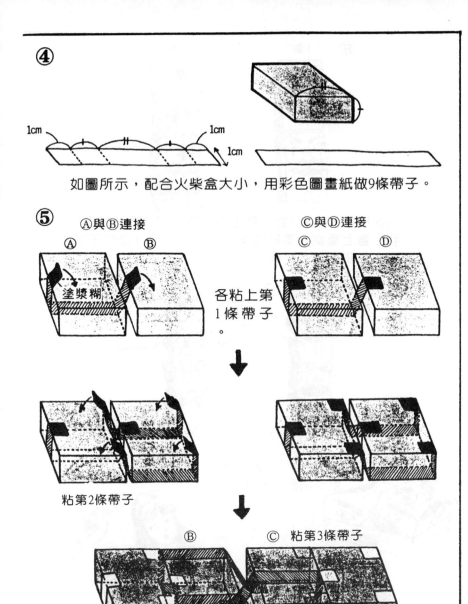

④

如圖所示，配合火柴盒大小，用彩色圖畫紙做9條帶子。

⑤

Ⓐ與Ⓑ連接

Ⓐ Ⓑ

塗漿糊

Ⓒ與Ⓓ連接

Ⓒ Ⓓ

各粘上第1條帶子。

粘第2條帶子

Ⓑ Ⓒ 粘第3條帶子

Ⓑ與Ⓒ連接

做好的帶子，如圖貼至火柴盒（漿糊只塗在開頭1cm處）上，連接4個火柴盒。

193

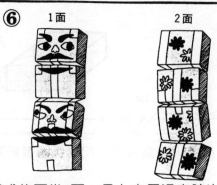

如此形成的面當1面，最上方反過來時出現的面稱2面，畫上圖案。剪貼圖案亦可。此時，注意帶子不要和火柴盒粘在一起。

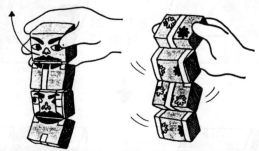

隨著咯囉咯囉的聲音，確認火柴盒圖案有無改變。

重疊組合，側面也畫或貼臉孔圖案。

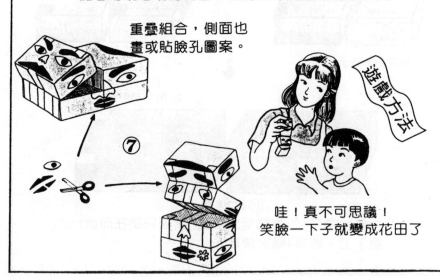

哇！真不可思議！
笑臉一下子就變成花田了

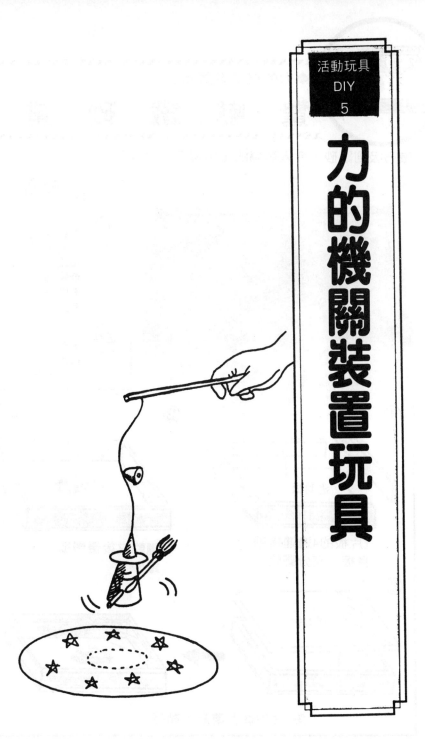

力的機關裝置玩具

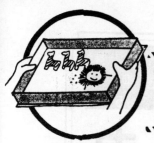

驚 嚇 鐵 砂 畫

磁石吸到鐵砂，令人驚嚇的畫出現了，出現了⋯⋯

材料	●透明板（相同
	大小2片）
	●細長板4片
	●磁石
	●圖畫紙
	●鐵砂
道具	●剪刀
	●白膠
	●畫具等

①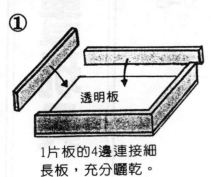

透明板

1片板的4邊連接細
長板，充分曬乾。

②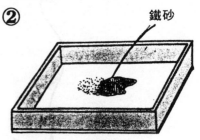

鐵砂

曬乾之後慢慢放
鐵砂。

③

第2片

第2片板從上覆蓋，黏好。

◆獅子鐵砂畫◆

④

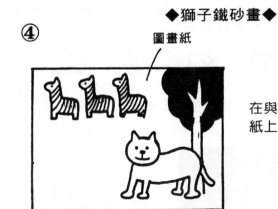

圖畫紙

在與鐵砂盒一樣大的圖畫紙上畫圖。

這不是貓嗎？

⑤

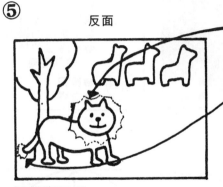

反面

磁石

磁石切成鬃毛及尾巴形狀，貼在圖畫紙反面。

變成獅子了

[遊戲方法]

鐵砂盒

圖畫紙放在鐵砂盒下方，一起拿著，上下左右搖搖看。

你看！你看，本來是貓，一下就變成獅子了！

到　魔　幻　星　國

利用磁石的玩具。巧妙地操縱棒子，即可平安登陸魔幻星國喲！

材料	●彩色圖畫紙 ●狗尾草（或 　樹枝、毛線） ●毛線　●磁石 ●鈴噹 ●珠子　●環 ●金銀色的裝飾 ●當魔法的棒 　（竹筷等等）
道具	●剪刀 ●白膠

①

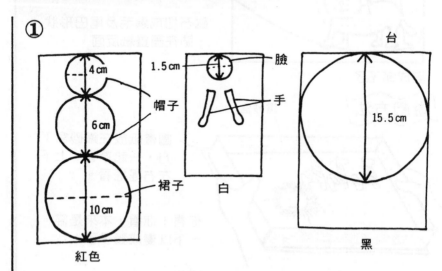

4 cm　6 cm　10 cm　紅色

帽子　裙子

1.5 cm　臉　手　白

台　15.5 cm　黑

彩色圖畫紙如圖切割。

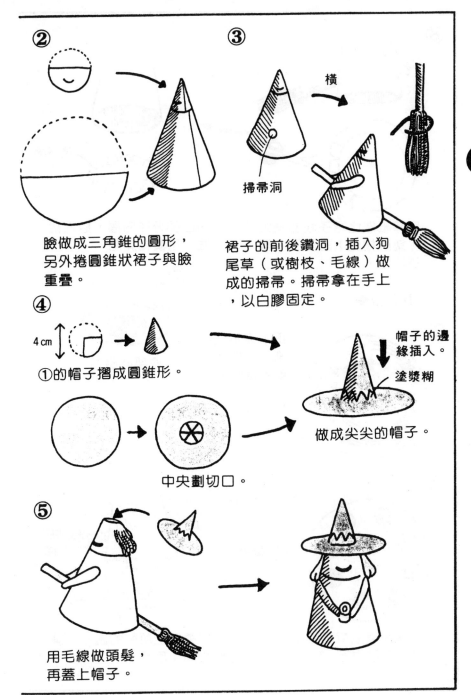

② 臉做成三角錐的圓形，
另外捲圓錐狀裙子與臉
重疊。

③ 橫

掃帚洞

裙子的前後鑽洞，插入狗
尾草（或樹枝、毛線）做
成的掃帚。掃帚拿在手上
，以白膠固定。

④ 4 cm

①的帽子摺成圓錐形。

帽子的邊
緣插入。

塗漿糊

做成尖尖的帽子。

中央劃切口。

⑤ 用毛線做頭髮，
再蓋上帽子。

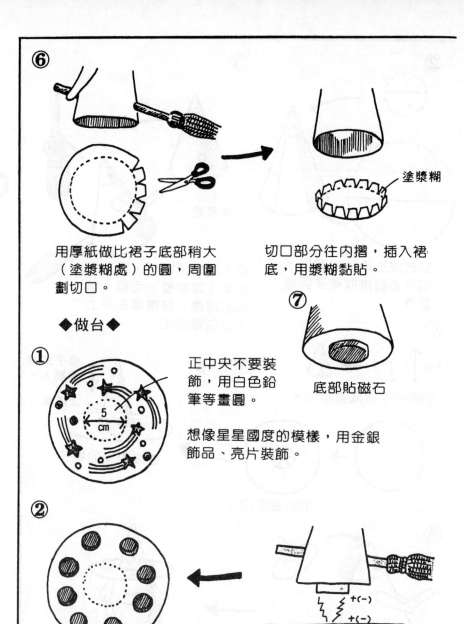

⑥

用厚紙做比裙子底部稍大（塗漿糊處）的圓，周圍劃切口。

塗漿糊

切口部分往內摺，插入裙底，用漿糊黏貼。

⑦

底部貼磁石

◆做台◆

①

正中央不要裝飾，用白色鉛筆等畫圓。

5 cm

想像星星國度的模樣，用金銀飾品、亮片裝飾。

②

+(−)
+(−)
−(+)

如圖在襯紙背面的中央圓四周貼磁石。

裙子與襯紙上所貼的磁石，請同極相向（反彈）。

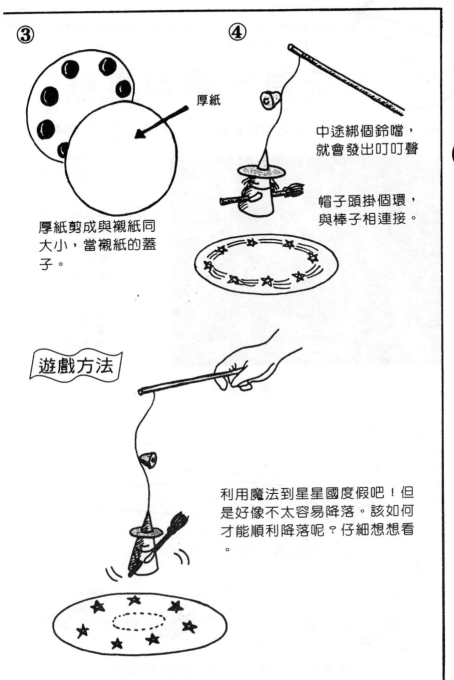

③

厚紙

厚紙剪成與襯紙同
大小,當襯紙的蓋
子。

④

中途綁個鈴噹,
就會發出叮叮聲

帽子頭掛個環,
與棒子相連接。

遊戲方法

利用魔法到星星國度假吧!但
是好像不太容易降落。該如何
才能順利降落呢?仔細想想看
。

201

千鈞一髮的青蛙

蛇以青蛙為目標，一動棒子就會被吃掉！青蛙，你逃得掉嗎？

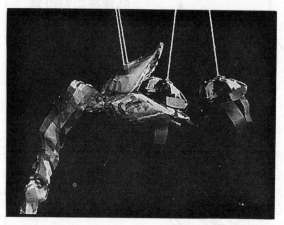

材料	●磁石（2個） ●包裝紙 ●風箏線 ●棒 ●衛生紙
道具	●剪刀 ●白膠 ●漿糊

◆做蛇◆

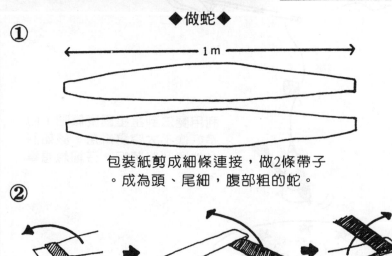

① ←————— 1 m —————→

包裝紙剪成細條連接，做2條帶子。成為頭、尾細，腹部粗的蛇。

② 塗漿糊

2條帶子交叉摺。只有在頭尾用漿糊粘住。

202

③

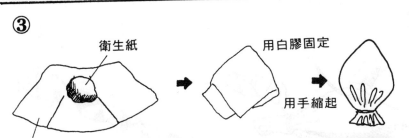

衛生紙

包裝紙

用白膠固定

用手縮起

衛生紙揉成小圓團，用包裝紙包起，做蛇的上顎

④

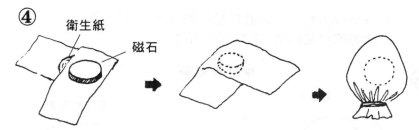

衛生紙

磁石

與上顎一樣做下巴，中間夾入磁
石，也做舌頭。

⑤ 上顎

下巴

上面貼包裝紙

捲風箏線，將上顎與下巴綁
在一起。

⑥

交叉摺紙（蛇的身體）
的最前頭環，如圖插入
蛇的頭，用白膠固定。

塗白膠

⑦

風箏線頭打結，裝置於蛇的頭與尾。切割成
小塊的包裝紙塗白膠，貼在結上。

◆做青蛙◆

⑧

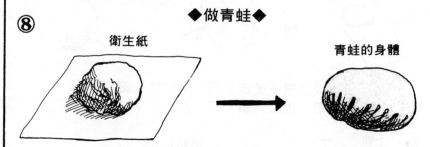

衛生紙　　　　　　　　　　　　　青蛙的身體

揉2張衛生紙，用包裝紙包裹，做青蛙的身體。

⑨

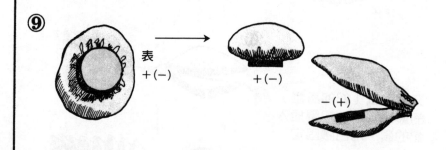

表
+(−)

+(−)

−(+)

在青蛙身體上貼磁石，與蛇下巴磁石相吸的為正面。

⑩

做蓋子

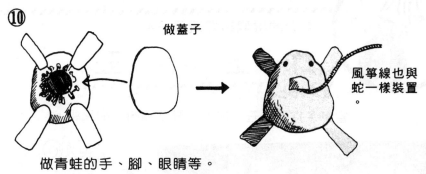

風箏線也與蛇一樣裝置。

做青蛙的手、腳、眼睛等。
在腹部磁石上蓋紙。

⑪

取長一些

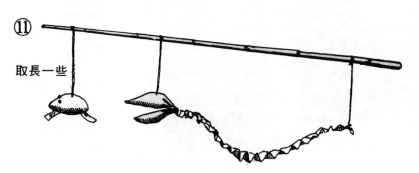

青蛙及蛇吊在棒子上。

遊戲方法

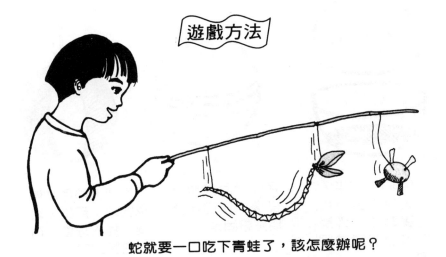

蛇就要一口吃下青蛙了，該怎麼辦呢？

球 上 小 丑

當獅子接近小丑，球上小丑就開始又跑又轉。

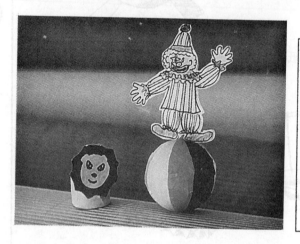

材料	●乒乓球
	●竹籤
	●牙籤
	●磁石（5個）
	●色紙
	●圖畫紙
道具	●白膠　●漿糊
	●簽字筆
	●剪刀　●錐子
	●透明膠帶
	●美工刀

①

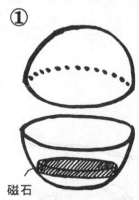

磁石

乒乓球切成2半，中央放入磁石用白膠黏住，外層再以透明膠帶固定。

②

乒乓球回復原來模樣，切口用透明膠帶固定。

③

牙籤

乒乓球上貼色紙做成圓球。用錐子鑽洞，插入牙籤，再以白膠固定。

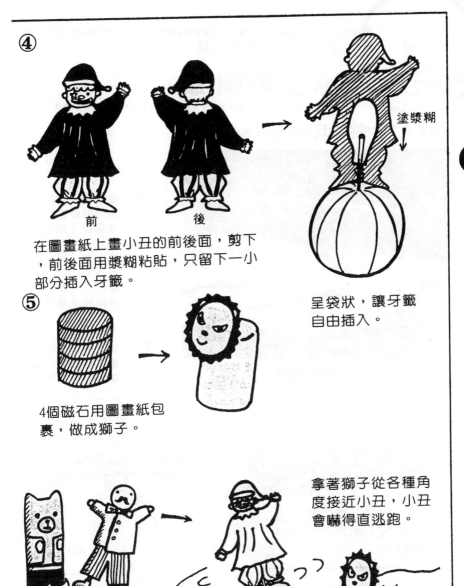

④

前　　　　　　後

在圖畫紙上畫小丑的前後面，剪下，前後面用漿糊粘貼，只留下一小部分插入牙籤。

塗漿糊

呈袋狀，讓牙籤自由插入。

⑤

4個磁石用圖畫紙包裹，做成獅子。

拿著獅子從各種角度接近小丑，小丑會嚇得直逃跑。

另外做幾個玩偶，一起遊玩。

冰上華爾滋

轉動盒下的把手，玩偶便開始溜冰。

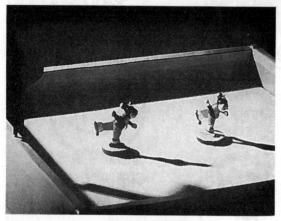

材料

- 磁石（4個）
- 空餅乾盒
- 圓棒（直徑約 1.5cm）
- 木板（厚0.5cm 左右）
- 釘子　●卡紙
- 紙粘土　●竹籤

道具

- 錐子　●鋸子
- 鐵槌　●白膠
- 剪刀　●畫具

◆做台面◆

①

磁石的＋極向上

軸

(+)極　(+)極

切一塊能在盒內轉一圈的木板，木板上如圖裝置磁石。

箱

木板

②

從上方釘釘子

圓棒

1cm左右

3cm左右

圓棒用錐子鑽洞，插入竹籤，用白膠固定。接著釘釘子，如圖裝置在木板上。

③

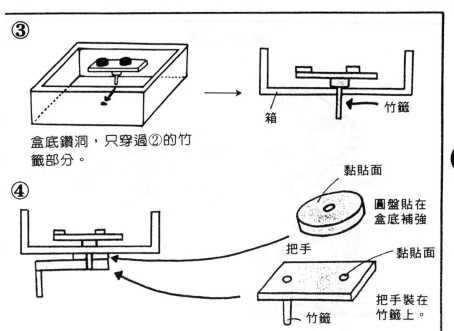

盒底鑽洞，只穿過②的竹
籤部分。

箱　　竹籤

④

黏貼面

圓盤貼在
盒底補強

把手　　黏貼面

竹籤　　把手裝在
　　　　竹籤上。

如圖用木板做圓盤及把手。鑽洞，穿過竹籤，
各部分用白膠固定。

⑤

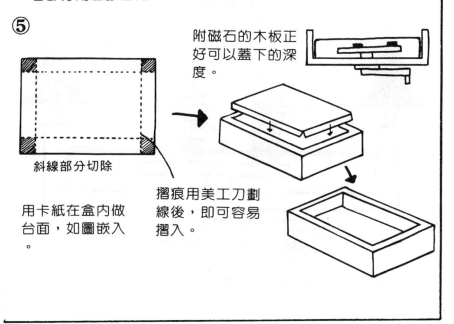

附磁石的木板正
好可以蓋下的深
度。

斜線部分切除

用卡紙在盒內做
台面，如圖嵌入
。

摺痕用美工刀劃
線後，即可容易
摺入。

◆做玩偶◆

用紙粘土做玩偶。白紙貼在磁石上，讓玩偶立於其上，用白膠固定。注意，磁石的（－）極在下側。

白紙
磁石
（－）極

遊戲方法

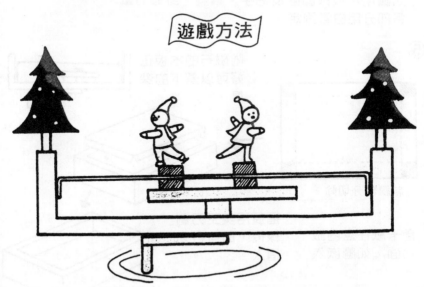

轉動盒下的把手，玩偶在磁石的吸力下開始轉動。

211

◆反覆機關裝置玩具－1

舞　蹈　團

因為重物離心力的作用，5位舞者翩翩起舞。

◆做玩偶的舞台◆

材料
●三夾板
●圓棒（直徑
　約1.5cm）
●木球等重物
●角材（0.7cm
　左右）
●厚紙　　●色紙
●紙粘土　●吸管
●絨布　　●風箏線
●鐵絲（20號）
●釘子　●木螺絲
●竹筒（直徑
　2.5cm左右）

道具
●線鋸　　●錐子
●白膠　　●剪刀
●壓克力顏料
●清漆

① 用線鋸將三夾板切成圓形
。以壓克力顏料著色後，
再塗上清漆。

15cm
左右

10㎝

切平

2.5cm

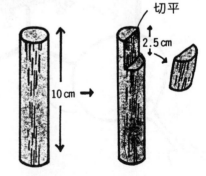

用線鋸如圖切圓棒，做把手。

②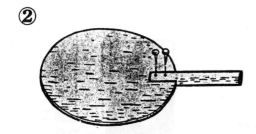

將把手釘在三夾板上。白膠黏接後再釘釘子固定。

③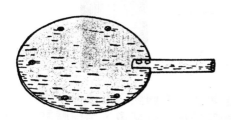

如圖所示，用錐子在三夾板上鑽5個洞。洞與洞的間隔大致相同。

◆做玩偶◆　相同物做5個

①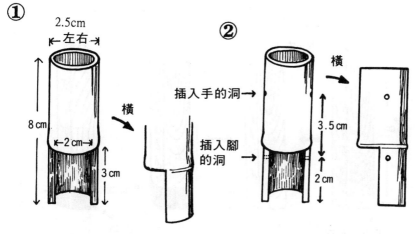

2.5cm
←左右→
8 cm
←2 cm→
3 cm

竹筒切割成如圖大小（沒有竹筒可以用厚紙代替）

② 橫
插入手的洞→
插入腳的洞→
3.5 cm
2 cm
橫

用錐子在竹筒兩側如圖鑽洞。左右同高（計四個洞）。

③

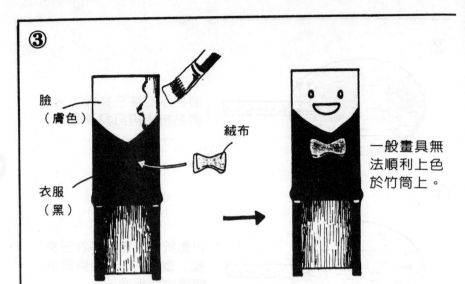

臉
（膚色）

絨布

衣服
（黑）

一般畫具無
法順利上色
於竹筒上。

以壓克力顏料在竹筒上著色，衣服與臉上色後，也
畫眼睛、嘴巴。用絨布等做成蝴蝶結後，用白膠黏
貼。壓克力顏料乾後再塗清漆。

④

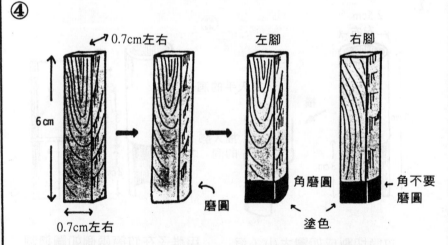

0.7cm左右

左腳　　　右腳

6 cm

磨圓

角磨圓

角不要
磨圓

0.7cm左右

塗色

角材切割成6cm大小。做5人份10隻腳。左腳的角
材如圖所示，1個角磨圓後塗色。右腳是固定於台
面上，所以不必磨角即可塗色。

⑤

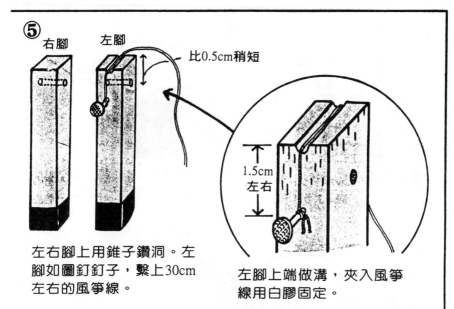

右腳　左腳

比0.5cm稍短

1.5cm
左右

左右腳上用錐子鑽洞。左
腳如圖釘釘子，繫上30cm
左右的風箏線。

左腳上端做溝，夾入風箏
線用白膠固定。

⑥

鐵絲

鐵絲

木螺絲

木螺絲

雙腳與竹筒組合。以鐵絲穿過筒子與腳的洞，鐵絲
兩端摺彎以免脫落。右腳如圖以木螺絲固定。

⑦

剪12cm左右的鐵絲，穿過手的洞，彎成如圖形狀。

⑧

←2.5cm→

吸管剪成2.5cm左右，穿過左右的鐵絲，開頭彎曲以免脫落。

⑨

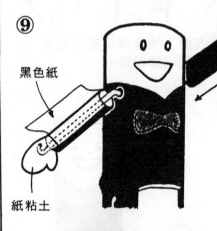

黑色紙

紙粘土

2.5cm

用紙粘土做手，裝在弄彎的鐵絲頭上。這時候，吸管也一起包裹。紙粘土乾燥後，塗色（白），再塗清漆。上面捲寬2.5cm左右的黑色紙，用白膠黏貼當袖子。

大小配合竹筒

黑色紙如圖剪裁做帽子，以白膠黏在玩偶頭上。5個玩偶做法均同。

◆玩偶裝置在舞台上◆

①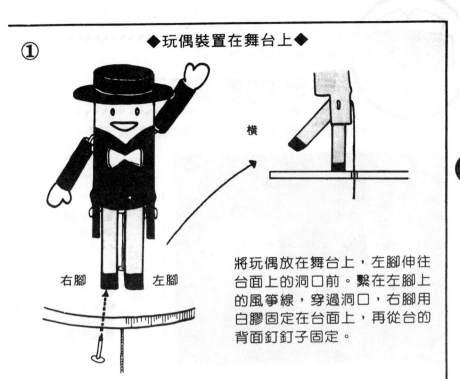

横

右腳　　左腳

將玩偶放在舞台上，左腳伸往台面上的洞口前。繫在左腳上的風箏線，穿過洞口，右腳用白膠固定在台面上，再從台的背面釘釘子固定。

② 五個玩偶各固定在自己的位置上。從洞口拉出來的風箏線綁在一起，下面垂吊重物木球。

☆吊重物時，如果只有1條繩子鬆弛，腳就無法順利抬起，必須5條線長度平均。

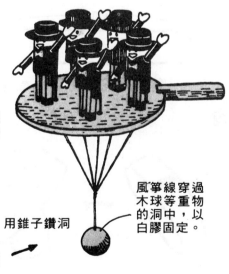

用錐子鑽洞

風箏線穿過木球等重物的洞中，以白膠固定。

217

奇妙的動動玩具

不知道它會滾向什麼方向，有趣的動動玩具。

| 材料 | ●圖畫紙等 |
| | ●玻璃球 |

道具	●剪刀
	●美工刀
	●白膠
	●油性筆

①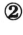

8～10 cm

1.5 cm

圖畫紙如圖切割，準備3條。

②

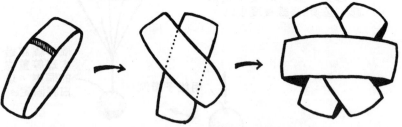

做成一個環，用白膠固定，其餘2條重疊於上。

218

③

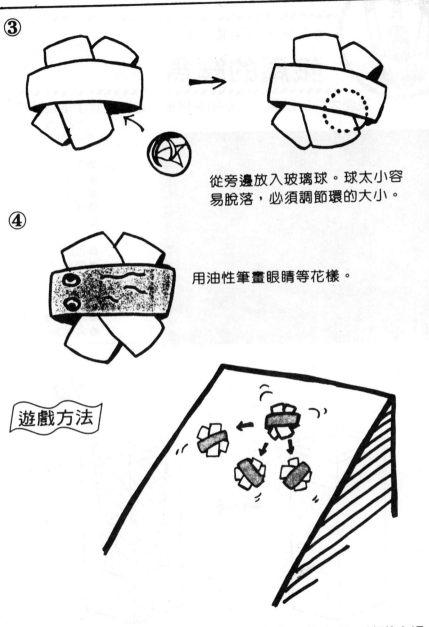

從旁邊放入玻璃球。球太小容
易脫落，必須調節環的大小。

④

用油性筆畫眼睛等花樣。

遊戲方法

做坡道滾滾看。轉的方向有3種，會往哪兒去呢？坡道太滑
會使它直接滑下，特別注意。

餓扁的鱷魚

張開大口的鱷魚，以泰山為目標。危險！泰山逃得掉嗎？

材料	●牛奶盒
	●牙膏盒
	●風箏線
	●厚紙
	●彩色金屬線
	（20號）
	●色紙
	●摺紙
道具	●剪刀
	●美工刀
	●錐子 ●白膠
	●尖嘴鉗

①

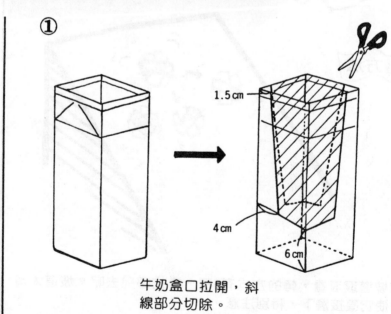

1.5 cm

4 cm

6 cm

牛奶盒口拉開，斜
線部分切除。

②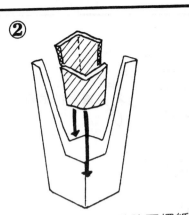

如圖在牛奶盒外貼瓦楞紙，
強化牛奶盒。

③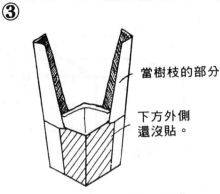

當樹枝的部分

下方外側
還沒貼。

當樹枝的部分，内側
與外側貼色紙。

④

2 cm

風箏線

用厚紙做泰山。手、腳的風箏
線，夾在對摺的厚紙（身體）
中間，用白膠固定。

摺痕

5 cm

腳

手

用厚紙做造型，
上面貼摺紙，綁
風箏線。

⑤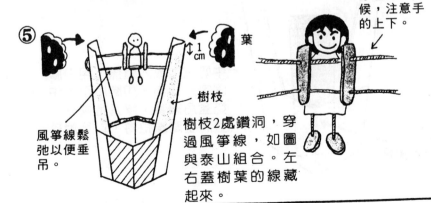

葉

1 cm

樹枝

穿過線的時
候，注意手
的上下。

風箏線鬆
弛以便垂
吊。

樹枝2處鑽洞，穿
過風箏線，如圖
與泰山組合。左
右蓋樹葉的線藏
起來。

⑥

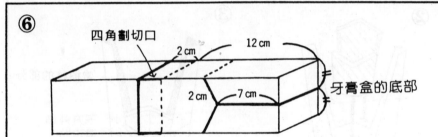

四角割切口
2 cm
12 cm
2 cm
7 cm
牙膏盒的底部

牙膏盒如上圖切割，做開口鱷魚。

⑦

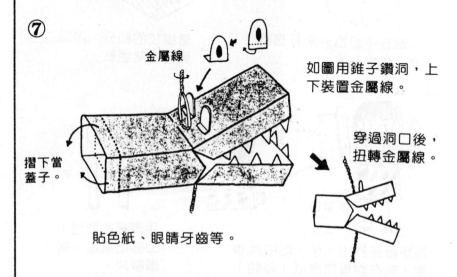

金屬線

如圖用錐子鑽洞，上
下裝置金屬線。

摺下當
蓋子。

穿過洞口後，
扭轉金屬線。

貼色紙、眼睛牙齒等。

⑧

金屬線

牛奶盒中放入鱷魚，用白膠
固定於底部。如圖所示，牛
奶盒角鑽洞，穿過金屬線，
並將金屬線扭轉，以免脫落
。

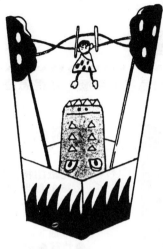

貼草覆蓋金屬線

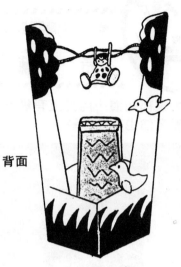

背面

也可加上鳥

遊戲方法

用手如圖壓牛
奶盒的角，線
就會彈起，使
泰山往上跳。

搗 糯 糬

大家都知道，月亮上有隻搗糯糬的兔子。那麼，牠是怎麼搗的呢？你也來做做看。

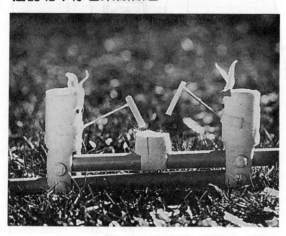

材料	●比紙巾捲筒略細的筒狀物（2個）
	●紙巾捲筒
	●竹籤（6枝）
	●竹筷●棉花
	●絨布
	●紙粘土●布
道具	●美工刀
	●剪刀　●錐子
	●白膠　●畫具

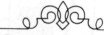

◆做兔子◆

① 切割紙巾捲筒

←12cm→←12cm→←4cm→

→做臼
→做兔子

各捲筒的一部分切除。

放入2支棒的長度。

棒寬

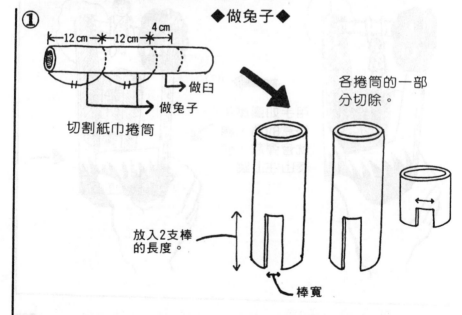

224

②

上面加蓋

以布及絨布捲捲筒，做兔子及臼。並用絨布做兔子的
耳朵、眼睛。

③

著色亦可

留可握的位置
當把手。

用錐子在棒上鑽2個洞。2支同位置。

④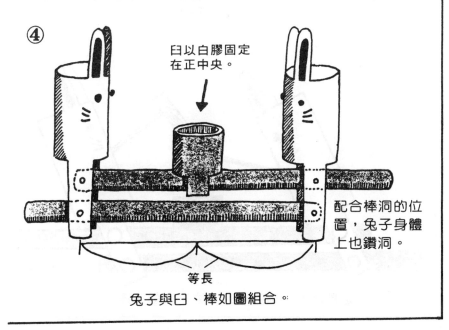

臼以白膠固定
在正中央。

配合棒洞的位
置，兔子身體
上也鑽洞。

等長

兔子與臼、棒如圖組合。

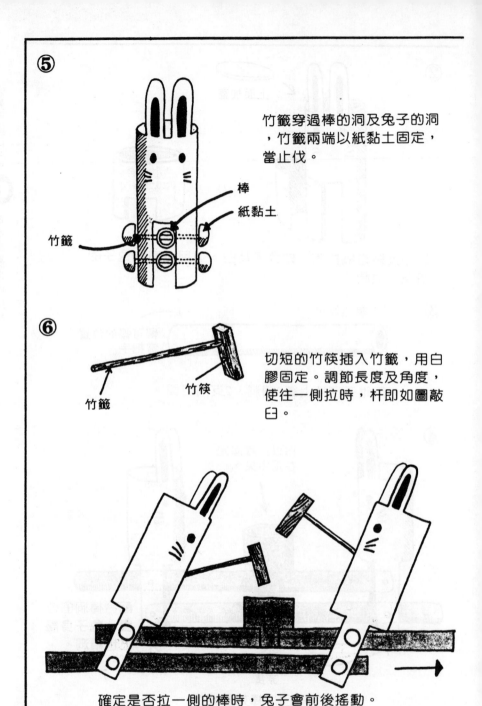

⑤

竹籤穿過棒的洞及兔子的洞，竹籤兩端以紙黏土固定，當止伐。

竹籤

棒

紙黏土

⑥

竹籤

竹筷

切短的竹筷插入竹籤，用白膠固定。調節長度及角度，使往一側拉時，杆即如圖敲臼。

確定是否拉一側的棒時，兔子會前後搖動。

⑦

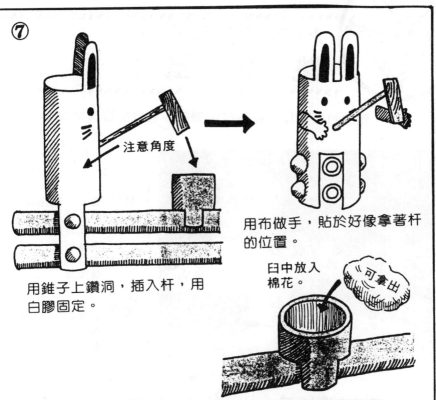

注意角度

用錐子上鑽洞，插入杆，用
白膠固定。

用布做手，貼於好像拿著杆
的位置。

臼中放入
棉花。

可拿出

試試左右移動棒。兔子開始輪流敲臼了喲！

◆反覆機關裝置玩具－5

跳　跳　鼠

藉由竹筷與橡皮筋做成的彈簧，老鼠的頭與尾會動。

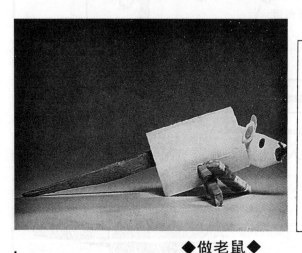

材料	●衛生紙捲筒 ●色紙或和紙 ●風箏線 ●橡皮筋（3條） ●竹筷 ●厚紙
道具	●剪刀 ●美工刀 ●白膠

◆做老鼠◆

① ←6cm→←5cm→

身體　　　　　頭

2cm

衛生紙捲筒捲上色紙，
乾燥後切成3部分。

② ←5cm→

2cm　　　　　摺下角黏貼

③

←1cm→

1cm

劃切口，夾住20cm左右的風箏
線，頭部後半以白膠黏貼。

④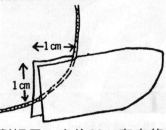

用厚紙做耳朵，頭部劃
切口插入。做成有眼、
耳、鬍鬚的老鼠。

228

⑤

細　尾巴　風箏線

尾巴部分對摺，尾部切細，
像條尾巴。與頭部同樣劃切
口，夾住風箏線黏好。

⑥

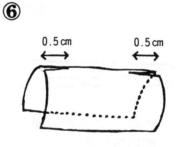

0.5cm　　0.5cm

身體的部分也是前後劃切口。

⑦

身體切口掛風箏線，吊住頭
及尾巴。露在上面的線，貼
在身體上。

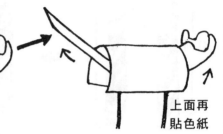

上面再
貼色紙

調節線的長度，使一拉線尾
巴和頭便往上抬。

⑧

⑨

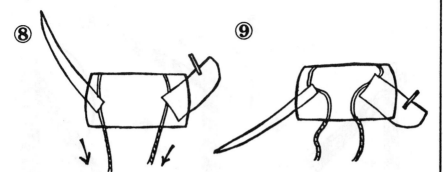

線一拉，頭和尾巴便往上。

一放鬆線，頭和尾巴就下垂。

229

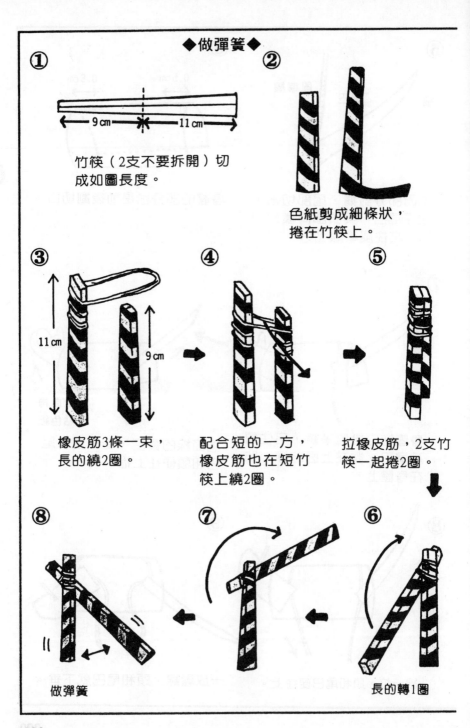

◆做彈簧◆

① 竹筷（2支不要拆開）切成如圖長度。

\leftarrow 9 cm \rightarrow \leftarrow 11 cm \rightarrow

② 色紙剪成細條狀，捲在竹筷上。

③ 橡皮筋3條一束，長的繞2圈。

11 cm 9 cm

④ 配合短的一方，橡皮筋也在短竹筷上繞2圈。

⑤ 拉橡皮筋，2支竹筷一起捲2圈。

⑥ 長的轉1圈

⑦

⑧ 做彈簧

◆線綁好◆

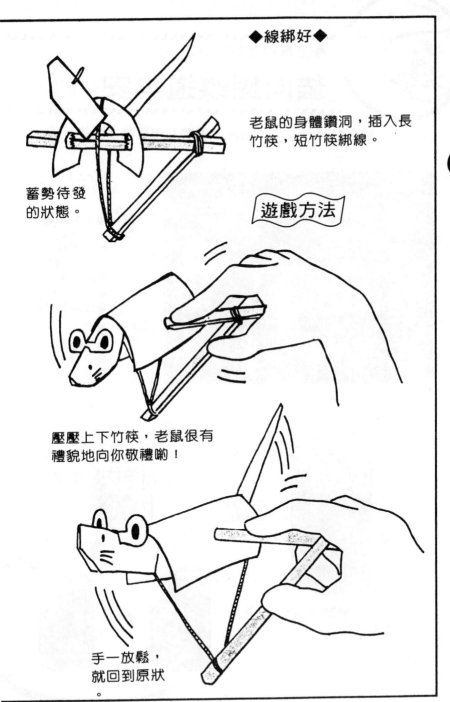

蓄勢待發
的狀態。

老鼠的身體鑽洞，插入長
竹筷，短竹筷綁線。

遊戲方法

壓壓上下竹筷，老鼠很有
禮貌地向你敬禮喲！

手一放鬆，
就回到原狀
。

231

貓向蝴蝶道早安

貓揮動單手，想捉蝴蝶，這是利用重物搖動的玩具。

材料	●衛生紙捲筒（2個） ●長春藤（或鐵絲） ●紙黏土 ●線　●色紙 ●包裝紙等等
道具	●剪刀 ●美工刀 ●白膠 ●簽字筆

◆做貓◆

① 7cm／4cm　貓的身體　手腳

衛生紙捲筒捲色紙，切成兩半。

② 7cm　7公分的圓筒做貓。

塗漿糊

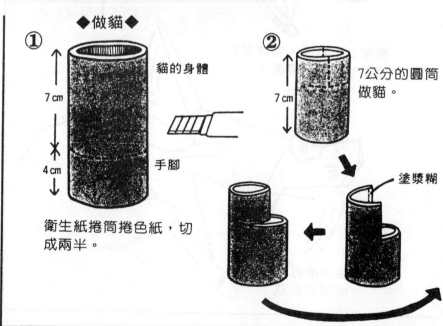

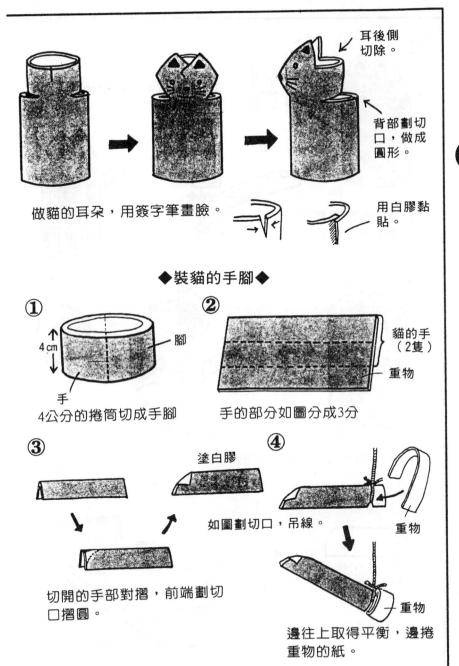

耳後側
切除。

背部劃切
口，做成
圓形。

做貓的耳朵，用簽字筆畫臉。

用白膠黏
貼。

◆裝貓的手腳◆

①

4 cm

腳

手

4公分的捲筒切成手腳

②

貓的手
（2隻）

重物

手的部分如圖分成3分

③

塗白膠

切開的手部對摺，前端劃切
口摺圓。

④

如圖劃切口，吊線。

重物

重物

邊往上取得平衡，邊捲
重物的紙。

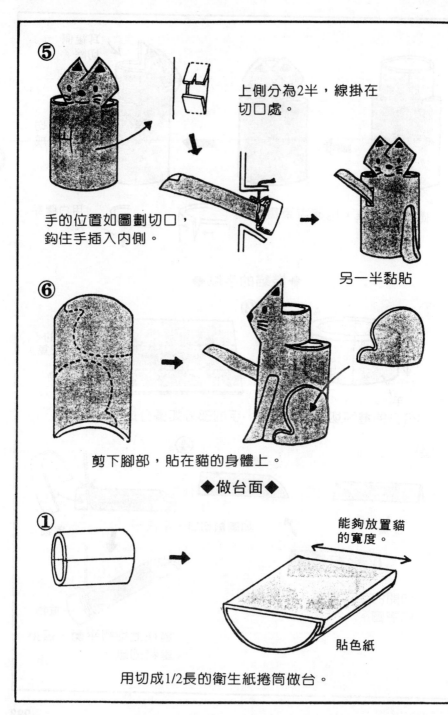

⑤

上側分為2半，線掛在
切口處。

手的位置如圖劃切口，
鉤住手插入內側。

另一半黏貼

⑥

剪下腳部，貼在貓的身體上。

◆做台面◆

①

能夠放置貓
的寬度。

貼色紙

用切成1/2長的衛生紙捲筒做台。

②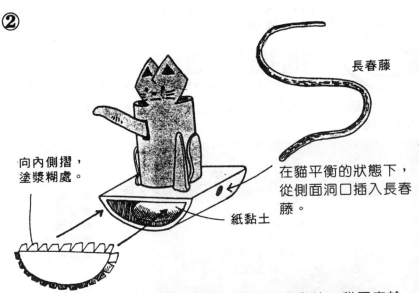

向內側摺，
塗漿糊處。

長春藤

在貓平衡的狀態下，
從側面洞口插入長春
藤。

紙黏土

用紙黏土做重物，放入台內，牢牢黏貼。貓固定於
台面上，在面向的右側鑽洞，插入長春藤（鐵絲）
，固定於內側。台面前後用色紙做蓋子蓋住。

③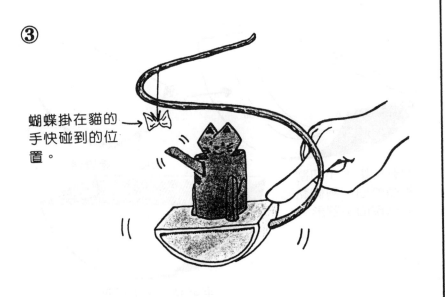

蝴蝶掛在貓的
手快碰到的位
置。

◆反覆機關裝置玩具－7

搖搖鞦韆

配合翹翹板的搖擺，鞦韆也搖動。兔子坐在鞦韆上，愉快地搖擺著。

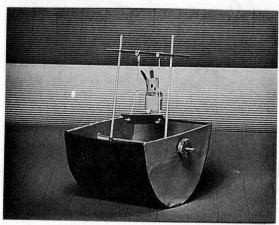

材料	●厚紙 ●色紙 ●竹籤 ●紙黏土 ●鐵絲
道具	●剪刀 ●美工刀 ●白膠 ●尖嘴鉗

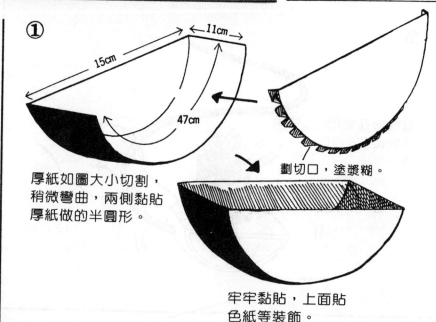

① 15cm ← 11cm →

47cm

厚紙如圖大小切割，
稍微彎曲，兩側黏貼
厚紙做的半圓形。

劃切口，塗漿糊。

牢牢黏貼，上面貼
色紙等裝飾。

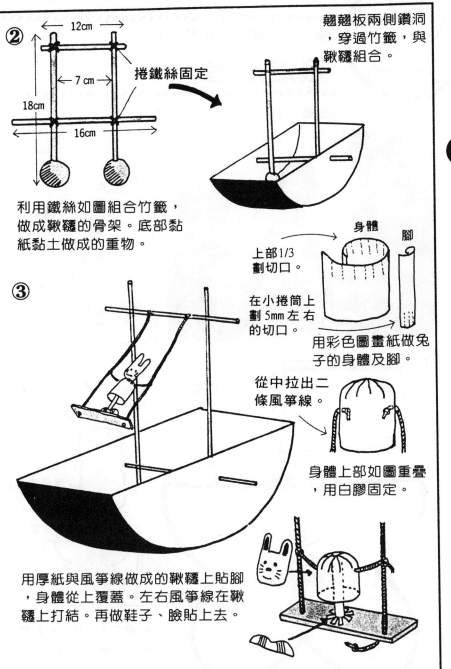

② ← 12cm →

捲鐵絲固定

← 7 cm →

18cm

← 16cm →

利用鐵絲如圖組合竹籤，
做成鞦韆的骨架。底部黏
紙黏土做成的重物。

翹翹板兩側鑽洞
，穿過竹籤，與
鞦韆組合。

身體　　腳

上部1/3
劃切口。

在小捲筒上
劃 5mm 左 右
的切口。

用彩色圖畫紙做兔
子的身體及腳。

③

從中拉出二
條風箏線。

身體上部如圖重疊
，用白膠固定。

用厚紙與風箏線做成的鞦韆上貼腳
，身體從上覆蓋。左右風箏線在鞦
韆上打結。再做鞋子、臉貼上去。

237

滾滾忍者

從坂道上滾下來的方式真奇妙。

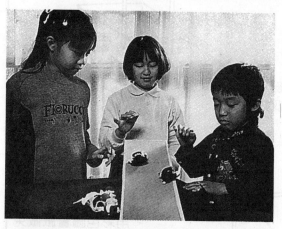

材料	●厚紙 ●布（黑） ●摺紙（膚色） ●絨布 　（膚色以外） ●直徑15mm 　的鋼球
道具	●剪刀 ●白膠

① 7cm

3.5cm

用如圖大小的厚紙做圓筒，鋼球放入其中搖動。

膚色摺紙貼在圓筒上。

② 切口　　　做環

衣服
〈實物大型紙〉

切口　　　環

參考左側型紙，用黑布如上圖做衣服。

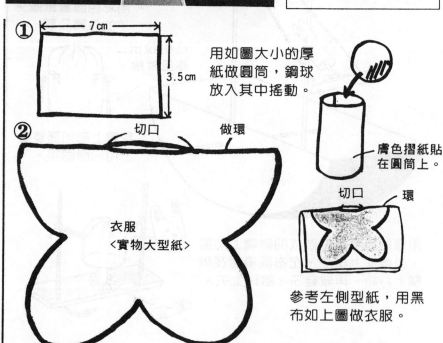

238

◆做蒙面◆

③

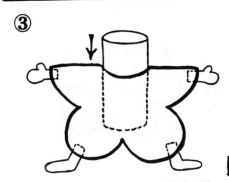

將①的圓筒插入衣服的切口
中。用絨布做手腳，插入布
中間，2片布用白膠黏好。

④

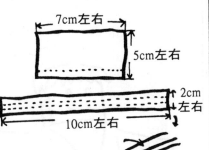

黑布剪成上圖大小，在
虛線處摺。

⑤

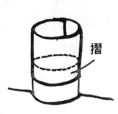

布（7×5cm）捲在頭（圓
筒）上，用白膠固定。

⑥

摺環的部分，摺成3摺的布
（10×2cm）在後側打結。

⑦

也用絨布做飛鏢、草鞋及刀子。

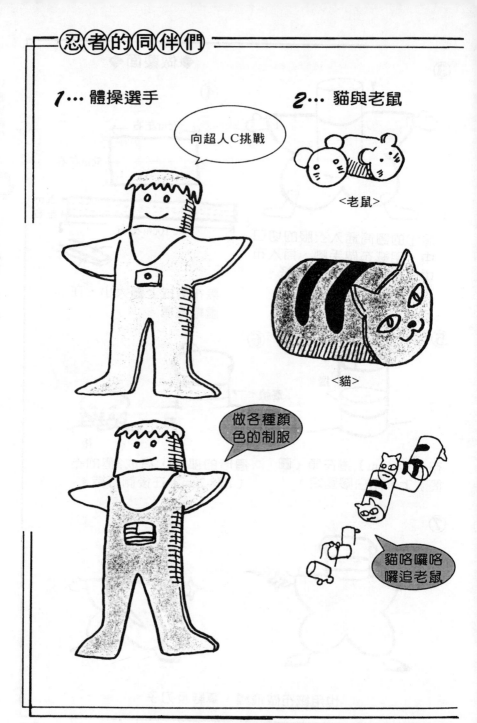

◆做咯囉咯囉滑下來的台◆

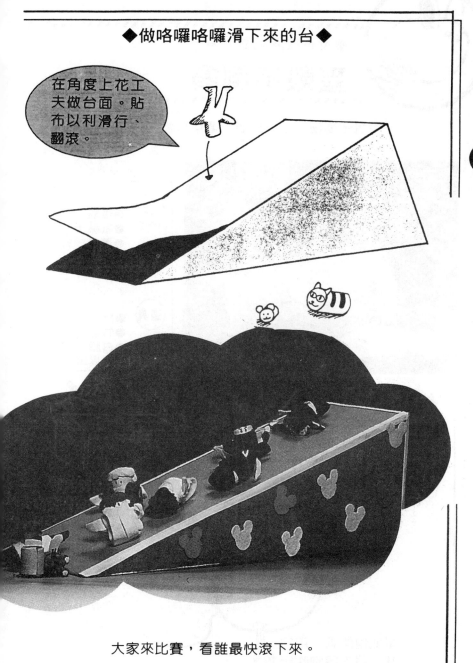

在角度上花工夫做台面。貼布以利滑行、翻滾。

大家來比賽，看誰最快滾下來。

蛋殼不倒翁

用蛋做動物，除了玩耍，還可以當室內擺設呢！

材料	●蛋殼
	●紙黏土
	●薄紙
	●絨布
	●棉花等

道具	●針
	●竹籤
	●白膠
	●奇異筆

①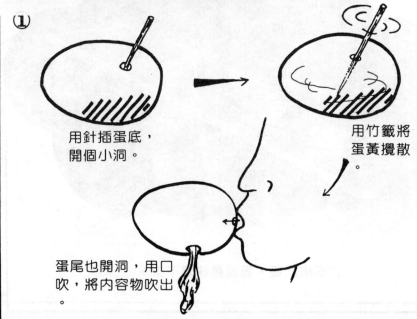

用針插蛋底，
開個小洞。

用竹籤將
蛋黃攪散
。

蛋尾也開洞，用口
吹，將內容物吹出
。

242

②

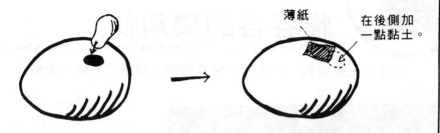

薄紙

在後側加
一點黏土。

從蛋殼洞壓入一些黏土（重物），用白膠貼在內側。
薄紙切小做蓋子。

③

用棉花或絨布裝飾。也可用筆畫臉。

多做一些同伴。

慢吞吞的獨角仙

拉角仙上的蝗蟲，它就開始像真的獨角仙一樣，慢吞吞地移動。

材料	●冰淇淋等杯子
	●竹筷
	●風箏線
	●夾子
	●橡皮筋
	●包裝紙 ●厚紙
	●色紙 ●廣告紙
道具	●錐子
	●白膠
	●漿糊 ●剪刀
	●透明膠帶

◆做獨角仙的身體◆

① ②

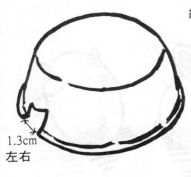

紙揉圓做眼睛

1.3cm
左右

杯子一部分切除

杯子上貼色紙等裝
飾，並附上眼睛。

244

◆做大小觸角◆

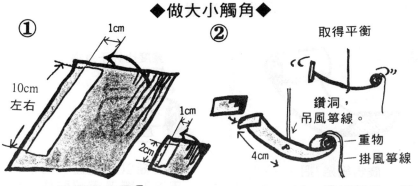

① 1cm

10cm
左右

1cm

2cm

厚紙如圖切割，用色
紙等包裹。

② 取得平衡

鑽洞，
吊風箏線。

重物

掛風箏線

4cm

長紙前端摺一點，掛短觸角。另
一張紙的前端塗漿糊捲起，做成
重物。吊在風箏線上時，調節重
物，直到左右平衡為止。

③ 1cm

3cm

如圖切割的厚紙用色紙包
裹，做小觸角。

④

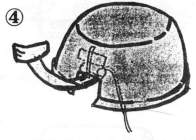

風箏線放在身體內側，於
觸角能搖動的位置。

⑤

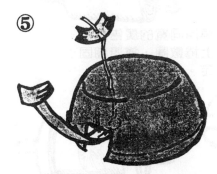

身體前方鑽洞，穿過掛著重
物的風箏線。風箏線頭穿過
小觸角（中心鑽洞）。

塗漿糊

小觸角

在大觸角輕輕頂住的地
方將風箏線打結，夾住
對摺的小觸角。

◆機關裝置◆

① 廣告紙捲3摺

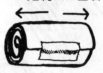

寬度比杯子直徑
短約2cm左右。

塗漿糊以免鬆掉,再
用透明膠帶牢牢貼住
。

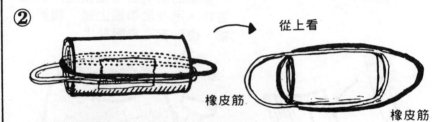

② 橡皮筋

從上看

橡皮筋

2條橡皮筋如圖組合,兩側貼透明膠帶。

③

再用同寬的廣告紙從
上捲數圈,塗漿糊固
定。

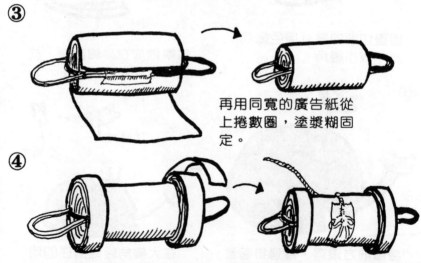

④

剪成細條狀的廣告紙捲在兩側
,呈線捲狀。

風箏線捲在中央,打結後用膠
帶固定。

◆機關裝置與身體組合◆

①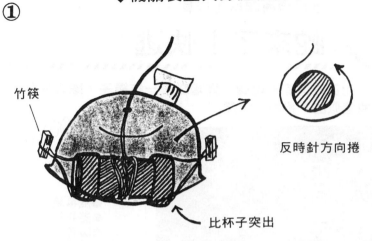

竹筷

反時針方向捲

比杯子突出

在線捲上捲風箏線，伸入杯子內。杯子底部中央與兩
端用錐子鑽洞，如圖拉出橡皮筋及風箏線。橡皮筋套
住切短的竹筷，當止伐。

② 色紙揉圓當把手，繫住
風箏線一端。做成蝗蟲
形狀也很有趣。

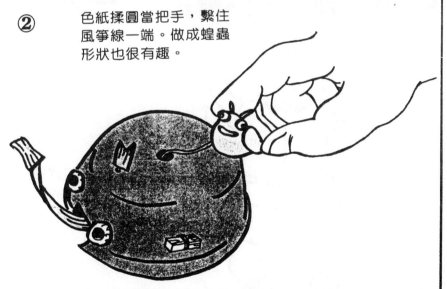

只要一拉蝗蟲，獨角仙就開始慢吞吞地動了起來。

247

蛇來了！快逃

一條大蛇正在追探險隊員！真糟糕！一拉繩子，隊員的鞋子好像要掉落似的，拚命往上爬。

材料	●厚紙 ●色紙 ●風箏線 ●塑膠管 ●吸管 ●細線 ●鈕扣（2粒）
道具	●簽字筆 ●畫具 ●透明膠帶

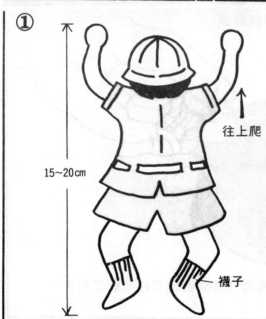

① 15～20cm

往上爬

襪子

在厚紙上畫被蛇追趕的人背影。用簽字筆著色後剪下。

②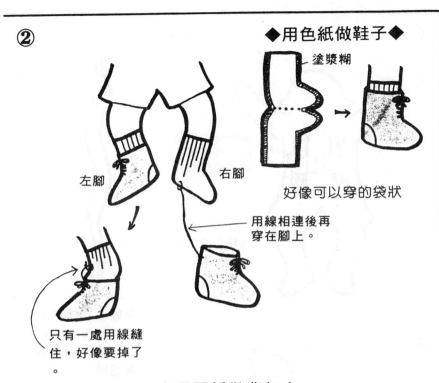

◆用色紙做鞋子◆

塗漿糊

好像可以穿的袋狀

用線相連後再
穿在腳上。

左腳　　　右腳

只有一處用線縫
住，好像要掉了
。

③ ◆用厚紙做背包◆

摺蓋子

互貼

插入止伐中

著色、畫圖案　背包後側做肩帶，
　　　　　　　一方如圖所示，好
　　　　　　　像要脫落的樣子。

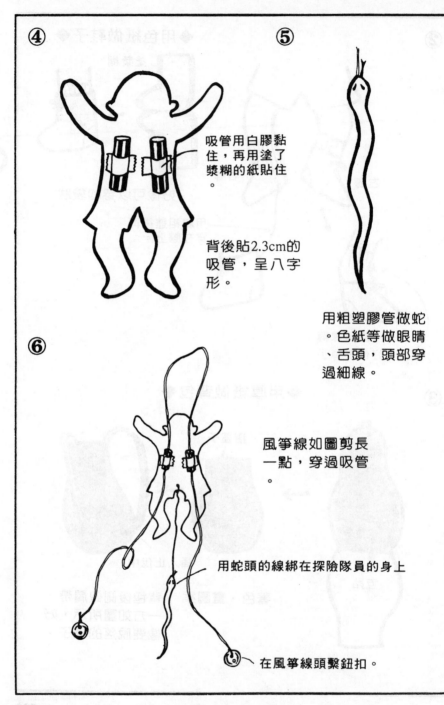

④

吸管用白膠黏住，再用塗了漿糊的紙貼住。

背後貼2.3cm的吸管，呈八字形。

⑤

用粗塑膠管做蛇。色紙等做眼睛、舌頭，頭部穿過細線。

⑥

風箏線如圖剪長一點，穿過吸管。

用蛇頭的線綁在探險隊員的身上

在風箏線頭繫鈕扣。

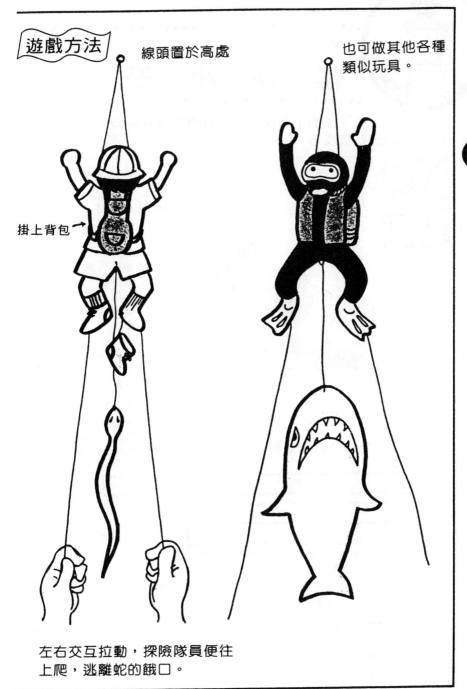

遊戲方法

線頭置於高處

也可做其他各種
類似玩具。

← 掛上背包

左右交互拉動，探險隊員便往
上爬，逃離蛇的餓口。

雜 技 小 丑

一拉線，椅子上的小丑便倒立。改變機關裝置的組合，小
丑會為你展現各種技巧。

材料	●角材（7mm四方）
	●木板（當台面）
	●竹籤
	●釘子
	●軟片盒
	●厚紙
	●風箏線
	●迴紋針或鈕扣等
	●布
	●棉花
	●毛線、絨布、 　珠子、蕾絲等
	●鉤釘

道具	●白膠	●鋸子
	●剪刀	●錐子
	●針	●鐵槌

◆做椅子◆

①

7mm四方角材如圖切割

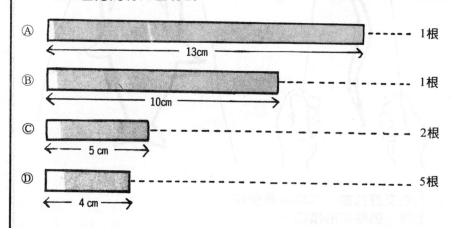

Ⓐ ┄┄┄┄ 1根
←――――― 13cm ―――――→

Ⓑ ┄┄┄┄┄┄ 1根
←―――― 10cm ――――→

Ⓒ ┄┄┄┄┄┄┄ 2根
←― 5 cm ―→

Ⓓ ┄┄┄┄┄┄┄ 5根
←― 4 cm ―→

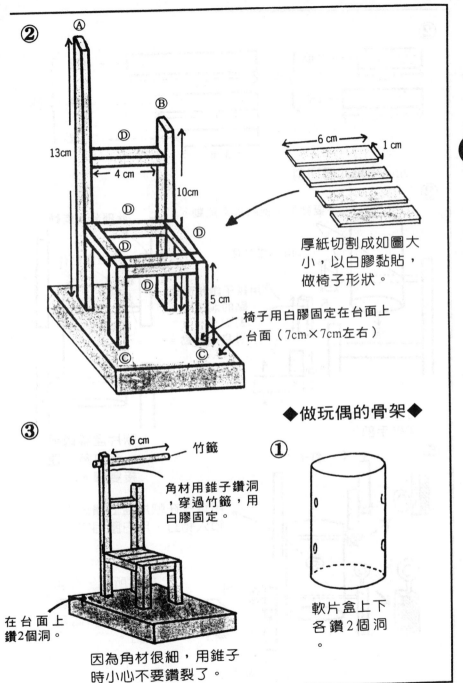

② Ⓐ

13cm

Ⓑ

Ⓓ

4 cm

10cm

Ⓓ

Ⓓ

Ⓓ

Ⓓ

Ⓓ

5 cm

Ⓒ Ⓒ

6 cm

1 cm

厚紙切割成如圖大
小，以白膠黏貼，
做椅子形狀。

椅子用白膠固定在台面上
台面（7cm×7cm左右）

◆做玩偶的骨架◆

③

6 cm

竹籤

角材用錐子鑽洞
，穿過竹籤，用
白膠固定。

在台面上
鑽2個洞。

因為角材很細，用錐子
時小心不要鑽裂了。

①

軟片盒上下
各鑽2個洞
。

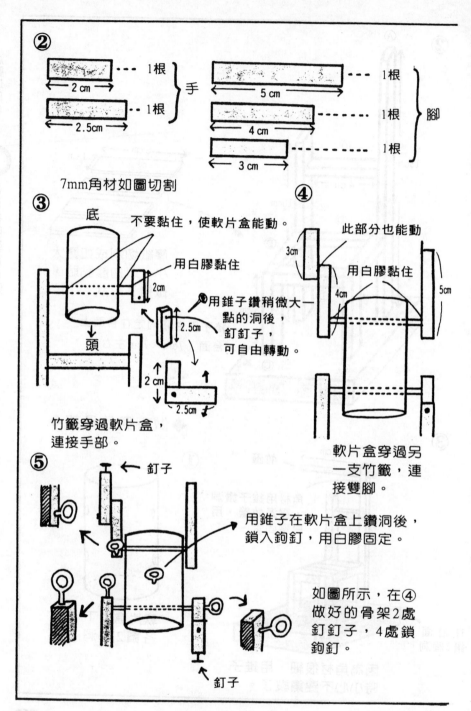

② ·····1根 ⎫
2 cm ⎬ 手
·····1根 ⎭
2.5cm

·····1根 ⎫
5 cm ⎪
·······1根 ⎬ 腳
4 cm ⎪
·····1根 ⎭
3 cm

7mm角材如圖切割

③
底
不要黏住，使軟片盒能動。
用白膠黏住
2cm
用錐子鑽稍微大一
點的洞後，
釘釘子，
可自由轉動。
2.5cm
頭
2 cm
2.5cm

竹籤穿過軟片盒，
連接手部。

④
此部分也能動
3cm
用白膠黏住
4cm
5cm

軟片盒穿過另
一支竹籤，連
接雙腳。

⑤
← 釘子

用錐子在軟片盒上鑽洞後，
鎖入鉤釘，用白膠固定。

如圖所示，在④
做好的骨架2處
釘釘子，4處鎖
鉤釘。

↑ 釘子

⑥

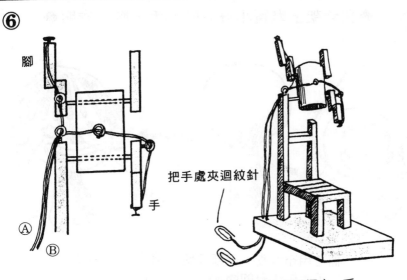

腳

把手處夾迴紋針

手

Ⓐ

Ⓑ

2條風箏線（Ⓐ及Ⓑ）如圖穿過鉤釘（玩偶）。手、
腳部分釘釘子處，綁風箏線。

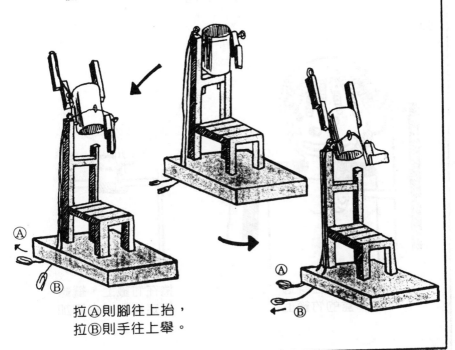

Ⓐ

Ⓑ

Ⓐ

Ⓑ

拉Ⓐ則腳往上抬，
拉Ⓑ則手往上舉。

255

① ◆在骨架上裝置小丑的頭、手、腳、衣服◆

棉花用布包裹，口部縮緊，用毛線、絨布、珠子等做小丑的臉。

②

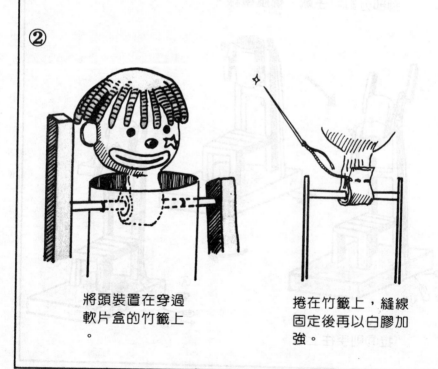

將頭裝置在穿過軟片盒的竹籤上。

捲在竹籤上，縫線固定後再以白膠加強。

③

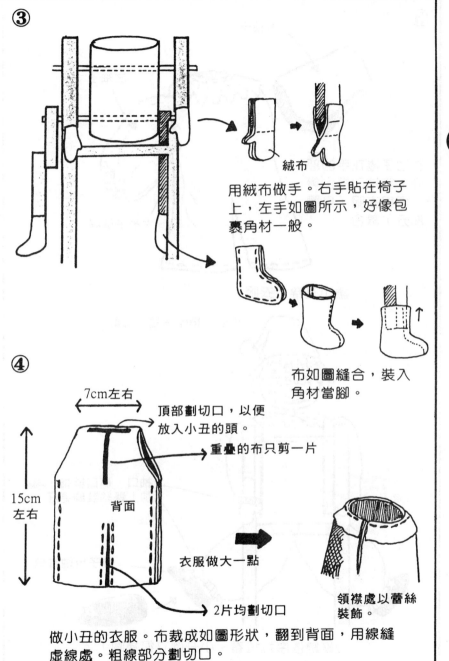

絨布

用絨布做手。右手貼在椅子
上，左手如圖所示，好像包
裹角材一般。

布如圖縫合，裝入
角材當腳。

④

7cm左右

頂部劃切口，以便
放入小丑的頭。

重疊的布只剪一片

15cm
左右

背面

衣服做大一點

2片均劃切口

領襟處以蕾絲
裝飾。

做小丑的衣服。布裁成如圖形狀，翻到背面，用線縫
虛線處。粗線部分劃切口。

⑤

右袖子

左袖子

右袖子捲在手的部
分，等袖口縫合後
，再與衣服（身體
部分）縫合。

左袖子縫好

讓小丑穿上衣服

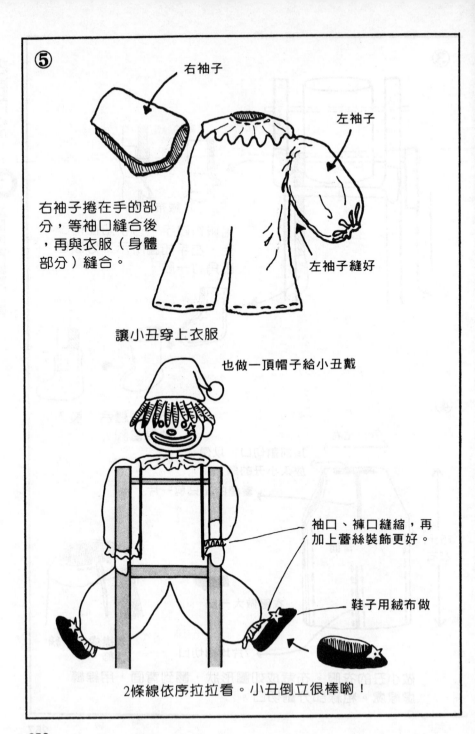

也做一頂帽子給小丑戴

袖口、褲口縫縮，再
加上蕾絲裝飾更好。

鞋子用絨布做

2條線依序拉拉看。小丑倒立很棒喲！

變身機關裝置玩具

一會兒生氣一會兒笑

光是拉、推木棒，臉孔就可一會兒生氣、一會兒笑。

材料	●牛奶盒（500ml） ●竹筷 ●橡皮筋 ●線 ●氣球 ●厚紙 ●色紙 ●塑膠繩
道具	●剪刀 ●美工刀 ●白膠 ●油性筆 ●釘書機

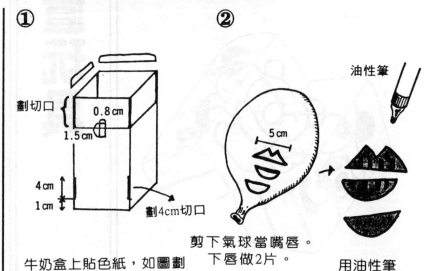

① 割切口　0.8cm　1.5cm　4cm　1cm　劃4cm切口

牛奶盒上貼色紙，如圖劃切口，一部分切除。

② 5cm　油性筆

剪下氣球當嘴唇。下唇做2片。

用油性筆如圖描唇線。

260

③

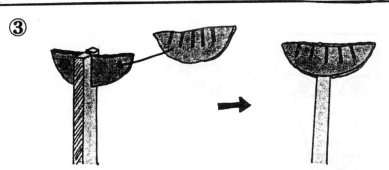

竹筷上端劃切口，夾入1片下唇，另一片下唇從竹
筷上重疊，以白膠固定。

④

橡皮筋

線穿過橡皮筋，打幾個
結。用厚紙做眉毛及眼
珠，外側鑽洞、掛線。

線30cm左右

⑤

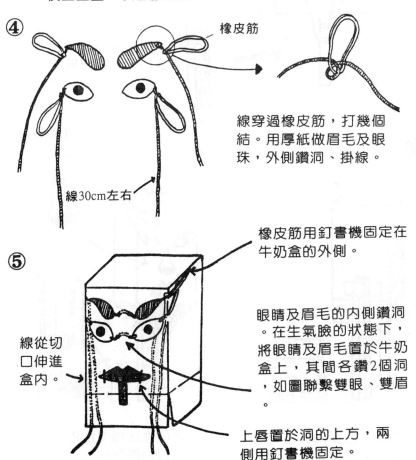

橡皮筋用釘書機固定在
牛奶盒的外側。

線從切
口伸進
盒內。

眼睛及眉毛的內側鑽洞
。在生氣臉的狀態下，
將眼睛及眉毛置於牛奶
盒上，其間各鑽2個洞
，如圖聯繫雙眼、雙眉
。

上唇置於洞的上方，兩
側用釘書機固定。

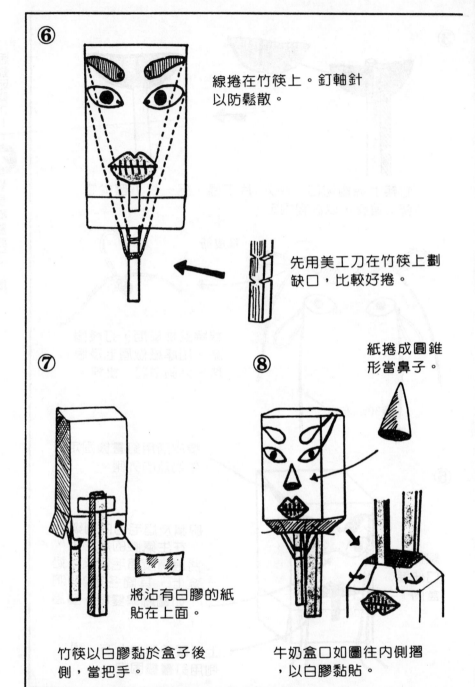

⑥ 線捲在竹筷上。釘軸針
以防鬆散。

先用美工刀在竹筷上劃
缺口,比較好捲。

⑦ 將沾有白膠的紙
貼在上面。

竹筷以白膠黏於盒子後
側,當把手。

⑧ 紙捲成圓錐
形當鼻子。

牛奶盒口如圖往內側摺
,以白膠黏貼。

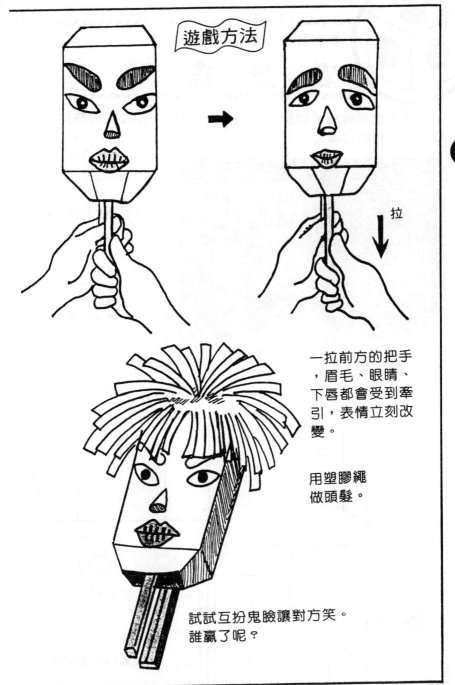

遊戲方法

拉

一拉前方的把手
，眉毛、眼睛、
下唇都會受到牽
引，表情立刻改
變。

用塑膠繩
做頭髮。

試試互扮鬼臉讓對方笑。
誰贏了呢？

變 身 盒

這是盒形做成的謎題。雖然只有6個面,但怎麼這麼難猜呢?能順利組合嗎?

材料	●牛奶盒
道具	●美工刀 ●剪刀 ●白膠 ●油性筆

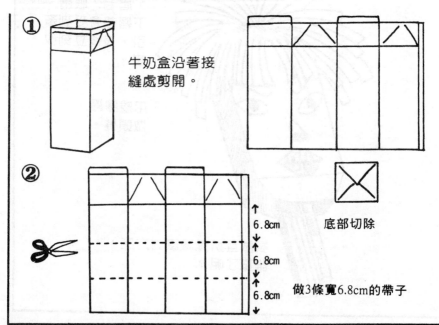

① 牛奶盒沿著接縫處剪開。

②

↑↓ 6.8cm
↑↓ 6.8cm
↑↓ 6.8cm

底部切除

做3條寬6.8cm的帶子

264

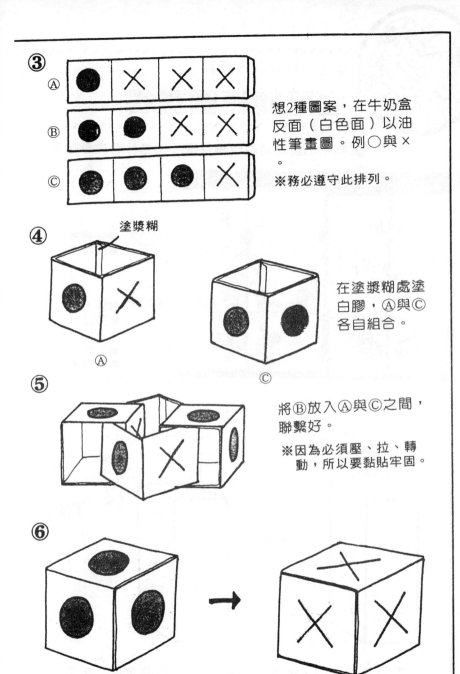

③

Ⓐ ● ✕ ✕ ✕

Ⓑ ● ● ✕ ✕

Ⓒ ● ● ● ✕

想2種圖案，在牛奶盒反面（白色面）以油性筆畫圖。例○與✕。

※務必遵守此排列。

④

塗漿糊

在塗漿糊處塗白膠，Ⓐ與Ⓒ各自組合。

Ⓐ

Ⓒ

⑤

將Ⓑ放入Ⓐ與Ⓒ之間，聯繫好。

※因為必須壓、拉、轉動，所以要黏貼牢固。

⑥

能夠從全部是○組合成全部是✕嗎？

立體轉轉圖畫書

試試牛奶盒旋轉做成圖畫書。這是什麼故事呢？

材料	●牛奶盒（2個） ●道林紙
道具	●剪刀 ●美工刀 ●白膠 ●漿糊 ●簽字筆

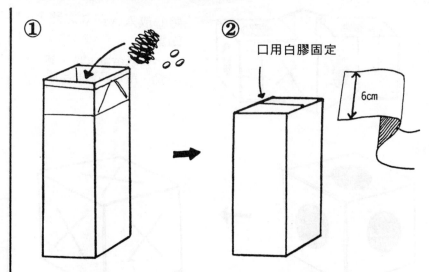

① 拉開牛奶盒口，放入大豆或松果。

② 口用白膠固定

6cm

劃切口，做2個盒形。剪道林紙，做寬6cm、長110cm的帶子3條。

③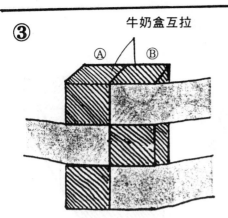
牛奶盒互拉

Ⓐ Ⓑ

道林紙如圖放置，貼在
牛奶盒上。紙與紙間隔
5mm。

④
牛奶盒的角當紙帶的摺
痕處，Ⓐ盒順時針方向
捲，Ⓑ盒往逆時針方向
捲。

尾端留3cm左右

Ⓐ

Ⓑ

⑤
Ⓐ
Ⓑ

捲好之後，2個牛奶盒如
圖連接，只有1面回到反
方向。

⑥
塗漿糊
Ⓐ Ⓑ

塗漿糊後，Ⓐ盒的紙往Ⓑ
貼，Ⓑ盒的紙往Ⓐ貼。

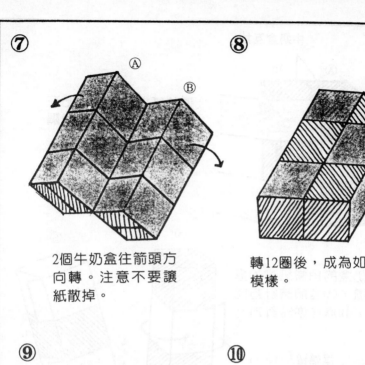

⑦ 2個牛奶盒往箭頭方向轉。注意不要讓紙散掉。

⑧ 轉12圈後，成為如圖模樣。

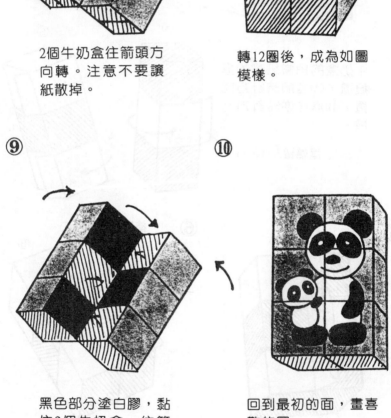

⑨ 黑色部分塗白膠，黏住2個牛奶盒，往箭頭方向轉。

⑩ 回到最初的面，畫喜歡的圖。

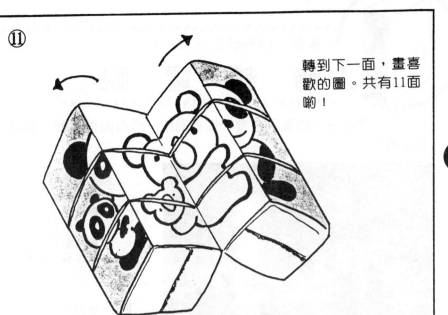

⑪

轉到下一面，畫喜
歡的圖。共有11面
喲！

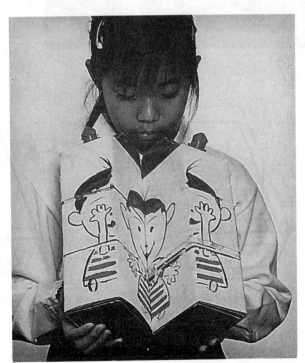

用布做帶子，或邊
轉邊說故事，也很
有趣。

轉　轉　電　視

用火柴盒做成的電視，會一個畫面接一個畫面地轉動，變化萬千喲！

材料	●火柴盒 　（底部深者） ●火柴棒 ●厚紙或木板 ●色紙
道具	●剪刀 ●美工刀 ●錐子 ●白膠

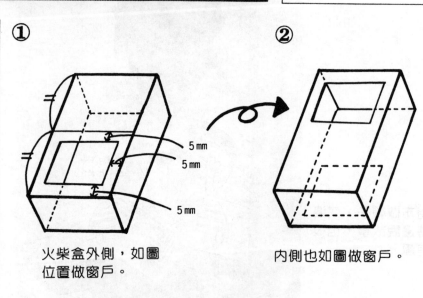

① 火柴盒外側，如圖位置做窗戶。

5 mm
5 mm
5 mm

② 內側也如圖做窗戶。

③

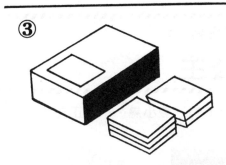

做5片 3cm × 2.5cm大的厚紙
（或木板）。1片厚度約比
火柴盒深度的1/3還薄。

④

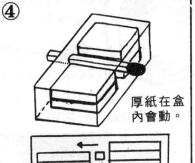

厚紙在盒
內會動。

火柴盒內盒如圖放入5
片厚紙，與開窗的外
盒吻合，兩側面的中
心鑽洞，插入火柴棒。

⑤

轉動火柴盒，紙會陸續落
下，邊轉邊從窗口在厚紙
上畫圖。能畫10個圖案。

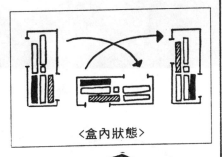

＜盒內狀態＞

遊戲方法

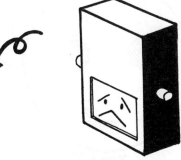

將盒子翻面，畫
面就會改變。

嚇一跳公主

一拉把手，真不可思議，皇冠下有一隻小鳥……。正在休息的公主也嚇了一大跳。

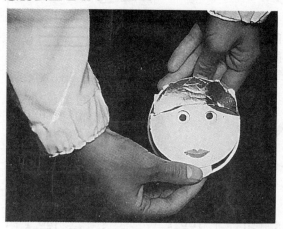

材料	●紙杯
	●厚紙
	●色紙
	●圖畫紙
	●薄紙
	（摺紙的厚度亦可）
道具	●剪刀
	●白膠
	●漿糊
	●油性筆

◆做公主的臉◆

①

②

頭部劃2cm切口。

←2cm→

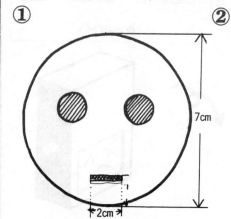

7cm

←2cm→

用厚紙做直徑約7cm的圓形，開眼、嘴的洞口。

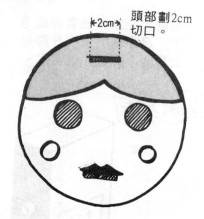

用色紙做頭髮、臉頰、上唇，貼在臉上。此時嘴巴的洞不要合起來（用油性筆畫也可以）。

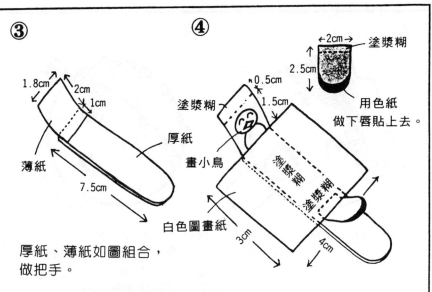

③ 厚紙、薄紙如圖組合，做把手。

※正確尺寸依眼、口的大小，以及張開時的位置，多少有些差異，自行調節。

④ 用圖畫紙做下唇。白色圖畫紙剪成如圖大小（畫眼球的部分），與下唇如圖貼在把手上。

用色紙做下唇貼上去。

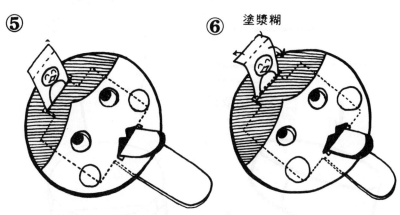

⑤ 小鳥從頭部切口拉出，下唇從口部切口拉出。在這種一拉把手就看見小鳥、嚇一跳的狀態下畫眼珠。

⑥ 畫小鳥的薄紙往前倒下，摺摺痕（塗漿糊的部分反方向摺）。

⑦

用金色紙做皇冠，貼在隱藏小鳥紙的塗漿糊處。

⑧

推把手，使上下唇閉合。小鳥隱藏的薄紙，從頭的切口縮進內側。在此狀態下，將眼珠畫在中央。

周圍劃切口，做塗漿糊部分。

◆做台面◆

⑨

塗漿糊

2.5cm

24 cm

厚紙切成如圖大小。

做成直徑6.5cm左右的環。

薄紙如圖切割，從上面覆蓋，塗漿糊貼好。

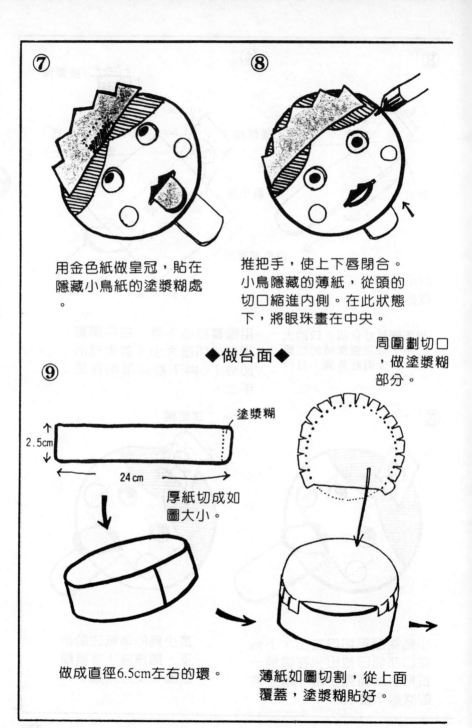

⑩

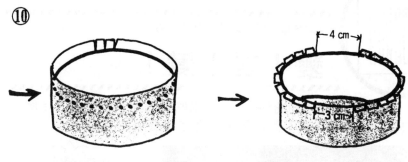

周圍貼摺紙，上部分畫
切口，做塗漿糊處。

塗漿糊部分往外摺，如
圖切除一部分。

⑪

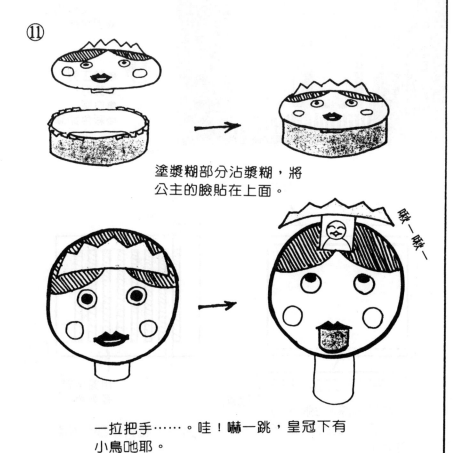

塗漿糊部分沾漿糊，將
公主的臉貼在上面。

一拉把手……。哇！嚇一跳，皇冠下有
小鳥吪耶。

變！變！變！

當圖畫左右移動的時候，一瞬間就變成另一個圖案了。應該只有一張畫啊！真不可思議，到底是怎麼組合的呢？

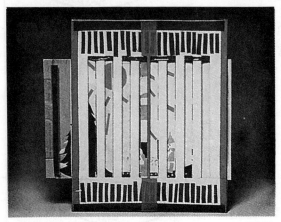

材料
●厚紙
　（工作用紙）
●圖畫紙

道具
●美工刀
●剪刀
●白膠
●彩色鉛筆

① 厚紙

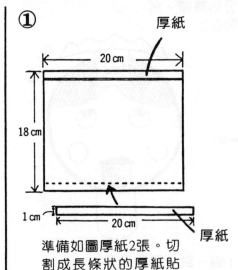

20 cm

18 cm

1 cm

20 cm

厚紙

準備如圖厚紙2張。切割成長條狀的厚紙貼在上下。

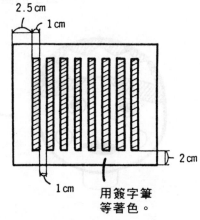

2.5 cm

1 cm

1 cm

2 cm

用簽字筆等著色。

另一張將斜線部分切除。

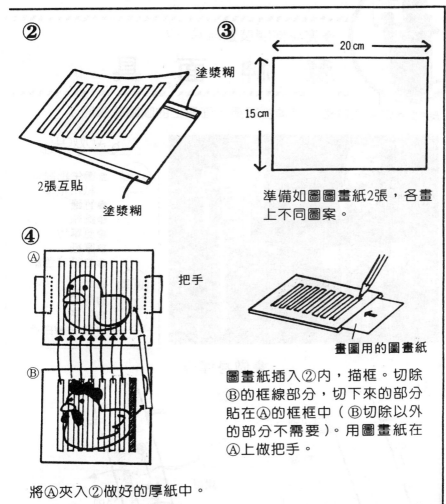

② 塗漿糊

2張互貼

塗漿糊

③

20 cm

15 cm

準備如圖圖畫紙2張，各畫上不同圖案。

畫圖用的圖畫紙

圖畫紙插入②內，描框。切除Ⓑ的框線部分，切下來的部分貼在Ⓐ的框框中（Ⓑ切除以外的部分不需要）。用圖畫紙在Ⓐ上做把手。

④

Ⓐ 把手

Ⓑ

將Ⓐ夾入②做好的厚紙中。

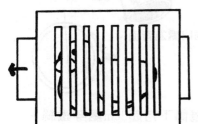

拿住把手，左右移動看看。

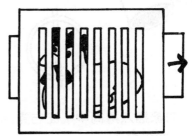

突然間，畫面就變了！

魔　神　面　具

魔術師が 當魔術師戴上魔神的面具，面具上的眼睛就張開了。

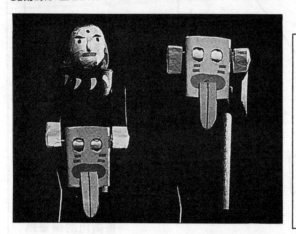

材料	●衛生紙筒或 　紙巾捲筒 ●竹籤 ●鐵絲 ●風箏線 ●厚紙 ●白紙或色紙
道具	●美工刀 ●剪刀 ●鉗子 ●錐子　●白膠

◆做身體◆

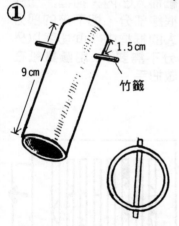

① 9cm　1.5cm　竹籤

竹籤插入捲筒中，左右露出
1cm左右。

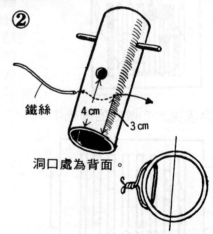

② 鐵絲　4cm　3cm

洞口處為背面。

捲筒下方起3cm處穿鐵絲。
穿過的鐵絲，從上面看即如
圖扭轉在外側。在下方起
4cm處鑽洞。

③

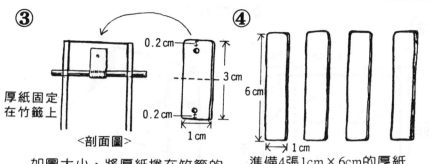

<剖面圖>

厚紙固定
在竹籤上

0.2 cm

3 cm

0.2 cm

1 cm

如圖大小，將厚紙捲在竹籤的
中心。厚紙上先鑽洞。

④

6 cm

1 cm

準備4張1cm×6cm的厚紙

⑤

注意紙向

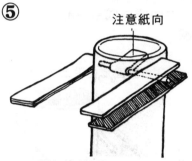

所切割的厚紙，像夾住
竹籤一樣，用白膠貼合。
此時得注意身體中紙的方
向。

⑥

25 cm

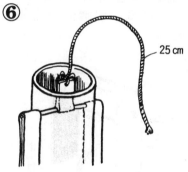

25cm的風箏線，綁在身體
中的厚紙上。

⑦

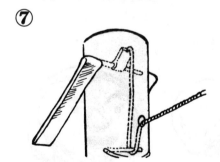

風箏線捆在內側的鐵絲上
，從後側洞口拉出。

⑧

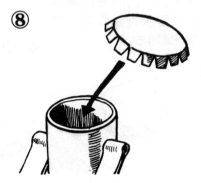

圓筒上部貼紙蓋

◆做面具◆

①

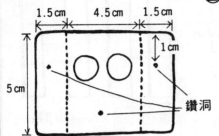

1.5cm　4.5cm　1.5cm

5cm

1cm

鑽洞

厚紙切割成如圖大小，兩側內摺。如圖所示，用錐子在三處鑽洞，眼睛位置也開2個洞。

②

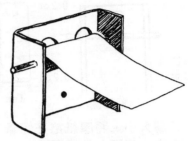

6cm左右的竹籤穿過兩側洞口，用白紙做約4cm的帶子，在中間捲成直徑約1cm的圓。

③

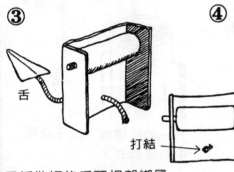

舌

打結

用紙做好的舌頭根部綁風箏線，穿過洞口固定（舌頭會搖動）。

④ 紙沾白膠固定在手上。

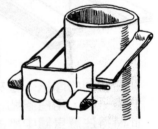

身體上裝面具

◆做臉◆

①

報紙揉圓，用和紙包裹，做頭。

在和紙上貼髮、眼、鼻。

②

③

頭用白膠固定在身體上。

遊戲方法

一拉繩子，面具就戴到頭
上，以及取下的狀態下畫
眼睛。

只要魔術師一戴上面具，眼睛就張開
，真是令人感到不可思議的假面具。

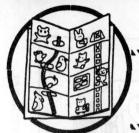

變變，圖畫變了！

一瞬間，圖畫就變了，這種奇妙的卡片，當禮物送給朋友也很好。

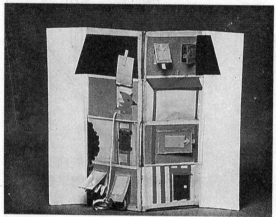

材料 ●圖畫紙

道具
●剪刀
●美工刀
●彩色鉛筆或
　畫具簽字筆等

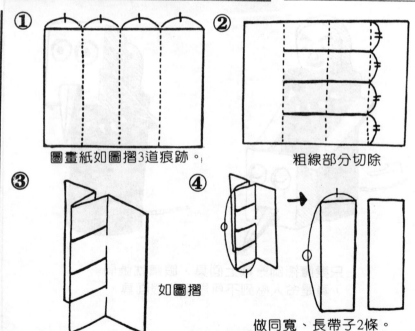

① 圖畫紙如圖摺3道痕跡。

② 粗線部分切除

③ 如圖摺

④ 做同寬、長帶子2條。

282

⑤ ⑥

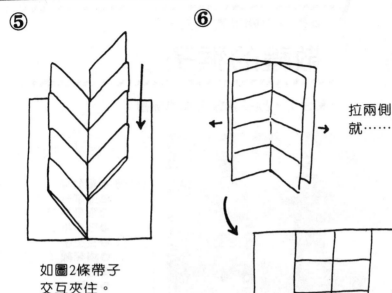

拉兩側
就……

如圖2條帶子
交互夾住。

叭－地變成反面。

◆畫圖◆

畫在摺紙上再剪貼亦可。

動物們的家！

敬禮的猴子

一壓台下，猴子就會乖乖地敬禮。

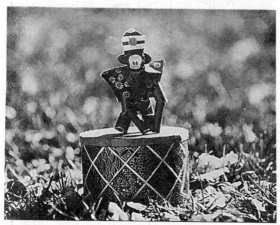

材料	●細竹筒
	●風箏線
	●膠帶捲筒
	●紙巾捲筒
	●三夾板
	●鋼琴線（18號）
	●色紙
	●白膠
道具	●線鋸
	●錐子

①

三夾板

與膠帶捲筒
（外側）同
大小。

膠帶捲筒

比捲筒的內
側稍微小一
點。

三夾板

三夾板切成圓形。
做成大小3片。

②

貼色紙
裝飾。

大三夾板貼在膠帶捲筒上做台
（厚度是塗漿糊處）。小三夾
板2片互貼。

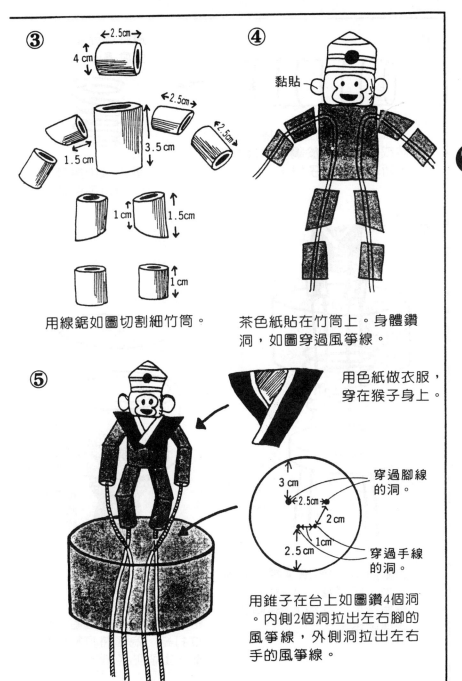

③

←2.5cm→
4cm

←2.5cm→

←2.5cm→

1.5cm 3.5cm

1cm 1.5cm

1cm

用線鋸如圖切割細竹筒。

④

黏貼

茶色紙貼在竹筒上。身體鑽
洞，如圖穿過風箏線。

用色紙做衣服，
穿在猴子身上。

⑤

穿過腳線
的洞。

3cm
←2.5cm→
2cm
1cm
2.5cm

穿過手線
的洞。

用錐子在台上如圖鑽4個洞
。內側2個洞拉出左右腳的
風箏線，外側洞拉出左右
手的風箏線。

285

⑥

邊確認彈簧的
強度邊做。

18號鋼琴線捲在紙巾捲筒上，
做成彈簧。由於鋼琴線很堅硬
，所以利用鉗子捲。

取出紙巾捲筒
，用鉗子剪斷
。

⑦

色紙

猴子站立的
狀態下，將
線打結。

如圖所示，4條風箏線穿過彈
簧內，將彈簧放入台內。2片
重疊圓形三夾板上鑽4個洞，
穿過風箏線。

壓彈簧、拉風箏線，使圓
形板位於台底的位置，將
線打結。為了將打結處隱
藏，上面貼色紙。

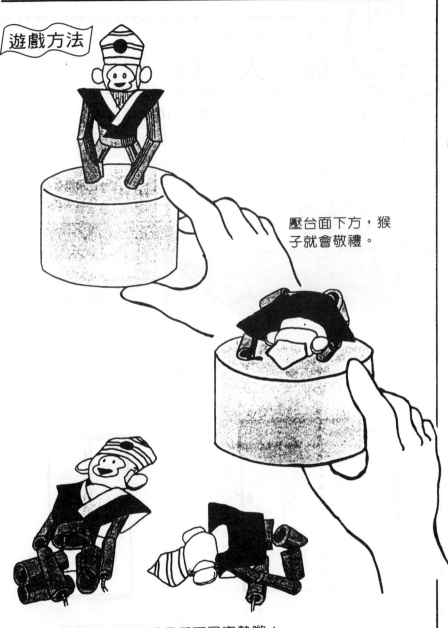

遊戲方法

壓台面下方，猴子就會敬禮。

因壓法的不同，會出現各種不同姿勢喲！

騙　人　船

每個人都摺過的船，再下點工夫，變成有趣的遊戲吧！

材料
- ●圖畫紙等
- ●色紙等

道具
- ●簽字筆
- ●彩色鉛筆

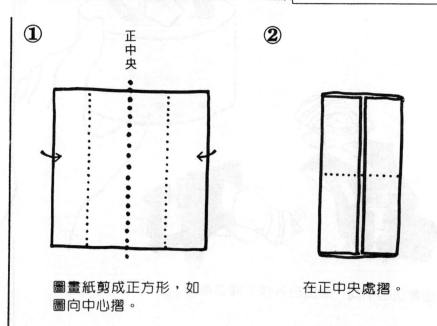

①

正中央

圖畫紙剪成正方形，如圖向中心摺。

②

在正中央處摺。

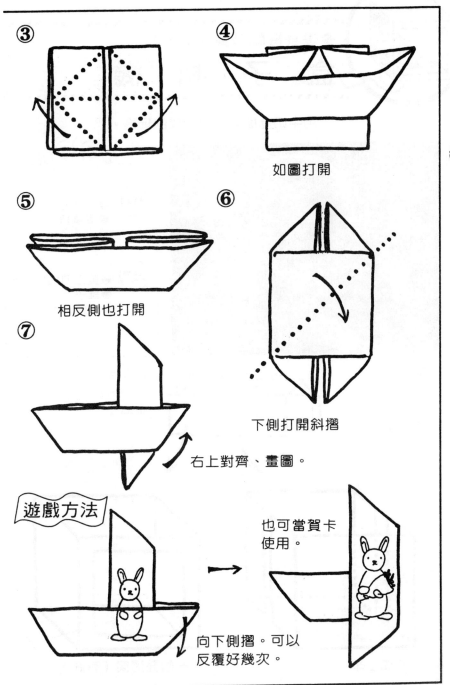

③

④

如圖打開

⑤

相反側也打開

⑥

下側打開斜摺

⑦

右上對齊、畫圖。

遊戲方法

也可當賀卡
使用。

向下側摺。可以
反覆好幾次。

活動玩具DIY **7** 變身機關裝置玩具

289

盒 子 相 機

用牛奶盒即可簡單製成的玩具。

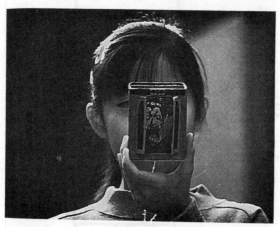

材料	●牛奶盒 ●風箏線
道具	●美工刀透明膠帶 ●錐子 ●油性筆

①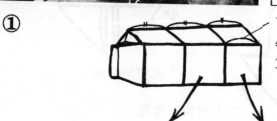

7cm左右

牛奶盒切割成
3等份。

分成二半

底

一個面開窗（有底）

290

②

分成二半其中的一半，兩側切除。

③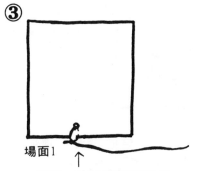

場面1

↑
切除一方的下側用錐子
鑽洞，綁風箏線。

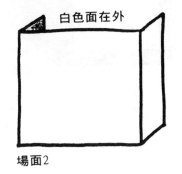

白色面在外

場面2

④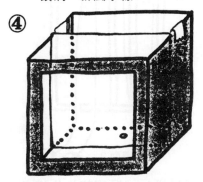

開窗的牛奶盒中如圖放入
場面2，用透明膠帶固定
，牛奶盒底鑽一個洞。

⑤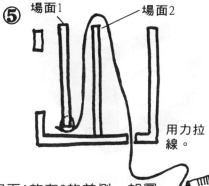

場面1　　　場面2

用力拉
線。

場面1放在2的前側，如圖
穿過風箏線。一拉繩子，
則場面1變到場面2的後面
。

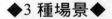

盒子相機的同伴

利用盒子相機的原理，推廣遊戲。

◆3 種場景◆

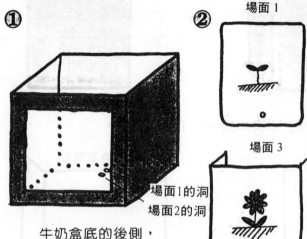

場面 1　　場面 2

①
場面1的洞
場面2的洞

牛奶盒底的後側，
鑽一列2個洞。

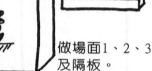

場面 3

隔板

做場面1、2、3
及隔板。

③

場面 3

隔板

將場面3與隔板放入
牛奶盒內。

④
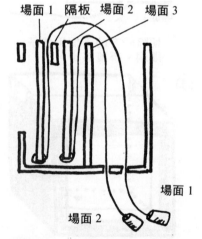

場面 1　隔板　場面 2　場面 3

場面 1

場面 2

依場面1、2順序放入牛奶盒
內，如圖所示，風箏線從後
側洞口一一拉出。

◆資訊盒◆

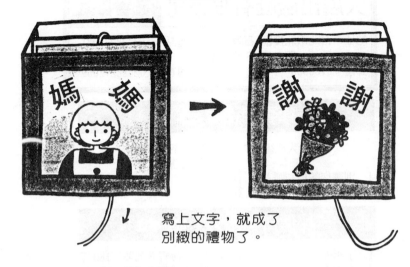

寫上文字，就成了
別緻的禮物了。

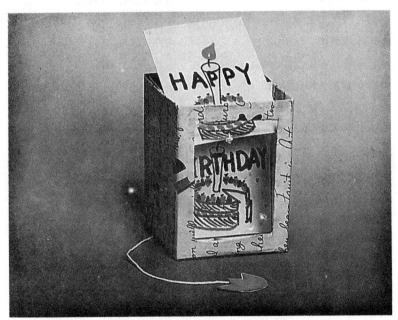

動動腦，做做其他有趣的盒子相機吧！

大展出版社有限公司　圖書目錄

地址：台北市北投區（石牌）
　　　致遠一路二段 12 巷 1 號
郵撥：0166955～1

電話：(02)28236031
　　　28236033
傳真：(02)28272069

・法律專欄連載・ 電腦編號 58

台大法學院　　　法律學系／策劃
　　　　　　　　　法律服務社／編著

1. 別讓您的權利睡著了 ①		200 元
2. 別讓您的權利睡著了 ②		200 元

・秘傳占卜系列・ 電腦編號 14

1. 手相術	淺野八郎著	180 元
2. 人相術	淺野八郎著	180 元
3. 西洋占星術	淺野八郎著	180 元
4. 中國神奇占卜	淺野八郎著	150 元
5. 夢判斷	淺野八郎著	150 元
6. 前世、來世占卜	淺野八郎著	150 元
7. 法國式血型學	淺野八郎著	150 元
8. 靈感、符咒學	淺野八郎著	150 元
9. 紙牌占卜學	淺野八郎著	150 元
10. ESP 超能力占卜	淺野八郎著	150 元
11. 猶太數的秘術	淺野八郎著	150 元
12. 新心理測驗	淺野八郎著	160 元
13. 塔羅牌預言秘法	淺野八郎著	200 元

・趣味心理講座・ 電腦編號 15

1. 性格測驗① 探索男與女	淺野八郎著	140 元
2. 性格測驗② 透視人心奧秘	淺野八郎著	140 元
3. 性格測驗③ 發現陌生的自己	淺野八郎著	140 元
4. 性格測驗④ 發現你的真面目	淺野八郎著	140 元
5. 性格測驗⑤ 讓你們吃驚	淺野八郎著	140 元
6. 性格測驗⑥ 洞穿心理盲點	淺野八郎著	140 元
7. 性格測驗⑦ 探索對方心理	淺野八郎著	140 元
8. 性格測驗⑧ 由吃認識自己	淺野八郎著	160 元
9. 性格測驗⑨ 戀愛知多少	淺野八郎著	160 元
10. 性格測驗⑩ 由裝扮瞭解人心	淺野八郎著	160 元

・青春天地・電腦編號 17

·健 康 天 地·電腦編號 18

・實用心理學講座・ 電腦編號 21

·超現實心理講座· 電腦編號 22

1.	超意識覺醒法	詹蔚芬編譯	130 元
2.	護摩秘法與人生	劉名揚編譯	130 元
3.	秘法！超級仙術入門	陸明譯	150 元
4.	給地球人的訊息	柯素娥編著	150 元
5.	密教的神通力	劉名揚編著	130 元
6.	神秘奇妙的世界	平川陽一著	200 元
7.	地球文明的超革命	吳秋嬌譯	200 元
8.	力量石的秘密	吳秋嬌譯	180 元
9.	超能力的靈異世界	馬小莉譯	200 元
10.	逃離地球毀滅的命運	吳秋嬌譯	200 元
11.	宇宙與地球終結之謎	南山宏著	200 元
12.	驚世奇功揭秘	傅起鳳著	200 元
13.	啟發身心潛力心象訓練法	栗田昌裕著	180 元
14.	仙道術遁甲法	高藤聰一郎著	220 元
15.	神通力的秘密	中岡俊哉著	180 元
16.	仙人成仙術	高藤聰一郎著	200 元
17.	仙道符咒氣功法	高藤聰一郎著	220 元
18.	仙道風水術尋龍法	高藤聰一郎著	200 元
19.	仙道奇蹟超幻像	高藤聰一郎著	200 元
20.	仙道鍊金術房中法	高藤聰一郎著	200 元
21.	奇蹟超醫療治癒難病	深野一幸著	220 元
22.	揭開月球的神秘力量	超科學研究會	180 元
23.	西藏密教奧義	高藤聰一郎著	250 元
24.	改變你的夢術入門	高藤聰一郎著	250 元
25.	21 世紀拯救地球超技術	深野一幸著	250 元

·養 生 保 健· 電腦編號 23

1.	醫療養生氣功	黃孝寬著	250 元
2.	中國氣功圖譜	余功保著	250 元
3.	少林醫療氣功精粹	井玉蘭著	250 元
4.	龍形實用氣功	吳大才等著	220 元
5.	魚戲增視強身氣功	宮嬰著	220 元
6.	嚴新氣功	前新培金著	250 元
7.	道家玄牝氣功	張 章著	200 元
8.	仙家秘傳祛病功	李遠國著	160 元
9.	少林十大健身功	秦慶豐著	180 元
10.	中國自控氣功	張明武著	250 元
11.	醫療防癌氣功	黃孝寬著	250 元
12.	醫療強身氣功	黃孝寬著	250 元
13.	醫療點穴氣功	黃孝寬著	250 元

・社會人智囊・ 電腦編號 24

・精選系列・電腦編號 25

10

國家圖書館出版品預行編目資料

活動玩具 DIY／多田信作　著，李芳黛譯
－初版－臺北市，大展，民 88
　　面；21 公分－（勞作系列；1）
　　譯自：からくりおもちゃ工作
　　ISBN 957-557-956-9（平裝）
　　1. 勞作　2. 玩具－製作
999　　　　　　　　　　　　　　　88012635

KARAKURI OMOTYA KOUSAKU
© 1996 SHINSAKU TADA
Originally published in Japan by IKEDA SHOTEN PUBLISHING CO.,
LTD. in 1996
Chinese translation rights arranged with IKEDA SHOTEN PUBLISHING
CO., LTD.
through KEIO CULTURAL ENTERPRISE CO., LTD. in 1998

版權仲介：京王文化事業有限公司

活動玩具 DIY　　　　　　　　　ISBN 957-557-956-9

監 著 者／多田信作
編 譯 者／李 芳 黛
發 行 人／蔡 森 明
出 版 者／大展出版社有限公司
社　　　址／台北市北投區（石牌）致遠一路 2 段 12 巷 1 號
電　　　話／(02) 28236031・28236033
傳　　　真／(02) 28272069
郵政劃撥／01669551
登 記 證／局版臺業字第 2171 號
承 印 者／國順圖書印刷公司
裝　　　訂／嶸興裝訂有限公司
排 版 者／千兵企業有限公司
電　　　話／(02) 28812643
初版 1 刷／1999 年（民 88 年）11 月

定　　價／230 元

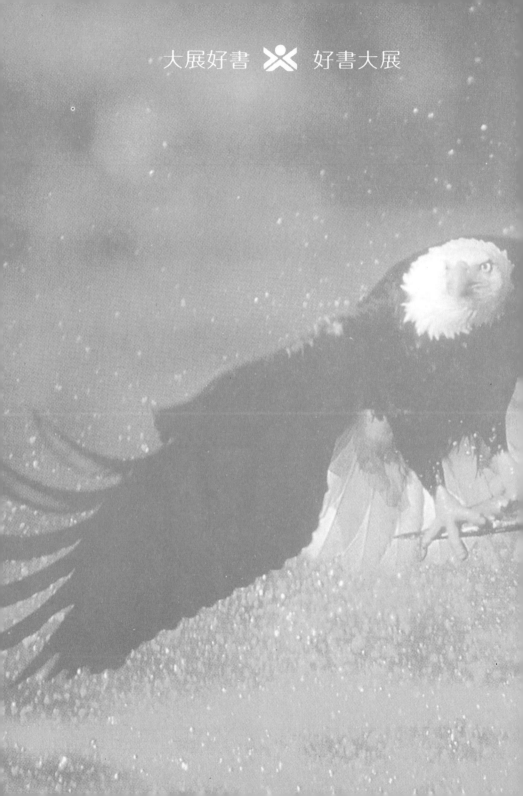